U0061355

嘉德藝術中心 編著
李昶偉 執筆

張宗憲
Robert Chang 的
收藏江湖

中華書局　集古齋

名家談張宗憲先生

徐邦達先生在嘉德拍賣敲響的第 1 槌，拉開了中國文物藝術品現代拍賣的序幕，而第 1 號拍品吳鏡汀的《漁樂圖》正是張宗憲先生舉着第 1 號競投牌拍下的。第 1 槌、第 1 號，都是嘉德拍賣的里程碑，也是中國藝術品市場必不可缺的歷史。我們永遠不忘張先生對嘉德，和對中國藝術品市場的支持。

—— 中國嘉德和泰康人壽創始人、泰康保險集團董事長　陳東升

張先生對內地拍賣乃至文物藝術品市場作出了很多貢獻。他看好中國近現代書畫的市場趨勢，相信國內收藏家群體一定會發展起來，但好畫會越來越少。古董行出身的經驗讓他知道：貨永遠是最重要的，能壓貨就是勝利。當時很多人都覺得他買貴了，最後拿出來，個個都要翻番。這就是大藏家的魄力和遠見，永遠在追求這些最好的東西。

—— 中國嘉德副董事長　王雁南

張宗憲先生成功闖蕩海內外收藏江湖數十年，他「No.1」的拍賣號牌不是憑空舉起來的，無論是香港蘇富比、香港佳士得，還是中國嘉德、北京翰海、上海朵雲軒，張宗憲先生不僅言傳身教，而且大施援手。而他所倡導和踐行的「憑本事吃飯、靠信用掙錢」的做人原則，至今在收藏圈也不乏現實指引價值。

他的經歷如此獨一無二，不僅屬於他個人，而是我們整個行業共同的教材。

—— 嘉德投資董事總裁兼 CEO、嘉德藝術中心總經理　寇勤

張先生是我們這個行業的常青藤，無人能出其右。他十三歲入行到今天，經歷了舊中國、新中國、改革開放三個時代，一生都沒有離開過這個行業。他在其中游刃有餘，還惠及了很多人。

他是一個有專業精神和專業態度的人。這個行業裏很多人有專業精神，但却缺少專業態度是什麼呢？即受得住其他事物的誘惑。這麼多年，張先生能摒棄這些誘惑，專心致志地做收藏，而且做有所成。

—— 觀復博物館創辦人　馬未都

張先生有一句話，即「看得見、買得到、捂得住、賣得掉」，既是他的收藏理念，也可以看作他的經營理念。

—— 原朵雲軒總經理　祝君波

他白手起家，在那樣的一個年代，一個不懂英文的人能够跟英國人爭一席之地，一個不懂藝術的人，做了一流的藝術商，現在更是成了藝術品收藏家。這種轉換是一種跨越，很少有人能像羅伯特·張這樣集多重角色於一身。

—— 北京華辰董事長兼總經理　甘學軍

瓷器方面張先生當然是權威——他不僅開闢了市場，還擴展了市場，更沒有第二個人像他這樣還能控制整個市場。因為他有這個能力、貨源和買力。

—— 原香港佳士得亞洲區主席　林華田

張先生買東西，第一個要好、要精。第二個，對看好的東西堅決咬住不放，接連「頂」上去。神奇的是，張先生用高價買回來的東西，最後總是能賣出好價錢。原因在於：張先生自身有着鑒定瓷器雜項的能力；書畫方面，雖然他最初不懂，但是他跟博物館、文物商店的專家關係都很好，他會請行業裏七至十個專家幫他看畫。秦公、章津才，還有榮寶齋的米景揚也幫他看。這些專家都說好，他就會入手。按現在比較時髦的說法，他是有專家團隊把關的。

—— 原中貿聖佳總經理 易蘇昊

張先生是一位很勤奮的人。每次拍賣，張先生會預先熟讀圖錄，預展時再仔細觀察，了解實物的真實狀態後才會做決定。張先生舉牌的每一件拍品，他都很清楚地知道是在買什麼，以及什麼是合理的買入價，所以他就可以志在必得地、毫無計較地舉牌。張先生很早就舉牌的手法，絕對替拍賣公司帶起了現場的氣氛，他對香港市場有很大推動力。

—— 原香港蘇富比中國瓷器工藝品部主管 謝啟亮

Robert 的名言：做生意最重要的，第一是生意，第二是生意，第三還是生意。只要有生意，什麼事都可以先擱一邊去。

如今我們寄售的拍品如果在拍賣會上流標，我們肯定會懊惱失望，並認為此物必冷藏數年。但遠在八十年代，我曾親歷張先生一件清官窰器物在香港拍賣會中拍賣不掉，接着紐約、倫敦，一浪接一浪地在拍賣會上出現，雖流標，但估價却一處比一處高，絕不減價出售。恰恰到最後竟然會以最高估價成交。令我印象深刻，引以為學。

—— 香港古董鑒藏家，明成館館主 黃少棠

序 言

二〇二四年，張宗憲先生時年九十七歲。經張宗憲先生授權，嘉德文庫和香港中華書局·集古齋聯袂編校，《張宗憲的收藏江湖》繁體增訂版將於七月出版。這本書曾於二〇一七年以簡體中文形式在國內出版發行，在藝術品收藏家、愛好者中產生了熱烈的反響。此次圖書再版，新增了張宗憲先生二〇一七年後的活動和事跡，以及十五封張先生父親張仲英先生的手札內容，信中有舐犢情深，亦有時代變遷的印痕，更有對古董生意毫無保留的傾囊相授，相信能讓讀者朋友們更身臨其境地理解張宗憲先生的那方江湖。

在香港出版發行是有機緣的。

一方面，張宗憲先生與香港淵源深厚。香港是張宗憲先生事業騰飛之地：一九四八年，二十一歲的張宗憲先生離開上海，隻身來到香港。身無長物的他，却憑藉著誠信和智慧，在這個獨特而繁華都市裏創辦了「永元行」古董店，成為當代極具影響力的文物藝術品收藏家；不僅如此，張宗憲先生對香港亦是意義非凡。張宗憲先生曾以一己之力改變了香港文物藝術品傳統的交易方式，幫助香港催生了全新的市場，為國際大型拍賣行在香港順利起步發揮了重要作用。可以說，在

他的推動下，香港成為二十世紀下半葉中國文物藝術品的交易中心。雁過留聲，香港當有一本講述張宗憲先生精彩往事的圖書。

另一方面，香港自身的國際性能讓更多的人了解張宗憲先生，感受他的魅力。香港擁有中西文化彙聚的優勢和廣泛的國際網絡，在此出版，能讓張宗憲先生的傳奇經歷在全世界範圍得到更好、更廣泛的傳播，這也是嘉德文庫對張宗憲先生所倡導的「分享和回饋」理念的念念迴響。

這方江湖，是張宗憲先生這位天縱之才在中國文物藝術品市場上的叱咤風雲，是他對藝術品的熱愛，對金錢的淡泊，對故土的留戀，對友人的慷慨，對後輩的提攜，以及對人生的智慧。他的故事，不僅僅是一個古董商人的傳奇，更是一個關於勇氣、智慧和堅持的史詩；他的江湖，不僅僅是一方天地，更是一個時代的風雲際會與見證。

二○二四年五月

寫在前面的話

為張宗憲先生做一本傳記的想法，源於十多年前，但他一直婉拒，理由是：一個古董生意人，又不是什麼驚天動地的大角色……

可是我不這麼看。

其一，張宗憲先生所經歷的時代，恰逢中國歷史急劇動盪變遷。作為一個獨特的視角，古玩收藏界的風風雨雨、起起落落，不僅鮮活生動，而且神奇隱祕。成功闖盪海內外收藏江湖數十年，張宗憲先生自有別具一格的人生進退和極其珍貴的回憶評說。

其二，張宗憲先生馳騁全球拍賣場，其不懈精神與無窮精力，令收藏圈眾人歎服。「No.1」的拍賣號牌不是憑空舉起來的，這需要何等的聰穎智慧、勤奮專業、執着果斷、細心周致……或許還要有一點兒無傷大雅的技巧。分享這大大小小的精彩往事，追憶那紛紛紜紜的故舊伊人，除了這位「羅伯特・張」，誰還能有如此獨特的話語權？

其三，沒有張宗憲先生的專業引領和商業推動，就沒有中國文物拍賣市場的今天。無論是香港蘇富比、香港佳士得，還是中國嘉德、北京翰海、上海朵雲軒，張宗憲先生不僅言傳身教，而

張宗憲的收藏江湖　viii

且大施援手。他不僅是拍賣場上的大買家，重要時刻也慷慨相助，割捨舊藏。他所倡導和踐行的「憑本事吃飯、靠信用掙錢」的做人原則，至今在收藏圈也不乏現實指引價值。

於是，我們再次誠懇地向張宗憲先生表示，您的經歷和傳奇不僅僅屬於您自己，也是重要的社會財富，更是值得收藏界學習借鑒的寶貴資源。當然，也希望這本傳記成為我們大家獻給您的九十歲生日禮物！

這位一向幽默風趣自稱「九〇後」的張宗憲先生沉思片刻，終於點了點頭……

二〇一七年十月八日

引言

金庸先生的武俠小說《倚天屠龍記》裏，有個張三豐，也是盡人皆知的「張三瘋」。此人是武當派開山祖師，內力修為深厚，武學功法出神入化。當年九十歲的張宗憲先生也給自己起了個詼諧的名號——「張三瘋」。何謂「三瘋」？風流、風雅、風趣是也。他還專門請人刻了一枚「三瘋堂」的印章，以為九十歲後藏品鈐印之用。

在古董江湖浸潤了一輩子的張宗憲，的確風雅。在這個風雅有趣的世界裏，誰不知曉「張宗憲」這個如雷貫耳的名字？他是二十世紀香港最成功的古董商之一，拍賣界的元老宗師。在二十世紀八〇年代以來的香港、北京和上海，但凡是古董生意的行家，或拍賣行的老闆，如果不知道「張宗憲」，那只能證明他（她）尚未入流罷了。張宗憲只要出現在內地的拍賣場上，必然坐定第一排，手持1號牌，等着他最喜歡的場面：拍賣師面帶微笑，大聲唸出他的「專有」牌號——No.1。

於他而言，拍場就是排場。

而人生，也是一個巨大的拍場。

半個多世紀以來，張宗憲遊走於海內外各大拍場，可謂呼風喚雨，縱橫捭闔。早年，張宗憲

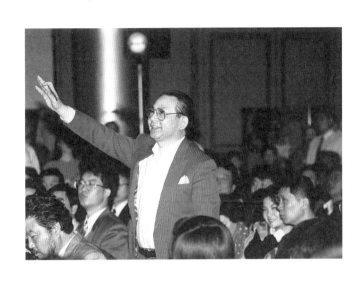

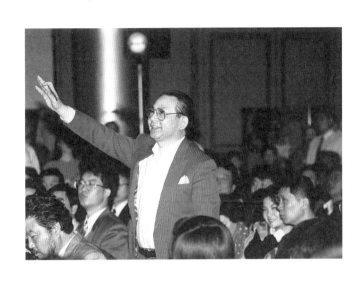

◎ 1994 年 3 月 27 日，張宗憲在中國嘉德國際拍賣有限公司的首場拍賣會現場

是值得收藏家信賴的委託人，是第一批出現在倫敦蘇富比拍賣會上的來自香港的中國人。他憑藉獨到的眼力和豐富的經驗贏得了世界收藏家的信賴和尊重。二十世紀九〇年代之後，張宗憲開始以收藏家的身份馳騁拍賣場。他孜孜不倦地為中國文物拍賣市場的開拓和發展而努力，尤其為倫敦蘇富比和佳士得拍賣公司在香港順利起步發揮了重要的作用。

一九九九年和二〇〇〇年，香港佳士得拍賣公司分別推出兩場重要的專場拍賣會：「張宗憲珍藏康熙、雍正、乾隆御製瓷器」專場和「絕妙色彩——張宗憲珍藏重要中國陶瓷器」專場。其中，一件雍正青花五蝠九桃紋橄欖瓶以一千一百零四點五萬港元成交，創下了當時清代青花瓷器的最高價。他歷年收藏的明、清官窯瓷器，一次次在蘇富比、佳士得拍賣會上創造價格傳奇，由此引領了一個時代的收藏品位和風尚。香港蘇富比拍賣公司的創建者朱

利安·湯普森（Julian Thompson）在《蘇富比二十年》一書中說：「因為有他（張宗憲）的鼎力協助，香港才能發展成中國文物藝術品交易中心。」

張宗憲對於中國大陸的拍賣市場同樣頗有提攜之功。行內人說他是中國大陸拍賣業的教父，是不能忘記的功臣。如今，他是中國嘉德國際拍賣有限公司、北京翰海拍賣有限公司、北京榮寶拍賣有限公司、上海朵雲軒拍賣有限公司等多家著名拍賣公司的顧問。國內數家拍賣行迄今仍為他保留拍賣的「1號牌」，以此作為對他早年專業啟蒙、市場引領和行業提攜的感念。

見慣了藝術市場的動盪起伏，張宗憲往往能夠以敏銳的嗅覺預測和把控市場。同時他又率真隨性，並不受制於任何陳腐規矩。他像極了平靜池塘中的一尾鯰魚，常常打破舊規則，換上新玩法。

不管衣着風格還是行事方式，張宗憲自有他的一套規則。他保留着那份上海灘「老克勒」的精緻，又不乏歐美「雅皮士」的前衞。粉色豎條紋立領襯衣，暗紅紋棕色格子褲，黑白相間的毛外套夾克；或者全套粉藍西裝搭配白色皮鞋，再戴一頂米色巴拿馬禮帽，這是他出現在豪華酒店或拍賣場上常見的行頭：醒目、張揚、有派頭。他的「出場」總是高調耀眼，盡顯倜儻風流的英姿，彷彿為每次重要的場合賦予某種儀式感。

張宗憲素來不拘泥於客套規矩，如今的他更加率意灑脫。九秩人生中，他見過太多古董背後的故事，還有什麼能讓他驚奇的「大事兒」？如果說古董是命運的濃縮體，他足以稱得上真正的「過

來人」。古董的那些事兒，他不僅對過往了如指掌，對未來，也自有主張。張宗憲總說自己看得太多，過去一塊錢的物件，現在賣到幾百塊；以前幾千英鎊的東西，如今過了億。在他眼裏，即使是拍出天價的「清雍正青花五蝠九桃紋橄欖瓶」「清乾隆御製琺瑯彩杏林春燕圖碗」，也不過是「那個瓶」「那個碗」而已。

算起來，初到香港那年張宗憲才二十歲。後來他從香港去過倫敦、紐約，又從香港回到內地。一路奮鬥和遊歷之後，出走半生的他還是對故土懷有很深的感情。

二○○二年，張宗憲在蘇州老家買下了一座明清老宅，改造擴建後命名為「張園」。從外面看，張園貌似一座普通的平房住宅，以至於當客人已到門口時，都以為走錯了地方。進門仍是舊房改造後的那種門面闊廳，兩房一廳。幾個傭人上來，在小廳的一張四方桌上擺開蘇州家常菜。直到這飯吃完，客人仍然要詫異這間「陋室」的平淡無奇。一直等到把小廳側面那扇房門推開，才豁然開朗。原來，在那扇門的背後別有洞天，竟藏着一個擁紅疊翠的大園子。此時的張園才真正彰顯了張宗憲的風格品位。

張園既有蘇州園林的精巧雅緻，又有北方皇家園林的大氣奢華。走廊、戲台、亭榭，一派朱紅和彩繪，假山石則用金箔裝飾，在燈籠火燭之下顯得光彩炫目。彩繪壁畫以張宗憲的日常起居場景為主題，如同古代繪畫中的「帝王飲宴圖」，他在眾人簇擁下看戲吃酒，好不愜意。沿路蜿蜒進入園子深處，就到了內廳。內廳的二樓是主人的臥室和客房，這裏再無雕樑畫棟的繁複，現代化的

裝飾讓人倍感素淨和舒適。每年張宗憲都要來園裏住一陣子，這裏既是他倦遊歸來的休憩之地，又像是他親手打磨的一件無比珍貴的寶物。

有了這樣一個園子，張宗憲便常戲稱自己是「張員外」。「張員外」也好，「張三瘋」也罷，不管自詡了多少詼諧的名號，他總是那個在收藏江湖中鼎鼎大名的「羅伯特·張」（Robert Chang），那個讓人期待、敬仰而又感到親切的「No.1」。

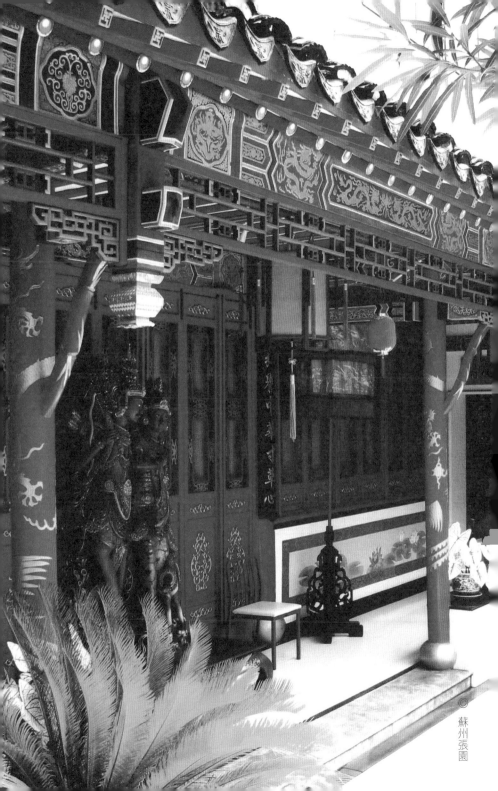

蘇州張園

◎ 張園裏的亭閣迴廊

◎ 張宗憲在張園

◎ 張園裏「鍍金」的太湖石

◎ 張園中的「惠珍庭」，柱聯題：看了此園不看園，有了此園沒有園

目錄

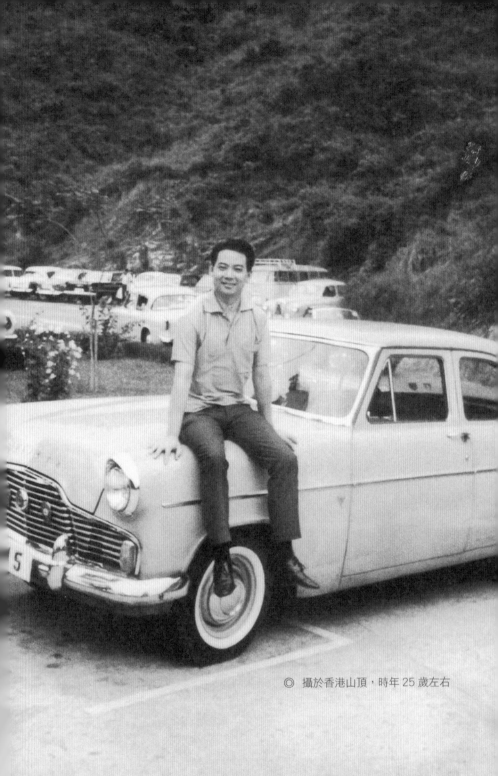

◎ 攝於香港山頂，時年 25 歲左右

家族紀事

一、竹刻名家張楫如

張宗憲一九二七年生於上海。但中國人講的祖籍，並不依出生地而論，而是追溯到父系家族的根源。這樣說來，張宗憲應是江蘇常州人。

張宗憲並不十分熱衷於追溯家族譜系這件事，有限的記憶僅追溯到祖父一輩。他的祖父張楫如（一八七〇─一九二四年），號西橋，一八七〇年出生於武進（今江蘇常州），後移居蘇州，在清末民初的蘇州一帶是有名的微雕和竹刻匠人。祖父小時候，張家應算當時的小富之家。在篆刻家、考古學家褚德彝（一八七一─一九四二年）編著的《竹人續錄》中，有張楫如「父某為賈，家小康」的說法。祖父張楫如於一九二四年去世，當時張宗憲兄妹還沒有出生。關於祖父的一切，張宗憲多是從父親或另外一些慕其技藝的長輩那裏聽來的。

據說張楫如幼時頑劣，不愛讀書，後來家人把他送到蘇州去當了學徒。張楫如去蘇州學什麼呢？《竹人續錄》中曾有記載：「西橋先學業於煤肆，數年業未成，棄去，又至蘇州學刳劂。」[1]

1　褚德彝輯：《竹人續錄》，杭州，杭州古舊書店，一九八三年五月。

「學剞劂」也就是學習雕刻技藝。據張宗憲說，祖父最初被送到蘇州一個錢莊做學徒，但是他對錢莊事務沒什麼興趣，反而總是抽空跑到錢莊附近的一家刻字店看人家幹活，隨後對鐫版產生了濃厚興趣。他開始偷學刻字，再回家自己苦練，到後來索性拜師學了雕刻。祖父頭腦靈光，刀藝日益精進，學成後也在蘇州開了家刻字店，雕刻成了他養家餬口的營生。

張楫如的名氣主要起於微雕和仿古。蘇州自古便是文化昌明之地，文士活動近兩百年都十分活躍。明代中期，其工商業開始繁榮，至清代，全國商業發達地區更是以蘇州為最。《韻鶴軒雜著》有言：「士之事賢友仁者必於蘇，商賈之羅賤販貴者必於蘇，百工雜技之流其售奇鬻異者必於蘇。」[一]

由此可見，當時的蘇州工商業興盛，從事各種技藝的人也不在少數。而蘇州的刻書、印畫和紙張加工等技藝都極為發達，尤其是清代以後的刻書業，吳地技藝之精緻，已經超越了同樣聲名遠播的越地和閩地。在晚清的吳地雕刻匠人中，張楫如又算是出色的人物。他手工精細並擅長陽刻，經常縮摹散盤、克鼎、盂鼎、石鼓文（摹天一閣本）、夏承碑、蘭亭（定武本）等金石文字。他的雕刻技藝為時人所讚歎，並記錄於《竹人續錄》等行家著述之中。

雖為民間匠人，張楫如心性卻很高，並不樂意領受「官差」。光緒十二年（一八八六年），蘇州織造奉旨為宮裏製一套元代王秋澗《承華事略》的雕版，官府將當地技藝精良的工匠召集起來，

<hr>

[一]（清）佚名：《韻鶴軒雜著》，清道光元年刻本。

住在一座古寺裏日夜趕工，幾個月後書成，才將眾匠放歸。身在其中的張楫如深感遭到「禁閉」的屈辱，便發誓不再刻版。後來，他在桃花塢租下一間小屋，四周廣植梅、榆、柏和黃楊盆景，刻竹鐫木，自得其樂。

《竹人續錄》中曾記載清代書法家、藏書家費西蠡（即費念慈，一八五五—一九○五年）與張楫如的交往。當時費西蠡從京城辭官後也住在蘇州桃花塢。他富藏宋元書畫名跡、青銅器和珍貴善本。聽聞張楫如善刻，費西蠡就請張楫如到園宅裏做些雕刻裝飾，如依照他所藏的宋元名畫真跡，放大鐫刻到石壁上，或在珍藏的青銅器木几和善本書的木匣上摹刻文字。費西蠡對張楫如的技藝十分欣賞。張楫如小時候沒有讀多少書，但一心向學，在和費念慈交往過程中又有機會欣賞他收藏的書畫，請他講解古代畫論知識。在費家，張楫如還結識了一些文人，虛心向他們求教，藉此提高自己的書畫修養。幾年下來，他的見識與審美都超越了尋常工匠，成為當地竹刻名家。當時蘇州以摹刻金石文著稱的竹刻大匠，「前有周之禮」，後有張楫如」。

張楫如的手藝逐漸有了名氣，他就到上海去尋求機會。十九世紀末二十世紀初，上海已經取代蘇州成為中國的工商業中心。在滬上，張楫如很快又以一件作品贏得名聲：他將錢梅溪摹漢石

一　周之禮，清代竹刻名家。字子和，號致和，長洲（今江蘇蘇州）人，王雲（石香）入室弟子，專刻牙竹，尤其擅長在竹摺扇的大骨上精刻金石文字。

◎ 張宗憲祖父張楫如為奚旭刻田黃薄意山水紋方印，嘉德四季第 39 期拍賣會

◎ 印文「文奕軒藏」

經縮刻在一個扇骨之上，十四段，共四百餘字，盡刻陽文。見過的人都驚歎不已，《竹人續錄》中云：「自來竹刻作陽文，皆僅二三十字，今西橋縮寫金石文俱作陽文，每至三四百字，可謂盡竹人之能事矣！」錢梅溪名錢泳，這位晚清學者出身富裕但不求科舉功名，一生遊學山川，留世幾本雜談文論，其中有一本《履園叢話》被後人評為明清筆記傑作之一。錢梅溪還精通金石碑版之學，尤善篆書，書藝很受人尊崇。張楫如能在扇骨上摹刻他的書跡並獲讚譽，頗見功力。

張楫如鐫刻的扇骨精細、雅緻，尤其陽文刻法在同輩匠人中少有人及；他刻的筆筒、臂擱，量雖少，盡皆精品。張楫如還曾刻印過一本微刻印譜，收約四十方印章，大如黃豆者多則四十字，小如米粒者不過四五字。據見過這本印譜的人評價，印章雖小，頗講究章法和刀法，可見其

◎ 竹刻臂擱，正面是張宗憲祖父張楫如刻的古錢幣圖案，反面為笪重光刻仕女

◎ 張宗憲祖父張楫如刻扇拓片，旁附吳昌碩題記

微雕技藝的純熟。

武進檔案館的地方史料中，還記載了一個關於張楫如的「大」事件。

一八九四年（舊曆甲午年）慈禧六十歲生日之際，臺臣無不竭力網羅天下好物，為其賀壽。李鴻章在廣西購得十六隻漆製果盒，希望在漆盒上精刻書畫後進獻慈禧。之前他遣人訪過多位雕刻名匠，都遇到漆薄易損而難以下刀的問題，沒人敢接這單活兒。盛宣懷受李鴻章委託，專程到上海尋訪張楫如。張楫如藝高膽大，取自己慣常的大刀細活的路子，不僅在這套漆盒上用楷書、草書、隸書、篆書刻就文字，還成功雕刻了山水、人物、花卉、禽獸等圖案。李鴻章收到之後讚不絕口，張楫如的名氣也由此傳開。

名聲在外的張楫如開始有了大主顧。當時上海大名鼎鼎的商人、青銅器收藏大家周湘雲就是其一。周湘雲從不計較酬金高低，刻一篇鐘鼎銘文，酬金可高達二千銀圓。因雕刻結緣，周湘雲和張楫如兩家後人也很親近，常有往來。兩位老人都去世後，有一次張宗憲的父親張仲英到周家拜訪，周家人還將珍藏的一個有張楫如所刻鐘鼎銘文的青銅器紅木底座相送，讓他帶回去留作紀念。

除周湘雲外，張楫如交往的滬上名流還有不少，比如張石銘、譚延闓、吳昌碩、王一亭等。

吳昌碩和王一亭都是有名的書畫、金石大家，張宗憲曾聽長輩提起，他們二人和祖父關係最深，常在一起飲茶喝酒，吟詩作畫。當年吳昌碩贈送給祖父一幅梅花中堂，王一亭贈送給祖父一件人物立軸，可惜的是，「文革」期間兩件東西都被人從張宗憲父親的家裏抄走了，後來下落不明。

武進檔案館的資料裏還有記載，張楫如為其弟張南田刻過一把扇骨，極其有名。他在大小只有一包紙煙的方寸之地，以陽文刻上王羲之的《蘭亭集序》全文，底本用的是定武蘭亭石刻本，然後按比例縮摹，連原石碑處的三處損蝕也照樣仿刻上去，並在竹骨旁加刻了精美的葡萄紋飾。其上題款：毗陵張楫如五十有四，金石書畫作品之印。

身為江南竹刻名家的張楫如，當時刻一把扇子要八兩金。因為主顧太多，起碼半年一年才能交貨。即使如此，登門的人仍絡繹不絕。張宗憲聽家人說祖父有個習慣，常年半夜裏起牀，趁夜深人靜的時候做工，每每刻到天亮。因為這樣可以把所有的神思都用在一把刀上，所有的力道都貫

注在兩隻手上。祖父家房子是用木板搭的，南方的冬天潮濕陰冷，寒風凜冽。祖父經常把一件棉襖套在頭上熬夜趕活，日夜操勞之下肺疾加重。據說，正是這把《蘭亭集序》的扇骨刻得太過辛苦，祖父身心損耗巨大，刻成後沒多久他就去世了，年僅五十五歲。

張楫如習慣精工細作，在世時作品不多，身後存世的更加稀少。到張宗憲這輩，祖父的作品已鮮有留存。張宗憲記得，他母親一九五七年從內地到香港探親，帶來一個祖父刻的竹臂擱，留給了張宗憲、張宗儒和張永珍兄妹三個。在妹妹張永珍那裏，還存有一兩個家傳的小物件，是父親交予的祖父遺物。再往後，張宗憲可以從香港回內地做生意了，上海博物館的許勇翔先生曾幫他在文物商店裏找到祖父刻的一把扇骨，張宗憲說他用兩萬塊錢買了下來。有一次，一位朋友告訴張宗憲，說在香港一個拍賣會上有他祖父的東西正在拍賣。遺憾的是，那次他因為有事耽擱，沒能趕過去。

二、「張四官」張仲英

確切地說，張宗憲是子承父業，因為父親張仲英就在上海的古董行打拚了一輩子。張仲英生於光緒二十五年（一八九九年），在家裏排行老四。蘇州人叫「三官」「四官」，等於北京的「三爺」

◎ 父親張仲英像

「四爺」，於是同行稱呼他父親「張四官」。

張仲英在蘇州讀過幾年私塾，十六歲時到上海當學徒。

他沒有跟父親張楫如學雕刻手藝，卻入了古玩這行。上海灘做古董這一行的本地人很少，大多來自揚州、蘇州和南京等地。舊時學徒只能跟隨老闆的專長，老闆做銅器，徒弟就學銅器。學徒生涯都很清苦，每月只發一兩塊錢的「鞋襪錢」，用來購買日用零碎。怎麼學本領呢？老闆買了貨回來，徒弟跟着看，幫着擦洗乾淨後擺在櫃裏。客人來了後，老闆只管吩咐：把乾隆的瓶取來給先生看看。這時候全看徒弟的伶俐和平時做的功課，拿錯了就要遭到訓斥。總之，學徒就是要照師傅的行事說話模仿。學徒做到三年五載，精明能幹的出去開店了，沒有店的也出去「跑河」[1]。好多小店自己

一 「跑河」是古玩市場上的行話，指的是古玩商拿到器物後尋找買家，在買進與賣出中間賺一部分差價，以此維持生活。

其實沒有什麼東西，都是叫學徒到別家做官窯的大店拿點貨做，賣掉了分賬。所以被老闆選中出去拿東西的徒弟不僅精明能幹，還要細心和有眼力見兒。因為見多識廣，這些學徒一般很早就能自立門戶。

張仲英最初在上海的集粹閣古玩店當學徒，跟從老闆王鳴吉學藝。兩年後，他學會了一些鑒定古瓷的本事，人又勤勉可靠，被另外一家味古齋的老闆沈覺仁挖了過去。沈老闆在臨死前，將自己的獨生女兒託付給張仲英照顧，同時許諾將味古齋交由他掌管。沈覺仁去世後，張仲英把味古齋接了下來，可沈老闆的獨生女因為抽大煙，年紀輕輕也去世了。據說張仲英把她從外面救回來好幾次，但到底她還是死在了馬路上。

張仲英接手味古齋之後，將其改名為「聚珍齋」，開在上海英租界的交通路（今昭通路）五十五號，此時二十多歲的他正式自立門戶。十幾年後，大約是二十世紀三○年代中期，張仲英的生意做大了，於是回到蘇州老家，以三千大洋在護龍街（今人民路）蒲林巷七號買下一幢三進宅子。

張仲英創業成功的故事，是舊式古玩行裏由學徒而老闆的典型經歷。那時的人都愛給家裏取個堂號以明志，張宗憲記得，家裏的堂號是「百忍堂」，意思當然就是勉勵自己要堅強、忍耐、能吃苦。那時候張宗憲還小，還不知道為什麼叫「百忍堂」，只知道有塊這樣的牌子掛在父

◎ 20世紀40年代，父親張仲英的古玩店聚珍齋二樓

親店裏。但後來到香港自己做生意，卻也遵循了父親的這一座右銘，以「百忍」激勵自己，寬厚待人。

張宗憲說：「父親因為講信用，為人誠實可靠，常有大客人來店裏找他買東西。」當年聚珍齋所在的交通路，一端是河南路，另一端是山東路。聚珍齋的斜對面是葉叔重的古董行——禹貢。禹貢沒有一樓門店，東西都在二樓，面積很大，貨多得不得了。張宗憲記得，有一次禹貢的店裏不小心着了火，聚珍齋這邊所有人都趕去幫着搬貨。印象極深的是當時看到的一個打開蓋的木箱子，裏面全是一對對的紅色鈞窰小碗，極其漂亮。

一九四一年太平洋戰爭爆發後，美國人的「洋莊」生意慢慢做不成了。在海外銷售中國文物的盧吳公司

亦告解散，上海古玩行市艱難。為了渡過難關，六個上海的大古董商聯合成立了「六公司」。這六位分別是：仇焱之、張仲英、戴福葆、張雪庚、洪玉琳和管復初，其中仇焱之在歐洲更是被譽為「瓷器大王」。抗戰勝利後，戴福葆與禹貢古玩號的葉叔重、雪耕齋的張雪庚、珊瑚林

一　盧吳公司，清宣統三年（一九一一）由盧芹齋、吳啟周等聯合創立，又名C.T.L00，總部設於法國巴黎，上海辦事處在南京路，是中國開辦最早、向國外販運珍貴文物數量最多、經營時間最長、影響最大的私人公司。一九四一年，盧吳公司名義上解散，其實由葉叔重、張雪庚、戴福葆繼續代理出口文物。一九五二年，吳啟周移民美國，其遺留物品由葉叔重代為捐獻上海市文物管理委員會。一九五五年、一九五六年，文物走私案爆發，三大公司皆被查封。

古物流通處的洪玉琳並稱滬上「四大金剛」。能和這三人同進退，可見張仲英在上海也是數得上名號的古董商。

在聚珍齋之外，張仲英後來又開了一個集古室，主要經營明清官窯，也有少量瓦器、唐三彩。張宗憲記得，他父親的老客戶有外國領事館、外國商會，也有電車公司經理等等。北京的古玩商陳中孚如果收到好的官窯貨，到了上海都要先拿到他父親的店裏，銅器就拿到金從怡的大古董商號「金才記」（T.Y.King），因為他們都比較捨得出高價。照這樣說起來，張仲英當時既做「洋莊」，也兼做「本莊」。

本莊，也稱中國莊，指古玩行裏那些主要做國內人生意的店舖，買主多為官宦人家、軍政要人、豪紳、巨商、梨園名角，以及這些人家中的貴婦。民國以後，新興的銀行家成為主要買主，但其口味和前朝王公貴族、文人士子差別比較大，他們大多不喜字畫而好收藏瓷器，尤其鍾愛官窯瓷器。

顧名思義，「洋莊」就是和本莊相對的古玩店舖，主要和外國人做生意。陳重遠先生在他的《文物話春秋》一書中指出，「洋莊」開始於光緒二十六年（一九〇〇年）以後，洋莊貨也大部分是新貨，舊貨不多。「洋莊」通常又分為法國莊、美國莊、日本莊和南洋莊，同樣是洋莊貨，各家偏好不盡相同。以珠寶玉器為例，法國莊和南洋莊所要的商品以玉石擺件為主，體型大，做工粗，價格低；而日本莊和美國莊則要精美的玉製工藝品，尤其是日本莊，對原料和紋飾都要求細緻。做

洋莊的方式大致有三種：一是寄莊戶，即完全替外國人辦貨，整宗成批地往國外運寄；二是門店賣貨，老闆在店舖裏僱一兩個會說外文的夥計，專做上門的外國客人的生意；三是送貨推銷，專門到外國人聚集的地方兜轉，比如北京的六國飯店、北京飯店、各駐華使館，上海的外國領事館等場所。第三種生意需要先打點好門童、看門人、跟班等許多靠外國人吃飯的外圍人員，並不那麼好做。不過只要取得了一兩個大客戶的信任，接下來的買賣也就不難做了。做洋莊的第三種方式，其實和夾包做古玩是一回事，只不過做本莊的是拎着包袱裏的貨去串大宅門，而做洋莊的則是在大飯店裏尋找客戶。上海取代北京成為最大的文物市場後，本莊和洋莊之間已經不再涇渭分明。

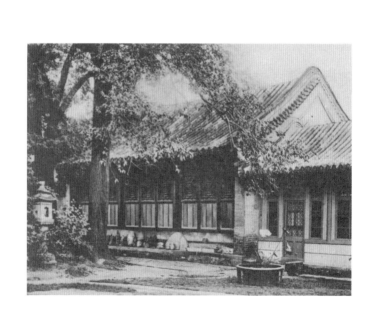

◎ 20 世紀 20 年代，日本山中商會北京支行

清末至民國在中國古玩行做得風生水起的，還有一些外國商會，它們也是中國古董商的主要客源。其中，日本「山中商會」——就是當時著名的外國商會之一，其創辦人是大阪古董商人山中定次郎。山中商會在二十世紀初號稱全世界最大的經營中國古玩生意的機構，從一八九四年到一九〇五年，相繼在美國紐約、波士頓、芝加哥以及英國倫敦、法國巴黎開設了分店。為了更好地開展在北京收購中國古董的業務，一九〇一年，山中商會在北京東城麻線胡同三號設立了辦事處。一九一七年，商會又買下肅親王家的一處三百平方米的四合院作為北京分店，高田又四郎為北京分店經理，主持該店多年。高田又四郎在中國十分活躍，大量中國文物被他和山中定次郎運到海外出售，北京和上海的同行幾乎無人不知曉他。

張宗憲記得，二十世紀三〇年代高田又四郎差人到上海找貨，也去過他父親的聚珍齋。山中商會做歐美出口生意，要的貨量比較大，若是看中了什麼，經常包攬整櫃子的貨，點好數目之後要求賣家「封貨」。這是古玩交易中的行話，「封貨」有兩種方式：一種是收藏家或行內人看好了

一　從中國立場而言，山中商會有兩大「臭名昭著」的買賣事件：一九一二年，山中商會以三十四萬大洋買走清恭王府中除了書畫以外的全部收藏，包括青銅器、陶瓷、玉器、翡翠等珍品。隨後在一九一三年，這些東西就相繼出現在了倫敦和紐約的拍賣會上。另一個事件發生在二十世紀二〇年代中期，山中商會在山西太原通過賄賂寺廟和尚等方法，將天龍山石窟裏的大批珍貴佛像毀壞，將佛頭砍下，盜運到北京，再偷運到日本；其中僅一次偷運的數目就多達四十幾個，盜賣規模可以想見。山中商會的古董買賣造成了中國大量精美文物散失海外，這些文物近年陸續在國際拍賣市場上現身，要想使得文物重回祖國，往往需要付出巨額的代價。

◎ 父親與母親，攝於上海人民公園

東西，但還沒有講妥價格，這時賣方為了表示誠意，就會主動提出當場把貨封存起來，一一清點包好，由買主寫張封條貼上，表示賣方不再給別的客人看，也不能挪動了；等下次買主來交錢取貨，再由買主親自啟封。山中商會代表在張仲英的店裏拿貨多是採用這種方式。還有另外一種形式稱為「封貨投標」，賣家寫出底價，其他想買的人各自填寫一張籤條，寫明自己的名字和想出的價格，密封後交給主持人拆封唱價，價高者得。下文中鹽業銀行對清遜帝溥儀的抵押品，正是採用「封貨投標」的方式保存和賣出的。

賣家「封貨」後自行保管，也有偷樑換柱的事情發生。張宗憲回憶說：「在貨物封存期間，有些不守規矩的古董商會偷偷從背後撬開櫃板，前面的封條看起來完好無損，實際裏面的好東西已被調包了。」在張宗憲的記憶裏，父親是非常守信的商人，從不玩這些名堂。在那個契約合同還沒盛行的時代，一個人的信譽至關重要。張宗憲常說：「沒有信譽就沒有飯吃。」與父親一樣，做人講信譽成為張宗憲始終恪守的處世原則。

張仲英的聚珍齋一直經營到一九五五年。一九五六年初，工商業實現全行業公私合營後，各地開古董店的老闆很多都進了文物商店，張仲英被分配到上海文物商店上班。張宗憲當時已在香港，他後來聽家人說，「文化大革命」期間，父親被人接連批鬥了幾十次，身體每況愈下。從文物商店到交通路本來不算遠，父親卻要歇幾回才能走到家。一九六八年的冬天特別冷，有天晚上父親突發心臟病，是張宗憲的一個表叔徐壽石將父親送到仁濟醫院。醫生半天才過來，一翻

病歷，說：「你是資本家？」起身就走開了。所幸父親後來自己慢慢緩過來，捱到一九六九年五月，去世時，享年七十歲。

三、童年的記憶

張宗憲出生在上海大境路（即南市—華界老城廂的西北部，現在已經劃歸了黃浦區），他小的時候那裏還叫「九畝地」。現在臨近東青蓮街盡頭的地方，曾有過一座建於明代的青蓮庵；清嘉慶年間，在青蓮庵東南是一個演武場，佔地約九畝，「九畝地」由此得名。清末，當時上海規模最大的戲園「丹桂茶園」也在這個地方。張宗憲小的時候，整個這一片石庫門民居叫「開明里」。民國十七年，開明地產股份公司在這裏建起大片新式里弄房屋。至今張宗憲還有很深的印象：一個弄堂裏面有好多家，弄堂中間都有一道馬路出口，叫里弄，是上海老城廂最典型的舊式里弄之一。

一　南市當時是上海的中國人聚居區域。上海開埠後，根據一八四二年《南京條約》，英國在新開河北岸至蘇州河南岸設立租界，新開河南岸則為老城廂區。上海人將英租界稱為北市，包括今黃浦區、靜安區等地段。整個老城廂區則為華界，也稱南市。

老房子有黑色的大門，走進去就到了一個小天井，後面客廳裏總是有三四個紅木凳子。兩邊有茶几，最裏面有個長几，牆上掛了幾張畫。沿着木頭樓梯可以走到二樓和三樓，當時他們一家老小都住在這裏。

母親不識字，每天都忙於家務和照顧孩子。張宗憲在家中排行老三。他們兄妹都是「永」字輩，上有大姐張永娥和二哥張永芳，下面有妹妹張永珍和弟弟張宗儒。在張宗憲和妹妹之間，本來還有老四、老五，但都夭折了。那時生活和醫療水平不高，麻疹、天花，甚至只是腹瀉，都可能奪走一個孩子的脆弱生命。為了好養活，民間的一種習俗就是給孩子取個聽起來不那麼嬌貴的小名。他們五個孩子也都取了這樣的名字，姐姐叫「毛毛」，哥哥「和尚」，妹妹「小毛頭」和弟弟「老虎」。張宗憲小名「三囡」，本名張永元，宗憲是他的字。到香港後，他的大名才改成了張宗憲。

在香港，記得他的本名和小名的人極少，唯有仇焱之始終叫他「三囡」。張宗憲在香港古董店的商號則取自其本名，稱為「永元行」。

雖然日子過得並不富裕，但張家也算溫飽無憂，父親經營古董店算是不錯的營生。當時的鄉下人勉強餬口都不易，家裏恐怕連盞燈都沒有。張宗憲記得那時家裏用的是五瓦的燈泡，燈光昏黃朦朧，勉強看得清東西。

家裏兄弟姐妹那麼多，小時候的張宗憲是最淘氣的一個。到了上學年紀，父親就想把他送進創辦於一九一一年的萬竹小學。面試那天，他對老師的問題一概答非所問，最後沒有被錄取。家

人又準備將他送到養正小學，他小小年紀居然主意很大，自作主張地跟着一個鄰居家的孩子去旦華小學入讀了。張宗憲記得，他每天早上幾個銅板買一個飯糰，糯米飯裏夾油條，一邊吃一邊去上學；晚上回來吃一點點心就睡覺了。學校離家近，不管颱風下雨，一年四季走的都是那條石子路。

如果沒有按時放學回家，他准是犯錯誤被留在學校裏了。當時的小學課業評價分超、優、中、可、劣五等。他的報告單上永遠都是「可」「中下」。成績報告單回去怎麼給父親交代呢？調皮膽大的張宗憲想了個辦法，用假冒的圖章蓋上去，「可」改成「中上」，「中」改成「優」。結果運氣不好，遇上一場大雨把改的成績單全洇了。父親看到這個「烏煙瘴氣」的成績單，氣得拿起雞毛撢子就打。

打罵並不管用，張宗憲仍然是家裏孩子中最不肯唸書的一個。當時父親在英租界開店，日夜忙碌。家裏住的南市地處偏僻，他只記得每個禮拜天，就跟哥哥一起到市裏父親的店裏住一個晚上。張宗憲小時候並不知道這個古董店生意有多大，八九歲的他也沒有興趣去了解。他哪裏想得到，自己以後也會在古董行當打拚一生呢。

如今，在張園的廳堂中，張宗憲仍是家裏孩子中最不肯唸書的一個。當時父親在英租界開店，日夜生涯中的第一位老師，是真正的引路人。當時他隻身一人在香港打拚，身在上海的父親「遠程」指導，恨不得把一輩子的經驗都傳授給兒子。也許父親不會想到，這個最調皮、讓他傷透腦筋的兒子，竟然最終繼承了他的事業，並且走得更遠。

雖然張宗憲已記不清那些陳年往事，但是張家的家族譜系卻清晰有序。從雕刻名匠張楫如，到古董商張仲英，再到中國及世界古董界和拍賣界的著名收藏家張宗憲，這個家族的歷史與文物藝術品有着深厚的淵源。歷經兩代人的積澱，至張宗憲一輩，這個家族在古董文物領域，已確立了崇高的聲望。從張楫如開始就注重培育的誠實守信、不慕權貴的家風，也得到了很好的堅守和傳承。

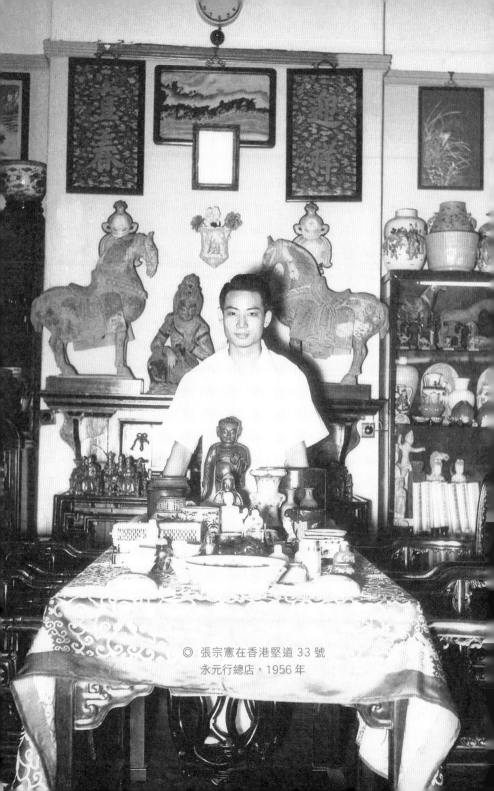

◎ 張宗憲在香港堅道 33 號
永元行總店，1956 年

◎ 張宗憲與影星陳厚在香港堅道總店，約 1970 年

◎ 攝於永元行香港大酒店（今置地廣場）分店，1956 年

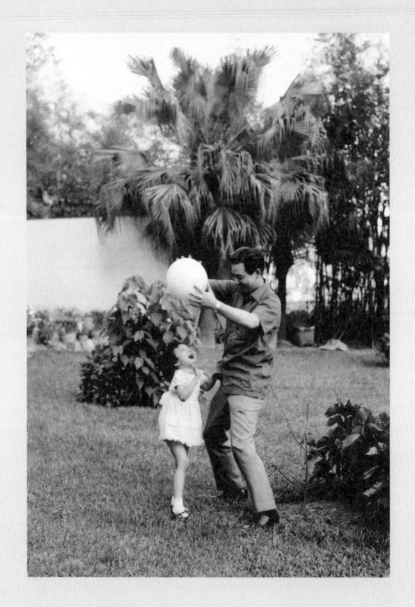

◎ 張宗憲與女兒張黛，1965 年

◎ 張宗憲與女兒張黛，1965 年

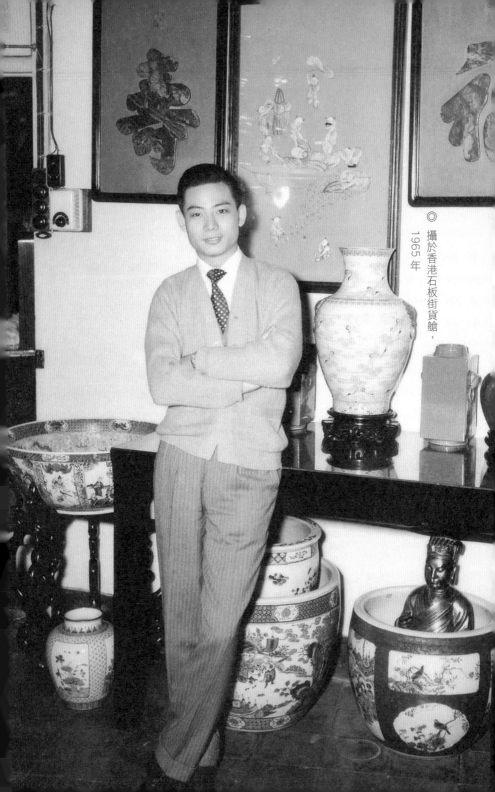

民國往事

張仲英，以及他那輩上海古董商，雖然經歷時代巨變和大小戰亂，但純粹從古董生意來說，從民國十七年（一九二八年）起還算是經歷了大約十年的黃金時期。

一九二八年以前，清末及北洋時期，古玩行的大主顧們是前朝遺老、軍閥官僚和洋人，他們大都集中在北京、天津，是琉璃廠和大珠寶玉器行的常客。遺老翰林們喜好青銅器和古玉，軍閥官僚們爭購古代字畫，歐美商人則大量從中國收購出土青銅器和宋代名窯瓷器。

在金融界的大主顧中，一九一六年創辦於天津的鹽業銀行也一度對京城古玩生意有過直接影響。鹽業銀行的出

◎ 天津鹽業銀行舊照

資人是袁世凱的表弟、河南省都督張鎮芳。當時，鹽業銀行算是中國北方第一家私人經營的商業銀行，居「北四行」[1]之首。民國初年，鹽業銀行時任經理岳乾齋以承辦遜帝溥儀的抵押品而聞名行內。溥儀的抵押品包括金銀珠寶和古玩玉器，其中金器總共「抵押款數八十萬元，限期一年，月息一分」；另外還有一百箱合同註明過期不贖的乾隆年間的玉雕，逾期以後，大部分貨由鹽業銀行自己折算收藏了。當時的鹽業經理岳乾齋與玉器名號聚珍齋[2]的掌櫃李仲五是好友，於是岳乾齋在承辦溥儀的抵押品時，請聚珍齋協助辦理封貨，並將部分出價賣出。一些清朝王公貴族在鹽業銀行也有類似遜帝溥儀那樣的抵押品，那些過期不贖的官窯瓷器，鹽業銀行大都交給了古玩名號榮興祥來買賣，一時炙手可熱。

北伐戰爭結束後，北京改名為「北平」，國民政府定都南京，中國的政治中心和經濟中心都隨之南遷。隨後，上海古玩業繁榮發展，逐漸取代北京成為古玩生意最大的市場所在地。

[1] 「北四行」是四家著名的北方私營銀行的合稱，分別為鹽業銀行、金城銀行、中南銀行和大陸銀行。「北四行」是民國時期北方金融集團之一。

[2] 聚珍齋，當時京城的老字號珠寶行。與張仲英的古玩店同名。

一、民國上海古玩那些事

上海最早登記在冊的古玩商號是「天寶齋」，由回民哈弼龍一八七一年開在南市新北門內老街。而在古玩號有名冊登記之前，事實上從清咸豐三年到十年（一八五三—一八六〇年），已經有南京、蘇州的珠寶古玩商人為躲避太平天國之亂而遷移到上海。他們最初在城隍廟一帶擺地攤，生意主要在茶樓裏完成，這種交易形式被稱為「茶會」。當時，這類茶樓裏最有名的一家是「四美軒」，位於邑廟花園內（今豫園玉華堂和玉玲瓏石東面）。每天早晨，古玩和珠寶玉器商人按照慣例先後聚在這裏交易，使之變成了事實上的古玩交易場所。到民國七年（一九一八年），四美軒茶樓內已經開了幾家古玩商號，如顧松記、鑫古齋、松古齋、崇古齋、孫文記等。

一九二八年以後，隨着政府要員、使館人員隨政府南遷，買古玩的大主顧們也大都從平津搬到上海、南京安家置業。尤其銀行界新貴，紛紛南下。中國銀行、交通銀行、花旗銀行等國內外大銀行都將總部遷到上海，從前京城古玩店裏或明或暗的大主顧，比如中國銀行行長馮耿光、交通銀行行長李馥蓀、中南銀行行長胡筆江、胡惠春等，全都南下了。這些新興金融資本家財富暴漲，購藏能力已經遠超從前的皇族遺老和前朝翰林。他們嗜好收藏，但品位有所變化，對金石、字畫興趣不大，青睞的是宋元明清官窰瓷器。

在江西路、福州路一帶，古玩店比肩林立，尤其官窰瓷器買賣集中到了這裏。大部分文物出

口生意也從北平轉移到了上海。京城的琉璃廠、東四牌樓一帶的古玩店主，膽子大且有想法的，爭相轉向官窯瓷器生意並謀求在上海立足。他們派人南下開設分店，不開店的，也要設法搭上一條南邊的生意路子。

琉璃廠有名的大觀齋，掌櫃趙佩齋有個大徒弟蕭書農，一九二八年自立門戶開設了雅文齋，即以鑒定宋代名窯瓷器為主。門店一成立，他就派了精明能幹的二掌櫃、師弟陳中孚專門跑上海生意，南邊的分號開了十一年，主做青銅、古玉和官窯瓷器，在上海站住了腳，做了幾筆大生意。

其中一筆是在一九三〇年前後，雅文齋經手將一個宋定窯劃花大缸賣給上海藏家俞桂泉，此物高約二十六厘米，口徑約四十厘米，被行內認為和一九二五年在故宮武英殿展出過的一個定窯劃花大缸完全一樣，當時交易價格高達四千五百大洋，被視為國寶級文物。

張宗憲聽人說過北方古董商到上海的發財路子：以前上海和江南一帶的人，做瓷器不懂永樂和宣德，都誤認為是雍正和乾隆的。北方行家一到上海，一天幾十家古董店都跑遍。看上一件永樂的瓷器，他不會馬上買下，會故意擺迷魂陣，說這種瓷器隨處可見，顏色不好，花紋也不對——明朝的東西肯定不會像乾隆的那麼漂亮。

就這樣把永樂的當乾隆的買回來。這樣的揀大便宜叫「吃仙丹」——人要死了，吃個仙丹就活了。

在古董市場轉移的歷史機遇中，不少精明強幹眼力又好的北方古董商人賺了大錢。

甚至也有從前在京城算不上風生水起的人，三四十年代在上海時來運轉，做出了大名頭，比

如瓷器鑒賞大家孫瀛洲。孫瀛洲是河北冀縣人，一九〇九年進京學徒，在一家叫「銘記」的古玩舖做了十一年夥計後，一九二〇年，他在東四牌樓開了自己的古玩舖敦華齋。他雖然也攢了錢，但一直不是做大號生意的人。三十年代末四〇年代初，正是抗日戰爭時期，孫瀛洲把北平的店舖交給徒弟看管，自己帶上本錢開始跑上海，和精通上海古玩行門路的孫公壽、耿朝珍合夥做生意。他們從上海商號辦貨，帶回北平鼠貨場出手，通過在兩地之間流轉來賺取高額差價。

到抗戰勝利前夕，孫瀛洲已經做成了「孫四爺」，不但積累了足夠的財富，於官窰瓷器和青銅器等領域也成為行內公認的鑒定行家。一九四九年後，孫瀛洲在公私合營之際表現積極；一九五六年，他將自己敦華齋的全部貨底主動捐予故宮博物院，帶着徒弟耿寶昌進了故宮工作。後來，耿寶昌也成為海內外有名的瓷器鑒定家。張宗憲回憶，二十世紀四〇年代中期，耿寶昌跟他師傅孫瀛洲一樣，也在北平、上海兩頭跑生意，當時和父親張仲英還有生意往來。

二、見過的大人物

二十世紀三四十年代的上海古玩行，有幾個名氣響亮的大古董商，他們的生意不僅遍佈全國，也和海外有密切往來，比如金從怡、吳啟周、葉叔重和戴福葆等。他們的商號與父親張仲英

◎ 張宗憲與金才記（T.Y.King）

的聚珍齋相隔不遠，生意上也有些往來。

小時候的張宗憲還不清楚，父親交往的這些朋友究竟事業做得多大，有些故事是後來才慢慢串聯清晰起來。

張宗憲說，民國上海最有名望的古董商是金才記（T.Y.King）的老闆金從怡。金從怡的父親金才寶從光緒末年開始做古玩買賣，早期主要居中幫人介紹生意。積攢了一些本金後，一九一二年在廣東路二〇二號開了金才記古董店。經營到一九三四年之後，他將生意交給了兒子金從怡。金從怡高中畢業後即跟隨父親進入古玩行，他為人聰明謹慎又勤奮，在圈子裏以好眼光和好人緣著稱。他最長於金石鑒定，在新出土石器、三代（夏、商、周）青銅器、唐三彩和宋元名瓷等品類的交易上極有信譽，國內外大買主都認「T.Y.King」這個名號。二十世紀上半葉的半個世紀裏，金家的生意幾乎沒有過衰落，即便一九四九年後

搬遷到香港，做的仍是大買賣。

金才記經手了很多重要文物，散佈在世界各地收藏家手中，至今在倫敦、紐約等地拍賣會上還能遇見。二○一五年春季，張宗憲在倫敦蘇富比花三百多萬元買到一件白玉如意，發現底座上面貼的銘牌，就是當年金才記的店標。二○一三年九月，紐約蘇富比舉辦過一個「朱利思‧艾伯哈特」收藏重要中國古代青銅禮器」專場，拍賣行介紹，該場拍品全部來自東方藝術品收藏家朱利思‧艾伯哈特（Julius Eberhardt），其中有六件又是他從上一藏家阿基洛珀斯（J.Agryiropoulos）手中獲得，後者據稱是十一世紀拜占庭帝國王族後裔。一九四八年，這位阿基洛珀斯到上海旅行，即由金才記牽線，從一位前清遺老藏家手中買走了這六件青銅重器，其中兩件為潘祖蔭舊藏。

這位金從怡，張宗憲說小時候在上海沒見過他本人，只是聽父親說過金才記的事。到香港後，幾位父輩老友對他的生意多有照顧，金從怡也在其中。

上文講到，張仲英聚珍齋的斜對面就是葉叔重的禹貢。葉叔重是古玩行大名鼎鼎的盧吳公司合夥人之一吳啟周的外甥。後來姑舅結親，葉叔重又成了吳啟周的女婿。一九二八年，葉叔重從法國回到上海加入盧吳公司，拿乾股四成。他作為盧吳公司的代表常駐北平，是京城古玩行有名的「上海客」，人稱「葉三」。盧吳公司解散的第二年，即一九四二年，葉叔重在上海交通路七十號開了禹貢，仍以經營三代青銅器、古雕造像和宋元名窰瓷為主。張宗憲稱禹貢的後台是南京路五百七十號的盧吳公司。雖說葉叔重獨資開了商號，其實還是代理盧吳公司的舊業。盧吳公司雖然

名義上已解散，其實仍由葉叔重的禹貢和張雪庚的雪耕齋等古玩號代理找尋貨物，繼續通過老渠道出口。

在張宗憲的記憶中，和葉叔重有關的還有一位古玩行裏的神祕人物——葉叔重的太太。她是葉叔重的太太，那時候北平最好的貨都賣給這位葉三奶奶，由她寄到上海，再由葉叔重寄到美國。

葉三奶奶閨名夏佩卿，江蘇常熟人，三歲喪母，由北京的姑媽養大。

姑父是瑞蚨祥綢緞莊的大老闆，結交甚廣，也算是從小長在大戶人家，見過不少世面。待字閨中時，她便對瓷器和珠寶玉器頗有見地，常在琉璃廠古玩店間走動，買些小件。嫁給葉叔

◎ 盧吳公司在法國的辦事處，即現在著名的「巴黎紅樓」

重以後，她還是一直生活在北京，替葉叔重打理這邊的大宅和生意。她待人接物局氣（北京話裏，這詞意味着很多美德，比如為人仗義、豪爽大方，說話辦事守規矩，也寫作「局器」），雖然是個女人，卻在這行做得風生水起。同行對葉叔重的稱呼是「葉三」，她也就成了「葉三奶奶」，閨名反倒不太被人記得。

葉三奶奶在文物鑒定方面頗有天份，又見多識廣，眼力好過許多古董商。她自己酷愛粉彩小件瓷器和玉器，收藏的數量和品質都相當可觀。一九四八年，因為北方戰事越來越近，葉三奶奶帶着十二個孩子離開北京搬到了上海，這些收藏也都一同帶去。八年後，葉叔重在上海古玩業「四大金剛」文物走私大案中入獄，之後被發配到青海勞改，葉三奶奶獨自在上海，支撐着十三口人的一大家子。因為失去了經濟來源，她基本依靠私下變賣手中的藏品來養活孩子們，還接濟着遠在青海的葉叔重，每週一次往勞改農場寄送食品和日用品。上海博物館有一件宋代定窯白釉印花雲龍紋盤，被列為館中珍品之一，也是鎮館之寶，就曾是她的藏品。

張家和葉三奶奶的關係還有一層。張宗憲的堂兄張永昌，大張宗憲六歲，是二伯家的孩子。二伯擅刻圖章，但迷上了鴉片，家境日漸衰落。後來張永昌被寄養在叔叔張仲英家裏，在張仲英的店裏學徒。張仲英又把這個姪子介紹給了葉叔重，他到北京跟過葉三奶奶，學習瓷器、青銅器和玉器鑒定。

幾年後，葉三奶奶告訴張仲英，說張永昌想回老家了。據張宗憲說，張永昌回南方前，葉三

奶奶還送給他幾件東西，後來張永昌在蘇州成家，一直生活在蘇州，在玉器鑒定上很有名氣。二十世紀五〇年代初張永昌還經常去北京和天津找貨，帶回上海出口，但一九五六年公私合營後他就進了蘇州文物商店工作，直到退休。張永昌晚年很受尊重，是國內玉器鑒定專家，他與中國瓷器鑒定專家耿寶昌並稱「南張北耿」。因為張永昌的關係，葉三奶奶和張家也有了一層淵源。

戴福葆的福源齋文玩號，比前面所說的幾家都晚開了很多年。戴氏是無錫人，一九三八年才在廣東路一百八十九號開了這家福源齋，店址和葉叔重的禹貢、張宗憲家的聚珍齋都相距不遠。張宗憲記得，父親早年和戴福葆有生意上的往來。一九三八—一九四五年，正是戰時的八年，戴福葆在上海古玩行做出了名頭。他擅長鑒定三代青銅器、唐三彩、雕刻藝術品和漆器，早期主要做盧吳公司的生意，事實上就是專門幫盧吳公司找貨出口美國，但後來合作就少了。一九四九年七月，戴福葆離開上海，移居香港繼續做古董生意，上海的店舖變成了一個低端的寄售店。一九五〇年五月，中央人民政府政務院頒佈了《禁止珍貴文物圖書出口暫行辦法》並開始嚴厲打擊文物走私和盜賣。一九五六年，「四大金剛」走私大案的幾個當事人裏面，葉叔重和張雪庚死在監獄，洪玉琳跳樓自殺；唯有戴福葆，在被上海第二中級人民法院查封沒收貨物後，得以全身而退，逃回香港。

張宗憲提及，戴福葆一九四九年跑路去香港的時候，曾從他父親張仲英手裏帶走幾件銅器，商議好賣了再回款。後來張仲英不曾出去，戴福葆也沒有回來，錢也就一直沒有給。張宗憲說那些

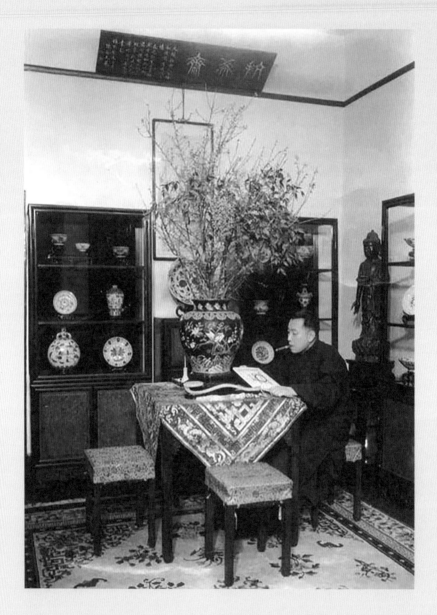

◎ 仇焱之在其藏室抗希齋，桌面上的一柄如意曾被張宗憲購藏

銅器後來賣給了賽克勒博物館，但從當年走私案件的卷宗記載看，戴福葆肯定是回過上海的。張宗憲的記憶在這件事上可能出現了偏差，抑或戴福葆回來過，但張家並不知曉。戴福葆一九五〇年移居美國，在紐約麥迪遜大街八百一十號獨資開辦戴潤齋（J.T.Tai&Co）藝廊，六〇年代入籍美國。

二十世紀六七十年代戴福葆在國際古董市場十分活躍，幾乎與仇焱之、胡惠春和趙從衍齊名，當時被稱為中國古玩「四大名家」。

三、「常客」仇焱之

在張宗憲的古玩生涯裏，仇焱之是個不能不說的人物。既是父執，亦是朋友，從某種意義上來說，也是張宗憲在這條路上最初的見證者。

張宗憲第一次見到仇焱之，是在父親的店裏。那時，張宗憲十二三歲。仇焱之是揚州人，生於一九〇七年，年紀比張宗憲的父親張仲英小七八歲。在自己開買賣之前，仇焱之是五馬路上晉古齋古玩店的學徒，他的老闆叫朱鶴亭，人稱「朱老二」。張宗憲回憶，仇焱之做學徒的時候就和他父親張仲英交好，兩個人都在店舖打烊後去唸英文，算是共同愛好。那時候，上海的一些教堂裏設有免費英文班，叫作「夜科」，那些學徒的、做工的年輕人白天要上班，求上進的，也只有等晚上

店裏打了烊、收了工才有時間去唸唸書。張宗憲記得他父親當年上過英文夜科的地方，就是現在上海人民廣場旁邊的那個天主教堂，當年叫摩爾堂。

仇焱之人極聰明，除了唸英文，他還學講一些法文。結束學徒生涯出來單幹以後，外國人的古玩生意就基本上都能做了，這也是他能較快做大的原因之一。二十世紀四〇年代，古玩行甚至有「南仇北範」的說法，意思是上海的仇焱之和北平的范岐周鑒定瓷器眼力最好。范岐周是京城名號大觀齋的老闆趙佩齋的徒弟、蕭書農的師弟，時任雅文齋副總經理。國民政府南遷後，他是北平業內最早派人到上海開拓市場的古董商之一。算起來，四〇年代的仇焱之還不到四十歲，能被人拿來和范岐周並列，說明他在當時就已經比較有分量了。

仇焱之不開店堂，但是有一些大主顧。據張宗憲所知，仇焱之的大主顧裏面有胡惠春，其父是中南銀行的創辦人之一——胡筆江。胡筆江後來不幸因飛機失事去世，股權和財產都留給了這個兒子。胡惠春偏好官窯，仇焱之與他有不少生意往來。在張宗憲眼裏，胡惠春是一個真正的收藏家，尤其清代官窯瓷器收得很精。四五十年代移居香港後，他的堂號「暫得樓」在古董界叫得很響，而暫得樓的藏品第一次到紐約參加拍賣，張宗憲就買去了一大部分。

還有一個大主顧，是一位在上海開醫院的瑞士人，張宗憲記得這個瑞士人的名字，說發音接近中文的「梅裏罌」。兩人平素交往比較多，後來仇焱之還和他一起住過，將老人照顧得很不錯。

張宗憲說，這位梅裏瞿應當是認了仇焱之做乾兒子，他沒有成家，去世後也沒有老婆和子女作為繼承人，聽說大半財產捐了，剩下的留給了仇焱之，所以仇焱之後來在崑山路和愚園路各有一處公寓。

張宗憲還記得梅裏瞿常去交通路那幾家古董店，最喜歡買的古玩是如意。如意這種物件，最早是從印度傳到中土，梵語名「阿娜律」，但到明清時已經脫離其本意，成為單純用來表示吉祥如意的玩賞之物。到了清代，在宮廷中尤為常見，選料多為白玉、碧玉、沉香等上等材質，是皇帝和后妃寢殿中的擺件，也是賞賜給臣子的禮物。

除了喜歡收藏如意，梅裏瞿還有一個習慣，給小時候的張宗憲留下很深印象。

每逢禮拜天，梅裏瞿都換好一袋「尼格爾」（張宗憲稱之為「尼格爾」，應該是英文的 nickel，五美分的鎳幣），隨身帶到常去的店裏發給孩子們，發放對象還包括年紀小的學徒。那個時候一毛錢差不多可以買回十張大餅，對小孩子來說就是一大筆財產。所以每到禮拜天，張宗憲和一幫孩子就會守在店裏，眼巴巴地等着梅裏瞿來發錢。梅裏瞿要是覺得哪個孩子長大了，以後就不再發給他了。

仇焱之還和英國巨商大維德（Sir Percival David）熟識。有一年，他帶大維德到過上海聚珍齋。張宗憲記得那時自己大概十二歲，在父親的店裏見過大維德，與其同行的還有他氣質優雅的夫人。張宗憲說這位夫人是他一生見過的最優雅的外國夫人，至今印象深刻，仿若昨日。大維德把張

仲英店裏古董的來龍去脈都問了一個底朝天，張仲英答得讓他滿意，大維德就把店裏的精品悉數買走了，花了三萬大洋。無論老闆張仲英，還是居中介紹的仇焱之，都從中賺了一大筆。不過和大維德南下之前在北京古玩行裏花掉的二十多萬英鎊相比，這單生意又不算大數目了。聽父親說，大維德每兩三年會來一次上海，他只對瓷器有興趣，而不像日本山中商會買東西都用枴杖點着整櫃子要，大維德只買好的瓷器。囊括大維德一生收藏精品的大維德中國藝術基金會（Percival David Foundation of Chinese Art），是西方唯一的中國陶瓷博物館。除了十二歲那年的一面之緣，張宗憲之後在瓷器收藏方面深受大維德影響，他被張宗憲稱為「此生最重要的導師」。

仇焱之後來是家裏的常客。張宗憲説自己不知該如何稱呼仇焱之，印象中既沒有叫過他「仇先生」，也沒有叫過「仇叔叔」。仇焱之沒事就到他家裏來吃飯，因為張宗憲的媽媽做菜手藝好。在他印象中，媽媽各個菜都拿手，就算是一碗蘇州最家常的醬油湯，做得也比別人好吃。他還大概記得媽媽做醬油湯的方法：灶邊擺放着事先熬好的一缸豬油，還有泡好了蝦子的一罐醬油。舀出一勺醬油到碗裏，放入一點豬油，熱氣頓生，上面再灑幾滴香麻油，來的客人沒有不愛吃的。左鄰右舍幾個大老闆像葉叔重、戴福葆等人，沒地方吃飯的時候就到他家裏來，還開玩笑説這是他們的「聚珍齋飯店」。

一九四一年太平洋戰爭爆發後，上海與美國之間的商路就被阻斷了，古董市場也日漸蕭條。為了渡過難關，便有了前文所説的「六公司」，仇焱之和張仲英都在其中。仇焱之常跑北平找貨、

買貨，蒐集明清官窰瓷器。他人緣不錯，人又年輕，那時他的眼光已經很好，不太會漏掉好貨。

一九四二年，他從琉璃廠的「陶廬」買走一件宣德雪花藍大碗，時價八百塊。大約四十年後的一九八○年十一月二十五日，他在瑞士去世幾年後，蘇富比（香港）在富麗華酒店拍賣仇焱之藏古玩瓷器，共一百七十五件，裏面就有這件宣德雪花藍大碗，最後成交價高達一千三百七十萬港元。

戰時紙鈔虛漲，做古董這行的都以黃金交易，一個雍正官窰杯用一兩黃金換。仇焱之很會做生意，張宗憲常瞥見他上衣口袋裏放着金條。仇焱之的特點是不開店，但來往的都是大客人，這個習慣他一直保持到香港時期。從上海地方志辦公室公佈的《上海老文物古玩市場、同業組織和商店名冊》來看，直到一九四六年，仇焱之才以二百萬法幣注冊過一個「仇焱記」，地址寫的是嵩山路四十四號。

關於這些古董大佬，張宗憲或是耳聞，或是親見，總能說出不少故事。尤為可貴的是，在他古董生涯的起步階段，金從怡、仇焱之等都對他頗為關照。這些當年最成功的古董商人，已讓張宗憲在腦海中形成了關於古董行業最初的想象。他們作為「成功者」的體面、豪爽，及生意場上的精明敏銳，也給張宗憲留下了很深的印象。

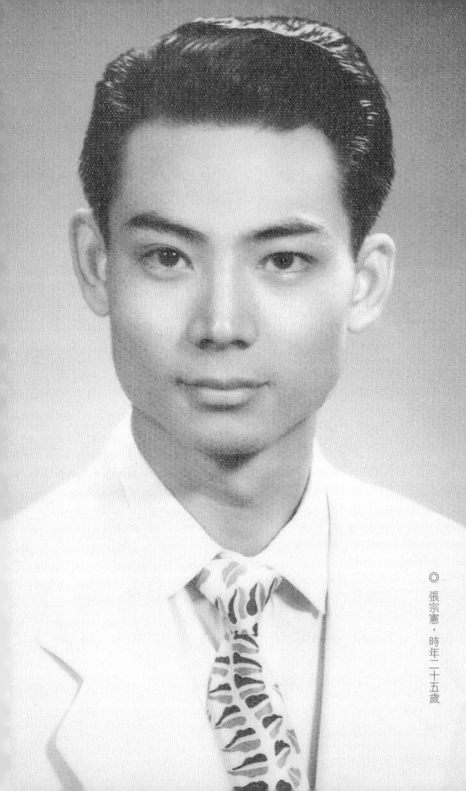

初涉商海

從童年到少年，張宗憲腦海中記憶尤深的是逃難的經歷。在那個戰亂頻頻的年代，孩子也只能跟着父母東躲西藏。

一、戰時生活和最初的「生意」

一九三一年「九‧一八」事變之後，張宗憲舉家逃到了杭州、紹興。一九三七年，「八‧一三」淞滬會戰爆發時，張宗憲不到十歲。這是中國抗戰時期最慘烈的一戰，雙方軍隊在滬上激戰三個月，不僅中國軍人，上海平民亦傷亡慘重。日本人在外灘開炮，打上海四行倉庫，團長謝晉元率領八百戰士把守，小學生張宗憲和同學們組成的童子軍去慰勞，真情地歌唱：「你們學好，我們明

◎ 淞滬會戰日軍轟炸上海四行倉庫，謝晉元團長率八百孤軍奮戰至最後一滴血

天去慰勞四行倉庫的八百孤軍，他們是英雄。」七十多年過去了，張宗憲還能夠一字不差地唱這首歌。

日軍以飛機大炮猛烈轟炸上海閘北和華界，血肉橫飛，市民紛紛舉家逃難。當時，上海法租界以及蘇州河以南的半個上海公共租界實行了武裝中立，分別被劃為法、英、美、意四國軍隊的防區，在一九四一年太平洋戰爭開始之前，部分中國難民在這裏還可以得到庇護。

張宗憲跟隨家人，從遭到大轟炸的南市躲到了父親在英租界的古玩店裏安身。他記得那個樓的一間屋子大概有五六十平方米的樣子，本來他家店只佔一層，後來他父親花十幾根金條，把整棟買了下來，一、二樓做店，三樓住家。一家好幾口擠在一起，牀鋪不夠睡，好在做古董生意的店裏總歸還有些老家具，到了晚上，他們就搬出個紅木檯子放在屋子中間，兩邊拼兩把椅子，這樣臨時搭出一張牀來，鋪張席子也能睡人。

他們家在交通路，與之交匯的延安路另一側是法租界。日本人不能侵犯租界，但是邊界上機關槍的槍聲不斷。張家樓房後面有一個天井，小小的，天井裏有水龍頭，可以洗菜洗衣服，因為靠近外灘，經常有流彈，有時候還會飛到家裏。不管是走路，還是在家，每天都提心吊膽地過日子。

張宗憲就在父親的古玩店裏度過了那幾年的戰時生活，家裏來來往往的不是同行就是鄉下來的親戚。北京來的客人請他父親看貨，來了住個小旅館，多數時間都在跑街，先叫誰來看貨再叫誰來

看，這個買過之後再叫第二個來買，賣到最後，剩下不好的東西就拿到古玩市場上去，隨便賣給一個小舖，賣光了好回去。

戰時物資稀缺，連吃飯都成了問題。米市上買不到米，都是浦東鄉下人偷偷上門來挨家挨戶地兜售。關於那個匱乏的年代，張宗憲至今念念不忘的是一雙膠底鞋。當時小孩子穿的都是自己家裏做的布鞋，布鞋不結實，鞋面很快被大腳趾頂出了一個洞。從學校回來的路上，常常一邊走路一邊把腳趾頭塞進去。後來好一點，布鞋前後釘兩塊皮子，這樣就耐磨多了。有一次家裏給他買了一雙回力球鞋，那時叫膠鞋，他興奮了很久，這是張宗憲記憶中的第一雙膠鞋。

十三歲小學畢業了，張宗憲開始唸初中一年級。中學的名字叫東亞體專，位於現在上海復興公園附近。有一天他看到商店的櫥窗裏擺着一雙汽車輪胎做鞋底的皮鞋，他愛極了這雙顏色黃黃的皮鞋，但是五美元的價格對他來講已是「天價」。自己既沒錢，也沒辦法借到，只能每天眼巴巴地看着鞋子發呆，心裏祈禱它不要很快被賣掉。

也許從這個時候開始，小小年紀的張宗憲開始對「金錢」有了最模糊的概念，「賺錢」的想法也開始萌生了。他最初的「生意」是從學校裏開始的。

進了初中的張宗憲有了常在一起玩的死黨。這幾個玩伴的家裏都做點生意，有的開文具店，有的開絨線店和藥房。慢慢地，幾個小孩也就找到了挣零花錢的門道：囤積居奇。他們搞清了市面上的缺貨，比如從絨線店的同學家拿出絨線來，錢拖上幾天付，等過兩個禮拜，二十塊的絨線就

賣六十八了，他們賣掉後還是將拿貨的二十塊還到同學家的賬上。這樣，他們就從中賺到了一筆差價。不管是絨線，還是文具，或者藥品，他們用同樣的方法還真的賺到了些零花錢。這些孩子還沒有存錢的概念，拿到錢後就吃吃喝喝地揮霍掉了。不過，這也算是張宗憲最初的「生意」吧。

唯一沒有行市可資他們利用的，就是張宗憲家的這個古董店了。因為古董不是生活必需品，找買主門道又複雜，他們小孩子哪裏搞得清如何快進快出。古董這門生意，可不是他們這個年紀的小孩子能輕易入門的。

二、「花花公子」學生意

儘管已經讀上了初中，張宗憲仍然對學習毫無興趣，他喜歡校園外流光溢彩的世界，十三四歲就頗講究，打扮得時髦漂亮。有段時間流行把頭髮梳高，越高越出風頭，俗稱「飛機頭」，於是他天天把頭髮死命地往高裏梳，人家都叫他「高頭髮阿張」。張宗憲書房裏有張照片，臉上還是孩子的稚氣，卻小大人似的穿着西裝，梳了個高高的飛機頭。

張宗憲所在的這所蘇南中學，只要有錢，就可以報名，報名時也不問唸過書沒有，學生說要報初三，交了費就能來上課了。蘇南中學之後他又到了外灘的申聯中學，從初三再跳到高二，轉來

◎ 少年張宗憲。此時十三歲，
開始踏入了風月世界

轉去，到了高二課業什麼也不懂。在申聯中學上了一段時間，就被開除了。

當時日本已經佔領上海，所有的學校都要求配一個專門教日語的老師，日本人要同化中國，每個人都要唸日文。有一天，這位教日語的老師在黑板上面寫，寫了就問學生，這是什麼？張宗憲在下面說：

「是條狗，幫日本的走狗。」老師就告訴了校長。校長把他叫到教務處去了，問他，你是不是罵教日文的老師是走狗？張宗憲說他不是走狗，幫日本人。其實老師也不是幫日本人，就是教日文的，那個時候也不懂，就是心裏恨日本人。結果就被開除了。

開除了之後心裏不平。於是一天下午，五六點鐘，張宗憲約了幾個外校的同學候在學校附近，學校在外灘，那個時候很空曠。校長下班了，一出來，幾個人拿了一包髒東西往他臉上扔去，然後抬腿就跑了。就這樣，從此以後也沒有學上了。沒有地方去，

於是天天拿了書包不唸書，去跳舞。

歌裏唱的是「背着書包上學堂」，他和他的同伴是背着書包上舞場。他迷上了跳舞，並且舞技出眾，經常玩到半夜三更才回家。那時父親外出坐黃包車，家裏是僱了人拉車的，包車工人也住家，睡在一樓店堂。房子大門是木門板，凌晨回家睡在店堂的包車工人幫他把門打開，他悄悄進門，把鞋子脫了，因為從前的房子是木結構，樓梯走起來咯咯吱吱響，父親住在二樓，張宗憲睡在三樓，每天回來就躡手躡腳爬上樓去睡。一開始父親不知道，但是世上沒有不透風的牆，最後還是知道了。父親狠狠地訓了張宗憲一頓，說了句狠話：「你將來不是做要飯的癟三，就是做土匪！」

日夜為生意忙碌的張仲英，平日裏總是無暇關心張宗憲的學業和生活。直到現在，他才真正開始擔心兒子將來的出路。為了不讓他天天跟人混，張仲英想：索性把兒子從上海弄回蘇州老家。

蘇州沒有舞廳，張宗憲就沒有辦法天天泡舞廳了。

就在這時，正好蘇州有個「生意」找上了門。一九四二年夏天，張宗憲蘇州的大舅孫錦章與張家原來的鄰居太太石月文商量，在蘇州北局第一天門臨街的地方合資開家百貨商店，張仲英上海店裏的賬房張祿君也準備入股。他們選定的地方位於蘇州舖面最繁華的地段，靠近宮巷、觀前街和玄妙觀，寸土寸金。幾個人地方選好了，但是資金並不充足。於是他們就來上海找張仲英商量，想說服他入股。張仲英覺得開開百貨商店也許是條出路，正好讓張宗憲去磨煉一下。於是他投資十萬

元做了大股東。

百貨商店的名字有幾個備選，光明、榮華、正大……最後取名「光明襪衫廠」。張宗憲被父親安排回蘇州做了經理，此時他才不足十五歲。

在蘇州，張宗憲確實不跳舞了，卻又很快迷上了蘇州評彈。他整天泡在茶館裏聽戲，自己也經常上台。說起來，張宗憲對評彈的愛好，比跳舞還要專心，而且一直保持了下來，他現在回蘇州時偶爾也會去聽，好的演出也一定去看。總之這樣一來，他回蘇州「戒掉」了跳舞，卻又有了新的癖好。仍舊每天鶯鶯燕燕，花天酒地。這是父親當初沒有料想到的。

在百貨公司裏，作為經理的張宗憲從不點貨查賬，一天到晚吃喝玩樂。貨物賣出去，回流的現金不拿去進貨，全裝在自己兜裏花掉了。百貨公司開了三年，最後連本兒都虧盡了。之後他又與人合股開過兩家戲院和三家歌廳。兩家戲院分別是光明大戲院和蘇州戲院，也很快辦不下去了；歌廳則只維持了一年左右的時間。

幾門生意都沒能做成，最終張宗憲還是回到了上海。剛好認識兩個朋友對服裝比較懂行，一個做皮大衣，一個做毛絨。張宗憲還是想做生意，又和人合股在南京路上開了一個紅葉服裝公司。這個公司一直做到徐蚌會戰（淮海戰役）開始，大約一九四八年底。

十三四歲時，張宗憲還做過當電影明星的夢，着實迷了一陣子。雖然電影明星沒當成，卻經歷了一件有趣的事。當年他去報考上海電影公司，面試官正是當年正紅的電影明星藍蘋。張宗憲仍

記得她的評價：「小夥子長得精神，可普通話講不好啊！等你練好普通話再來吧⋯⋯」多年後，他才將當年的主考官和江青對上號⋯⋯電影明星夢是不可能實現了，四十年代時，張宗憲又跟人合夥開過電影公司，認識了上海幾個拍電影的人。一九四五年他去過一趟香港，為的是去找電影導演蔣君超。那次去香港坐的是太古洋行的「盛京號」輪船。晚上到了香港還不能馬上入關，得第二天別人來領才能進港。那是他第一次真正漂洋過海地長途旅行，暈船暈得很厲害。當時的他還是吃穿不愁又體面的上海「小開」。三年後，等他獨自再闖香港，時局已經大變，他的命運也進入一個更富有戲劇性的階段。

三、跑單幫的日子

一無所獲地從蘇州回到上海後，張宗憲就跟在父親身邊，偶爾在古玩店裏打打下手。雖然從小就在父親的古玩店裏出出進進，但是張宗憲以前並沒有特別留心「古玩」這一行生意。之前父親跟人談生意，他也聽到過一些隻言片語，懂些表面門道。他常聽人說「識古不窮，愛古不富」，意思是：能識古董的人不會窮，碰到一件好東西就發財了；然而喜歡古董的人也不富，因為看到好東西便宜又要買。還有一句調侃古董商人的話：「嚇死鄰居，氣死老婆。」說的是古董商人今天

賣出一百萬，賺得盆滿缽滿，這樣的大生意足以「嚇死鄰居」；可接着買進二百萬的貨，又欠了一百萬，兜裏轉眼沒錢了，這叫「氣死老婆」。

這些笑談調侃，也算是對張宗憲的最初啟蒙了。直到他的其他「生意」陸續失敗，張宗憲才真正開始留心起古董這門生意的門道。在父親身邊積累了一些經驗後，他想着自己也應該嘗試賺點錢。在一九四七年到一九四八年兩年間，他經常到北京、天津去找貨，再回上海出手。當時的張宗憲就是一個拎包跑單幫的小古玩商。

張宗憲跑單幫的這兩年，正是內戰最激烈的階段。二十多歲的年輕人，在兵荒馬亂中輾轉各地跑生意，他受過驚

◎ 張宗憲與耿寶昌

嚇，也吃過苦頭。

一九四八年二月，張宗憲跟人去天津找貨。因為當時不少古董店舖在勸業場裏，他為了找人找貨方便，就住在了勸業場對面的交通旅館。一九四六年「四平戰役」之後，國民黨軍隊大批敗退，天津城裏滯留了成羣的傷兵。他們吃喝搶奪，因此很多飯店都不敢開張做生意。張宗憲說：

「那時候連個吃飯的地方都找不到，常常只能買幾根香蕉填肚子。」

在北京，張宗憲常借住在古董商孫瀛洲位於東四牌樓的敦華齋裏。他現在還能想起些有意思的事兒：「晚上在店裏借一個行軍牀就睡了，有時候一大早就被吵醒。原來孫瀛洲的徒弟耿寶昌幫師傅在店裏包餃子，預備中午招待客人。耿寶昌包餃子的時候喜歡聽收音機，裏面嘰裏呱啦說話很快，我哪聽得懂啊，後來才知道那叫相聲。有時候，午飯不光有餃子，還會加一鍋燉白菜，兩三個小菜。一般是拌豆腐、拌芹菜，再倒一杯二鍋頭。這就算大擺宴席請客了！」

說起耿寶昌，張宗憲頗為感慨。他們十幾歲就認識了，耿寶昌到上海來，張宗憲的母親心疼這個比兒子大不了幾歲的年輕人，每次都叫到家裏來吃飯。張宗憲記得，耿寶昌進故宮之前在琉璃廠開過一個瓷器古玩店，叫「振華齋」，名字追隨老師孫瀛洲的古董店「敦華齋」。振華齋沒有夥計，只有耿寶昌和他太太。張宗憲他們從外面買來的東西，就暫時放在他們那裏，走的時候再帶回上海。這個店大概沒開多久，耿寶昌就跟着孫瀛洲去故宮博物院了。

北京古董行這邊，還曾經有一個「大人物」請他這個小輩吃過飯，就是當時北京古玩商會會

長，號稱「黃花梨大王」的崔耀庭。他記得在一家西餐廳的包間裏，崔耀庭點了滿滿一桌各具特色的菜，每間房備一張雕刻的架子牀，供客人飯後休息。崔耀庭當時主要收法國人喜歡的明代法華器，同時也做明代黃花梨。張宗憲當時不過是個初出茅廬的小夥子，崔耀庭怎會專門請他吃飯呢？

一方面自然是看張仲英的面子，另外就是因為張宗憲的堂兄張永昌。張永昌在行裏是個有名的人物，他在葉叔重的店裏做事，又在北京跟着葉三奶奶，和崔耀庭很熟。

二十世紀四〇年代，張宗憲去北京找貨，堂兄張永昌給過他一些幫助。但他本錢小，經手的主要是清代瓷器，以乾隆朝瓷器最多。在買進賣出中，他逐漸積累了一些鑒別常識：除了個別之外，康熙時期的瓷器還略顯粗糙；雍正年間的瓷器最好；乾隆器數量比較多，但稍顯粗糙；嘉慶、道光年間的瓷器更差些。

一九四八年底，徐蚌會戰開始。解放軍和國民黨軍的這場大戰從一九四八年十一月六日一直打到一九四九年一月十日，拉鋸戰持續了六十六天。那一年，上海人心惶惶，眼見周圍的有錢人都收拾細軟往香港跑，張宗憲覺得自己也該走，去香港闖闖。

當時張宗憲的父母已在蘇州老家。張仲英的古董店在一九四五年春遭受過一次很大的損失，當時美軍飛機轟炸上海日軍，也殃及了一些平民住宅。其中張仲英的古玩店的二樓就有幾個大玻璃櫃子被空襲全部震倒，裏面幾百件古玩跌落出來，摔得七零八碎。這之後，心有餘悸的張仲英就帶着家人到蘇州老家避難，直到日本投降後才回到上海。張宗憲離開上海那天，上海家裏只有大姐

「毛毛」在，也只有這個姐姐和他告別。

在父親店門口，張宗憲叫了一輛三輪車，準備趕去火車站。姐姐手裏抱着孩子，跟他説：「弟弟，你早點回來，我等你。」這個場景他記得清清楚楚，沒想到這是姐弟倆最後一次見面。張宗憲離開上海沒幾年，姐姐得了腦膜炎，住進仁濟醫院治療。這家醫院就在父親的店對面，家人方便陪護，中午也可以回家吃飯。張宗憲後來聽説，一天中午，家人正在吃飯，家裏的木凳子毫無徵兆地突然間倒地。大家預感到有不好的事發生，等匆匆趕到醫院的時候，姐姐已經過世了。張宗憲説：「倒地的凳子，大概是姐姐在通知親人，自己要走了⋯⋯」説起這件事情，張宗憲不免感傷落淚。自小一起長大的兄弟姐妹，雖然長大後各自奔波，聚少離多，但血濃於水的親情，怎樣都不會改變。

坐上那輛三輪車的時候，張宗憲身上只帶了一個箱子、一兩黃金、二十四美元。他用那一兩黃金買了張火車票到廣州，在廣州停留一晚，第二天趕到羅湖，再從羅湖橋過境到香港。一路上，從火車換汽車，那二十四美元他都藏在一個枕頭裏面，害怕半路被人搜出來。

到香港落地後，張宗憲知道，自己只能靠這二十四美元過下去了。他用美元換了港元，一塊換六塊多一點，總共換了一百四十多塊。他想，一塊錢過一天，但願在這一百四十多天裏能遇到一個翻身的機會。

在香港能生存下來嗎？未來會怎麼樣？二十幾歲的他哪裏知道呢！

香港風雲

一、初到香港

不懂粵語，不會英文，沒有朋友，沒有親戚，沒有老婆，最要命的是沒有錢。人家四大皆空，張宗憲總說，他那時是「六大皆空」。有一天看到報紙上登出「豆腐塊廣告招聘電車公司售票員，每個月掙九十塊。他去應聘，人家不要，因為他一句粵語都不會說。

離開上海的時候，他隨身帶了一個鼻煙壺。父親店裏有個紅木櫃子，一個一個的小抽屜，裏面放的都是鼻煙壺和小玉器。張宗憲臨走的時候，從櫃子裏順手拿了個料器的鼻煙壺。現在走投無路了，他想拿這鼻煙壺去古玩店碰碰運氣，若能賣個好點的價錢，也許可以渡過眼前的難關。

先是找到一家像掛貨舖似的小店，店主給估了八毛，他覺得太少了。對方說，那你就去九龍問問。從港島到九龍要坐輪渡，最便宜的底艙票也要一毛，來回就是兩毛。張宗憲坐船到了九龍，總算找到一家店，店主卻只願給他七毛錢，除掉路費，比剛才更虧。不過最終還是賣了，因為他想來想去，覺得不能白費了船票。

大家都是匆忙跑路出來的，都窮得很。有一天，他路過一家咖啡廳，看到一個上海的熟人。

「你也在呀。」他熱情地上去跟人打招呼。「你坐一坐，我去洗手間。」那人迅速起身，走開，估計就怕他開口借錢。

又一天，他在街上碰到自己過去的一個工人，在上海開服裝公司時此人在裏面做過裁縫。他

問，你在這兒幹嗎嗎？那人說，還不是幫人做衣服。這人還好心，把舊日的小老闆帶到了他們落腳的地方。説是服裝公司，其實就是一幢七層樓上面的一個小房間，窄窄一個檯子正在做衣服，熨衣服便只能放到外面陽台上去。那天張宗憲正好沒地方去，被收留在熨衣服的陽台上住了一晚。

他真是快要流落街頭了。有兩次他在大廈底層的樓梯拐角搭了整晚，地上髒，撿來別人扔下的報紙，墊在身下過夜。為了省錢，他限定自己一天只花一塊錢。一天一塊錢怎麼過呢？就是中午大排檔五毛錢的蓋澆飯，一天只吃兩頓飯。即使是這樣，他在香港也要熬不下去了。他幾乎成了香港人口中的「港癟」（香港管要飯的叫「港癟」）。出門人家問：你做什麼生意？張宗憲説：「我做港癟。」上海話一講，像「鋼筆」，人家以為他是做鋼筆生意的。

他一度想過回上海，又覺得沒面子。一籌莫展的時候，他甚至想去廣州參加革命，投奔報紙上説的軍政大學。不過到底還是沒有去。因為他父親遞過來了一張紙條，上面叮囑：「只許前進，不許後退；只能成功，不能失敗。」張宗憲讀着這幾行字思前想後：「向後退，回去是死路一條；向前走，可能還能闖出一條生路。只是，父親說的『前進』到底是往哪裏走呢？南洋……也許哪裏都行，總之就是不能回頭。」

這個「紙條」是當年父親發來的一份電報還是託人帶來的，張宗憲已經記不清楚了，但是他卻牢牢記住了上面的幾句話。直到現在，他還經常一字不落地向別人複述。畢竟在張宗憲最為落魄和困難的時候，是這幾句話讓他獲得了巨大的精神鼓舞，讓他重新振作起來，繼續在香港堅持下去。

張宗憲咬緊牙關留在了香港，開始做些小生意謀生。他最初並不看好香港的古董生意，認為在這裏沒有市場，他寧願重新做服裝買賣。那時，張宗憲對香港古董市場的「預測」並不準確。

二十世紀四五十年代的香港，局勢正在發生巨大的變化。隨着內地政治局面巨變，富人們紛紛湧入香港，形成了香港歷史上的第二次大遷移。香港歷史上第一次移民潮發生在十九世紀五六十年代，即一八五〇年至一八六四年。太平天國運動帶來的那一場大亂，曾使英殖民早期的香港人口劇增，市面也因內地資金和小工業產業轉移到香港而繁榮起來。香港現代作家葉靈鳳在《香港的失落》一書中，寫到過這一段歷史：

一八五〇年以來，內地富戶不僅陸續逃到澳門和香港，並且還有許多經過香港逃往南洋和舊金山的。僅在一八五二年這一年當中，假道香港前往舊金山的中國人就有三萬人，使得香港的旅遊業憑空增加了一百五十萬元的收入。

自一八五四年太平軍攻下海陸豐、佛山等地，迫近廣州後，逃到香港來避難的中國人更多，香港的人口也遠急地增加。這從香港政府所公佈的當年本港人口數字上可以見得到：

一八五〇年，香港的中國人共三萬一千九百八十七人……到了一八六〇年，香港的中國

人便近十萬人了。

一八六〇年英法聯軍攻進北京後，中英《北京條約》的簽訂使得對岸九龍半島的尖端也被劃割到殖民地範圍（即以尖沙咀為起點，包括昂船洲小島在內的土地），今日九龍的界限街就是由此而來。這一次所割讓的領土的面積，官方最初記載是「二英方里又三分之二」，但後來又有記載為四英方里的，其中的出入是因為海岸和窪地逐年被填沒，面積無形中擴充了。英軍登陸後，彌敦道（Nathan Road，原名羅便臣道，用的是時任港督羅便臣的名字）一帶皆為兵房。沿海是英國海軍駐地，後來轉為民商所用港口，多貨船往來，這也是香港古董市場的「洋莊」基本都在九龍的原因。

後來，香港古董文物主要集中在摩羅街交易。摩羅街位於港島舊區的西營盤，在皇后大道西與荷李活道之間。而另一條樂古道，將它分為摩羅上街（Upper Lascar Row）和摩羅下街（Lower Lascar Row）。香港開埠初期，上街和樂古道一帶是海員尋歡作樂之地，附近開了很多妓院，各色人等混跡其間。最喜歡在這條街上擺攤賣貨的，是印度籍差人或水手。印度人素有以頭巾纏髮的習慣，所以當地人稱之為「摩羅差」，也寫作「嚤囉差」，摩羅街的名字由此而來。

二十世紀二三十年代後，摩羅街逐漸發展成了一個舊貨買賣市場，不過還沒有高檔的古董店，

一　葉靈鳳：《香港的失落》，南昌，江西教育出版社，二〇一三年三月，第九三頁。

多是售賣舊貨和雜物的小店，沿街露天則淨是小攤小販，向路人兜售來歷不明的「老鼠貨」（指那些有偷盜銷贓嫌疑的東西），港人呼其「貓街」，很有點類似北京古玩市場的那種「曉市」[1]。

二十世紀四〇年代末到五〇年代初，富人陸續從內地來到香港。房產帶不走，他們就隨身攜帶金條，還有貴重珠寶和古董。來到香港後，這些東西急需變現。於是北京和上海等地的古董商聞風而來，便宜找貨，高價出口，香港的古董市場迅速繁榮起來，香港也取代上海成為中國文物出口中轉之地。摩羅街從低端的舊貨市場，一躍演變為售賣東方手工藝品和古董文物的集散地。

儘管「預測」不準，但這些變化都被張宗憲看在眼裏。一向敏銳的他意識到，自己的機會來了。他放下在摩羅街剛有點起色的服裝生意，重新進入了古董行。

二、兩個貴人

剛到香港時，張宗憲曾經有段時間投奔了父親的一個老朋友陶溶。陶溶是仇焱之和陳玉階的同門，早年曾在五馬路的晉古齋學過生意。大約一九四九年，陶溶來到香港，並在雲咸街七號開了

一　曉市，也稱小市，就是拂曉前進行交易的市場，到了天明，市場就散了。

一家名為「陶溶記」的古董店。張宗憲也想有一天能夠自立門戶，把自己的生意做起來。

沒有本錢，沒有好貨，怎麼做這行？他兩手空空做古董，最初只能替人跑腿，做拉纖的，角色類似中介。那時候，他父親有一些行家朋友常從內地帶貨來香港，通常都住在灣仔的六國飯店。張宗憲每天就在摩羅街和六國飯店之間奔忙，如果聽說摩羅街那邊有什麼人想要貨，他就趕緊去通知飯店裏這些老闆，再幫忙送過去。貨賣掉了他會有提成，規矩是百分之五，一百塊裏他賺五塊錢。他有時也幫忙搬搬貨，洗洗貨，晚上老闆睡在牀上，他鋪張報紙睡地板。總之都是跑腿打雜的活兒。

張宗憲小時候沒好好讀過書，英語幾乎不會，用「洋涇浜英語」—對付着做外國人生意。開始他連用英語怎麼區分人稱的男（he）和女（she）都不知道，一概使用「she」。議價的時候連說帶比畫：十塊錢是舉起手來「five-five」，二十塊錢就跟人連着比畫四個「five」。張宗憲說，那時摩羅街上做這個買賣的大都是擺舊貨攤或舊貨店出身，甚至買賣些人家偷出來銷贓的東西，其實就是北方說的那種「掛貨舖」，什麼都賣，所以他們中間少有正經讀書出來的。張宗憲剛到香港時，身邊那些人英語也都好不到哪裏去。當時他們中間就挺流行一個自我解嘲的段子：把「缸比盆深盆

一　洋涇浜原是上海的一條河浜，位於從前的公共租界和法租界之間，後來被填成一條馬路，即今天的延安東路。所謂「洋涇浜英語」，是指那些沒有受過正規英語教育的上海人說的蹩腳英語，它的特點一是不講語法，二是按中國話「字對字」地轉成英語。

比碗深碗比碟深」這句話故意説得很快，乍一聽還真有點像説得很順溜的英語。

張宗憲靠着努力和機靈，攢下一點本錢，大概有一千多塊。但是，論起要做「大事業」，這還差得遠呢。就在這時，他遇到了一生中的兩位貴人：北京來的「梁三爺」梁雪莊，和南方大紗廠主吳昆生。

梁三爺在北京被稱為「梁玉」，因為他做仿古玉的買賣，靠做美國莊發的家。他是回族（清末民國在北京做玉器生意的大行家幾乎都是回族），到香港後，行規也差不多如此。雲咸街有家香港上海總會，往上走轉角就是梁三爺的聯易公司，裏面有七家古董店。這位梁三爺喜歡張宗憲聰明會辦事，兩人除了生意上的事情，有時候也會一起出去吃宵夜、跳舞。

張宗憲眼看着香港這邊有人從內地出口工藝品過來，倒手後賺了大錢，琢磨着自己也做點批發生意。他寫信給父親，想從上海出幾箱貨過來。但是做出口有個規定，必須在香港銀行先辦理外匯信用證的戶頭，寄到上海後，他父親才有可能從那邊發貨出來。辦這種信用證需要三千塊錢，他根本沒有財力辦出來。

有一天，張宗憲趁着梁三爺高興，鼓足勇氣開口向他借錢。梁三爺聽了沉吟半晌，答他：「張宗憲，我是看得起你。我跟人家從來沒有經濟往來的，對你卻與別人不同，因為我覺得你是一個人才，將來會了不起。」張宗憲一聽開心了：梁三爺這樣説，那就是沒有拒絕。但是，雖説答應了他借錢，怎麼借還有説法。梁三爺是個只認金子的人，他跟張宗憲説，我只借金條。以後不管金

價漲還是跌了，你都得還我金條。那時香港金店標價是一兩金一百六十元，一根金條十兩，可以換一千六百元。其實兩人心裏都明鏡似的：如此社會動盪之中，金價當然只漲不跌，幾乎每天都在飆升。張宗憲不知道自己「借金」才成的生意是凶是吉，但他心裏明白：如果不做就沒有前程，無論如何要賭上一把。

最終他從梁三爺手裏借了一條金。等他拿到手裏的時候，金價已經又漲了將近一倍，他用這根金條換到的港元不再是之前的一千六百元，而是二千七百元。

湊夠了三千塊，張宗憲一刻不耽擱，到銀行辦好匯票寄給在上海的父親，請他速發八箱貨到香港。一九五六年公私合營完成後，張仲英的店合進了上海文物商店。不過他可以提議，張宗憲要什麼東西，幫着公家挑貨，好壞都要帶一點，而且價格不能由他父親自己定，要由公家按照規定來定。

辦完這些事，張宗憲到六國飯店租了一個房間，住一晚要幾十塊。他也顧不得心疼，因為他必須像其他同行一樣，時時盯着附近碼頭的動靜。貨船一到，自己立刻跑到船底下去守着，目睹貨箱被吊上岸，一箱箱搬上車，再一箱箱連到飯店房間裏。他出去買了一把大鉗子，親自動手拆釘開箱。

貨物從箱子裏出來的那一刻，張宗憲真是興奮不已。他還記得自己如何打開浴缸的水龍頭，一件件洗淨，排好，然後比照着父親寫來的單子逐一清點：一號是什麼，什麼來路，你要怎

麼賣；二號很稀有，如果不等錢用，就先收藏起來不要賣；三號不是精品，要儘快賣出去……

一百件貨，父親每一件都交代得清楚詳盡。以後每一次發貨也都是如此，張宗憲說，他在古董方面

的很多見識便是從父親這二手寫單子上面學到的。父親只讀過幾年私塾，寫信吃力，一封信常要寫

上幾天。但他仍然不厭其煩，感覺恨不得在一封信裏把一輩子的經驗都傳授給兒子。

那個時候，一個乾隆粉彩筆筒的來價是四十塊，到香港賣四百塊，利潤特別大。他父親有些

老客戶早幾年就來了香港，開銀行的、辦紗廠的，都是有錢有身份的人。張宗憲想，以前我困難

中沒有去找他們，現在我手上有了好東西，可以去找看了。就這樣，他遇到了另一位貴人。

張仲英有個老朋友吳昆生，在上海的時候是榮毅仁的父親榮德生的屬下，任榮氏家族的紡織

廠申新九廠的經理。九廠是最大的廠，工人最多，有幾千人。一九四六年轟動一時的榮德生被綁架

案，吳昆生就是接到綁匪打來的第一個電話的人。張宗憲說，這個當時轟動上海灘的故事，與父

親的聚珍齋也有點關係。吳昆生接到綁匪的電話後，為防止被監聽，他考慮再三後決定在聚珍齋和

對方接頭。畢竟吳昆生與張仲英有多年的交情，再說一個古董行也不太被人注意。聚珍齋竟還有這

樣一段傳奇，只是並不太為人所知。移居香港後，吳昆生自己開了緯綸紗廠，又做房產，在香港

商界是個有名的人物。張宗憲大着膽子找到他的電話打過去，恭敬地問：「吳伯伯，我來了一點東

西，你是不是有意思來看一看？」想不到吳昆生很痛快地答應：「要來要來，我喜歡我喜歡，我跟

你父親是幾十年的老朋友了。」

在上海的時候也是這樣，張仲英一有貨就給吳昆生打電話，他隨後就來了。吳昆生到店裏擺不是一件件看，有時候地上擺着一排二十個剛剛收回來的花瓶，他統統都要。有時張仲英也把貨送到吳家，他家裏的貨多得路都沒法走。吳昆生是所謂的「頂門客戶」，就是最好的客戶。他不買別人的東西，只認張仲英。他和張家私交也好，到張仲英的古董店裏時，喜歡吃張家媽媽做的臭豆腐乾，還時常帶些回家吃。正因為這層關係，他願意幫張宗憲。

張宗憲打完電話看貨來了的當天下午，吳昆生就到飯店房間看貨來了，伸手隨便點點：這個，那個，總共多少錢？

◎ 上海申新紗廠廠長、香港緯綸紗廠董事長吳昆生（中）
　　在永元行香港九龍漢口道分店

張宗憲傻了，也不知道怎麼開價。吳昆生說，好了，你全部給我送到家裏去。當場開出一張八千塊的支票。

這個八千塊收了之後，張宗憲感覺真的有了錢，心裏也有了底。剩下那些貨，他先叫老闆來看，接下來再叫第二個；最後沒賣掉的，叫摩羅街的人來看。最終，父親從內地發來的這八箱貨，張宗憲賣出了百分之八十，收回了上萬元貨款。他把金條買回來，還了梁三爺的款，自己還剩下了本錢去做下一單。

張宗憲繼續從上海文物商店要貨，但是對方賣什麼不賣什麼張仲英已經不能過問和掌握。但父親的家信還一如既往地寫，裏面仍然儘可能地告訴張宗憲一些關鍵信息，比如他打聽到的出口過來的貨物情況，哪些是有價值的，哪些又是不能留的，幫助兒子做到心裏有數，少犯錯。

吳昆生也不斷介紹身邊的朋友買張宗憲的東西。滙豐銀行和吳家紗廠有金融業務往來，吳昆生就把滙豐銀行經理介紹給張宗憲。他這邊跟張宗憲說：滙豐銀行那個人想買點乾隆的碟子和碗，你明天送點貨過去給他看看。那邊他又囑咐那個經理：這個年輕人你要多給一點錢，他人很好，很老實的。

張宗憲把貨送過去，小心翼翼地問：「這個碟子二十塊行不行？」那人卻說：「不不不，這個二十塊太少了，起碼一百塊。」

賣家說二十塊，買家非說一百塊，實在是聞所未聞。最後十個碟子賣了一千塊，而他的本錢

連三十塊也不到，對方擺明瞭就是讓你發財，讓你賺錢，再多開十倍價錢也無所謂。

張宗憲心裏十二分明白，這是吳昆生看他父親的面子在幫他，別人則是給吳昆生情面。既然如此，自己做事就一定要謹慎、規矩，有什麼是什麼，不為獲小利丟掉大人情。幾次打交道下來，在吳昆生眼裏這個晚輩還蠻有信用，每回叫他辦點什麼事情，都穩穩妥妥。就這樣，吳昆生和他身邊的朋友都慢慢成了張宗憲的長期客戶。

在香港的生意人中，有廣東幫，其中潮州人是多數。也有上海幫，即江浙滬一帶出來的生意人，比如吳昆生，算是海派生意人。這二人去了香港，好多都是待了幾十年不會說粵語，張宗憲說自己廣東話比普通話還差，但往來很多都是上海人，說上海話感覺彼此更親近。

吳昆生對張宗憲也越來越信任，後來他經常通過張宗憲買東西。比如他想到古董店去看看，就會叫來張宗憲陪着，讓他拿主意。吳昆生平生喜歡蜈蚣，有一次他看上了一套景泰藍的蜈蚣，就讓張宗憲幫着看。他也信佛，在香港有一個自己捐錢修的廟。有一次，他讓張宗憲幫他去買一套十八羅漢，店家出價九百塊，張宗憲把價錢講到八百塊。結果送到吳昆生的寫字樓裏，他，張支票已經開好了：一千五百塊。

父親給張宗憲發來的貨，登記品類是舊工藝品，其實都是清代瓷雜，只是在二十世紀五〇年代，清代的東西還沒有劃歸到文物裏面，被當作工藝品來看。但發貨的人可能不知道，有時候不小心發出來的也有官窰。那個時候香港有出口貿易的優勢，可以點名向內地文物商店要東西。

比如，你提出要佛像，對方就發一百個佛像過來。最多的是清代光緒年間的那種賞瓶，三十塊一個，每回一來貨就五十對、一百對，有龍鳳的、百花的，什麼圖案都有。乾隆年間的九桃瓶也不少，二十七塊一個，早幾年更便宜，才十八塊一個。每次一堆貨運過來，裏面甚至可能找到官窰瓶。

北京、天津、上海……那年頭各地文物商店的存貨都太多了，當時在內地也不值錢。那時候北京給他發貨的是北京工藝美術進出口公司。怎麼發貨呢？他們給張宗憲寄文物的照片。照片上小小的兩排，上面五件，下面五件，每一件有號碼，得用放大鏡看。看了之後那些要的在上面做標記，再把照片寄回去。然後就開外匯，開了外匯文物商店就發貨。

北京給張宗憲發過一種清代的瓷凳，青花的五塊，粉彩的十塊。天津發來過玉牌子，兩塊錢一塊，沒有新的。現在同樣的玉牌子送到拍賣市場要賣幾十萬、幾百萬一塊。張宗憲還記得，有一次他匯過去一千塊錢，天津那邊就給發過來五百塊玉牌子，滿滿一箱。他拿到貨後，放在大塑料桶裏，用水澄一澄，第二天晾晾再進烘桶，最後用蠟整理一下，玉牌子就變得乾乾淨淨。

怎麼叫澄一澄呢？其實就是在塑料桶裏倒點洗衣粉，用水一沖。玉牌子放到裏面泡一晚，表面上的那些髒東西就全沒了，第二天一刷，乾淨漂亮。好的玉牌子可以賣十塊、八塊，差點的也能賣個四塊、五塊。在張宗憲印象中，玉質倒是都很普通，大多是俄羅斯玉、朝鮮玉，還有國內的青海玉。玉牌子的玉質當然以和田玉最好，但和田玉難得。

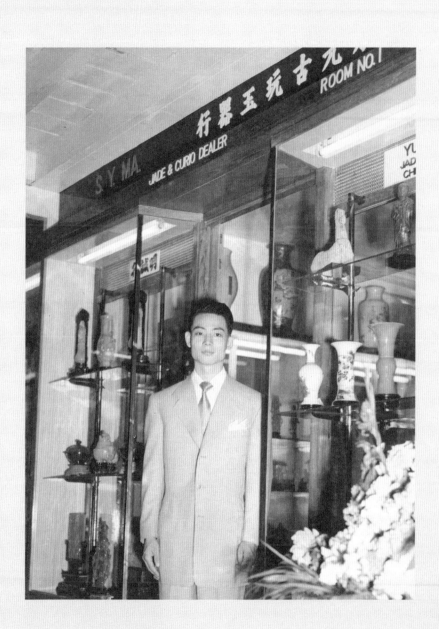

◎ 攝於永元行香港大酒店（今置地廣場）分店

三、永元行

吃苦打拼的日子一直到一九五九年才算是告一段落。這一年，三十歲的張宗憲在香港雲咸街開了一家屬於自己的古董商號：永元行。他第一次覺得自己在香港站住了腳，哪怕有點風浪也能挺

那時也來過所謂的「子岡牌」。「子岡牌」得名於明代蘇州太倉琢玉名匠陸子岡，陸子岡在中國玉雕史上頗負盛名，又有點神祕色彩。傳說中他因玉工精妙而名聞朝野，博得嘉靖皇帝龍顏大悅，最後又是因玉而不慎觸犯龍顏丟了自家性命。玉牌這種佩飾的形制據傳為陸子岡所創，他刻製的玉佩形若方或長方，寬厚敦實；別開生面的形態和精細的雕工融於一體，把玩之下令人愛不釋手，所以人稱「子岡牌」。但真正出自他手的明代子岡牌主要收藏在故宮博物院和後來的幾個博物館裏，散落民間的已很少見，所以市面上流出的多為子岡款而非子岡牌。張宗憲說，他從早年做古董生意直到現在，也從未得過一塊真正的子岡牌。那些說自己手裏收有子岡牌的，基本不真。

張宗憲進入古董這行後，真正開始長眼力，其實就是他父親從上海幫忙發貨到香港的那幾年。每次來貨上百件，每一件父親都在單子上附註來龍去脈和價值、行情，無不清清楚楚，他從中學到太多實用的東西，而那正來自父親做了一輩子古董的經驗。

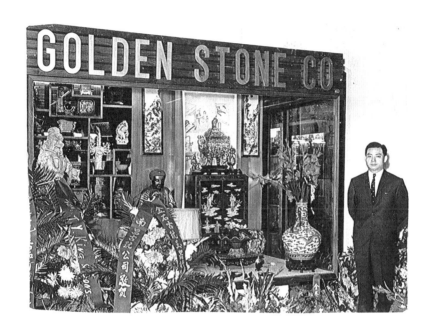

◎　九龍的金石行

住了。

　　張宗憲做的是古董批發兼門市：批發主要是給同行，門市賣給那些上門的散客。生意做到最旺的時候大約是一九七〇年前後，當時他同時開有五家古董店：四家門市、一家批發，其中兩家在港島，三家在九龍。九龍的那三家門市，首飾店和古董店開在海運大廈裏面，金石行（Golden Stone Co.）開在加納芬道。堅道的那家店就只做古玩玉器和工藝品批發。到了這個時候張宗憲才覺得，自己終於出頭了。

　　張宗憲在這行從來沒有正式當過學徒，也沒有正經跟他父親做過，剛開始要說有眼力那是假的。好在剛

開店的那段時間，他主要做清代瓷雜，這個領域打眼貨少，道光的東西大家就當近代的，因為還不超過一百年。當時國家規定文物出口國外都不需要交稅，但宣統、光緒、道光的東西都不超過一百年，還算不上文物，反而需要交百分之六十的稅。所以他們把瓷器上宣統、光緒、道光的款都磨掉，之後再賣到國外去。外國人買了這些瓷器也不當文物看，都用來做成檯燈之類的家庭裝飾。

在摩羅街，專門有人接磨款的活。張宗憲記得從北京來的東西光緒年間的特別多，尤其光緒款瓷瓶，一來就是五十對、一百對。今天說要一百個瓶，一個星期後就裝船運來了。那時，這種瓶瓶罐罐，北京、天津家境好些的幾乎家家都有。誰結婚的新房裏沒有一對瓶呢。

二十世紀六〇年代，張宗憲曾經做過一段時間鎏金佛的出口生意。鎏金佛主要從北京要貨，直接從北京工藝品進出口公司出貨給永元行。改革開放後，張宗憲有機會回內地了。他在北京見到當時北京工藝品進出口公司的經理崔景林。兩人見面後，剛經人一介紹，崔景林就恍然大悟，

說：「你就是張永元啊！永元行，我當學徒的時候專門給你打包，貨都是寄給你。」

他腦子活，做生意的辦法多。比如他突然想起下禮拜有個國外客人要來，也知道客人平素喜歡買什麼東西，但時間已經來不及從內地裝貨出來，他就趕緊跑到摩羅街，跑到九龍，到一些相熟的古董店裏面找貨，然後把買來的貨集中到一起，坐等客人上門。

他是個天生的生意人，對數字的記性好得不得了。外國人到他店裏來批貨，說：老闆，這些都拿出來看看。然後逐一詢價，張宗憲告訴他這個兩萬四，那個一萬八，那個三千六⋯⋯看完

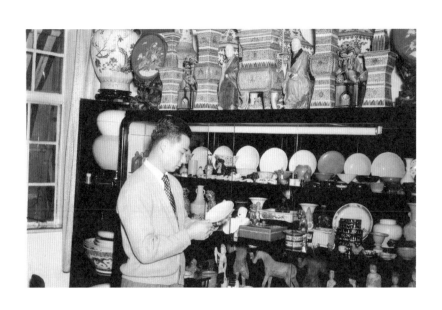

◎ 張宗憲在堅道倉庫，1960 年

二三十件東西後，客人回頭又問他：剛才你說這個多少錢來着？一萬八。這個呢？三千六。客人也是精明，他其實牢牢記住了其中兩件的價格，再故意讓張宗憲重報一遍，看看他這個人報價是不是誠實，沒想到，這個老闆答出來的價格還真和剛才完全一樣，這下客人對他立刻就有了信任。張宗憲說，只要報過的價錢他都清楚，絕沒有錯的。所以人家佩服他做生意的天賦。

他的店裏做批發，貨很足，前面的客人還沒來取貨，後面的貨又來了。

店裏的東西怎麼擺放也是仔細琢磨過的——他都是一櫃一櫃地碼放，紅釉全是紅釉，青花全是青花，一眼看上去紅綠分明，非常醒目。還有一個小心機，

他會把高的東西放在後面，靠窗整齊四排，小件擺前面。那些相互往來已久、建立信任的外國客人

的反應經常就是，不要麻煩了，別總搬凳子拿來拿去了，後面那一櫃東西我全要了。

做這行也有些不為外人道的內情。比如貨進來了，下面人紅的綠的都洗得乾乾淨淨，然後貼

上碼。各個店其實都有自己的暗碼，什麼意思呢？就是為了老闆和夥計可以不用挑破就心知肚明。

在張宗憲的店裏，暗碼以「若要人不知，除非己莫為。」這句話為主線，他用這十個字的順序代表

一―十這十個數字，他如果寫個「若要」，代表的數字是「十二」；「己」代表「八」，那八百怎麼

表示呢？他又用「永元行」三個字來對應「十、百、千」三個數字，元是百，行是千，他如果寫的

是「要己行」，便是二萬八千。夥計也都看得懂，那麼他這個老闆不在店裏的時候，夥計也可以幫

他開貨。

也有險些露餡的時候。有一次，一個外國人來問，櫃上那個大花瓶多少錢？張宗憲説八千

塊。對方表示很喜歡，問他能不能拿下來看看。張宗憲把貨拿下來，一眼瞥見瓶底，貼的價簽竟

是八百塊。他背對着客人強自鎮靜了一下，趕緊招呼夥計：皮特，快拿濕毛巾來，瓶子上面都是

灰。裝作擦灰的樣子，一把將價簽擦掉了。

生意場上都是真金白銀的買賣，作為商人當然是希望賣出高價。這些小插曲張宗憲如今作為

説笑的談資。自從經營永元行以來，他一直信奉貨真價實、誠實守信的原則。這既是張家家風的教

誨，也是闖盪江湖多年的張宗憲親自悟出的真理。

四、又見仇焱之

在香港，張宗憲和父親的老朋友仇焱之又見面了。

如果說香港的古董商有誰比張宗憲更早熟悉國外的拍賣會，由此察覺到了一個古董生意全新時代的氣息，並大膽地加入進去的，就是前輩仇焱之了。

仇焱之是一個有強大預知力的人，既能見到利益所在，也能感受到其中的危險。二十世紀四〇年代末，他在上海和北京之間將生意做得順風順水的時候，卻留了心，早早在一九四七年就把生意往香港做了。葉叔重等人尚且丟不下上海的大生意而觀望等待，仇焱之卻已經看清形勢，全心經營香港和東南亞一帶的生意。

張宗憲說，他再見到仇焱之，是在自己開了永元行做古董生意之後，一直到一九六七年香港「六七暴動」後仇焱之移居瑞士，兩人在近十年的時間裏都往來密切。

在張宗憲的印象中，仇焱之在香港那些年也沒有特別親近的同行朋友，所以他幾乎每天都來找張宗憲聊天，還親切地稱呼他的乳名：三圀。說起來，兩人年齡上相差二十多歲，張宗憲是真正的晚輩。他們之所以能成為忘年之交，也許因為仇焱之的平日裏在生意場上往來，少有信任的人。張宗憲是老朋友的兒子，自然覺得比較親近；另外，張宗憲如今獨自在香港謀生，他也真心願意幫幫這個自己從小看着長大的年輕人。如果說在上海，仇焱之還是張宗憲的「仇叔叔」，那麼此時，他

們都被變幻不定的時局推到了香港這個遠離家鄉之地，兩人儼然已成了朋友。

張宗憲說，仇焱之隔三岔五地到店裏來找他，也關照一些生意，每次都會買走一兩件他看上的東西，比如一個白玉小件或是一個瓷罐，價錢一般不會太貴，但也不便宜。仇焱之和金從怡一樣，結交了不少大客人和外國人，並且向來只做大單生意，在東南亞有很多穩定的客源。而他在香港照舊是不開店的，從張宗憲這裏買件東西回去，主要是為了打發在家的時間，有時還拿來做做實驗。有次他買回去一個開片的哥窯罐，回家找個缸，配點藥水，把這個罐泡進去，想看看能不能清理得更漂亮。結果第二天他告訴張宗憲，哥窯的開片都被泡掉了。

張宗憲說，仇焱之從上海到香港其實也沒有帶多少現金，但他手上有好貨和客戶，能迅速積累財富。在他看來，仇焱之當時在香港屬於有錢人，住豪宅，出門有司機。仇焱之買的房子正是吳昆生名下開發出來的高級住宅「悟源」，並且是二百多平方米的最大套。一九六七年後仇焱之全家移民瑞士，這套房子也被賣掉了。

張宗憲做古董批發後，每次內地發的貨到了香港，還沒開箱時，仇焱之如果看見了就會催促：「開開開！然後一樣一樣地拿出來看，邊看邊說道：「不要以為我喜歡，你就虛報價錢，不要亂來……」玩笑歸玩笑，仇焱之付錢從來不拖延，很快如數到賬。有一次，他從張宗憲店裏買走一套乾隆粉彩八仙，內地要價十塊錢（約一百港元），張宗憲賣給仇焱之一百六十港元，賺六成。仇焱之轉手就寄送給了倫敦的大古董商號——他常做歐洲莊，知道歐洲人喜歡這種類型的器物。沒

過多久仇焱之收到一封來信，信裏附了一張四千鎊（約當時的六萬四千港元）的支票。仇焱之說：

「囡你看，就是那套粉彩八仙賣了四千鎊。四百倍的賺頭呀，真正的一本萬利。」當時一個明代宣德時期的碗才幾百鎊，這一套粉彩八仙算不上頂好，仇焱之賣出的價錢卻可以買十件宣德的器物！這足以看出仇焱之對歐洲市場的熟悉，他深知「投其所好」的生意「訣竅」，有時候只要對方喜歡，即使二等品也能賣出頂級的好價錢。

仇焱之通曉國外行情，他也早已清楚了法國人、英國人的喜好。什麼好出手，他馬上跟着進貨。仇焱之的貨源很廣，北京、天津和上海都路路暢通。那時候的香港人很多都沒出過國，更不懂英語，做古董生意的人同樣如此。但仇焱之能講英語和法語，經常在歐洲和美國之間往來，這就讓他有優勢去了解國內外的行情：便宜的東西買回來，高價出手，賺取其中的「差價」本身就是一門好生意。所以，當年仇焱之的奔走於香港和海外市場，也迅速地積累了自己的財富。當時他和戴福葆是為數不多的，經常出現在國際拍賣場上的中國古董商。

仇焱之和北京的古董商劉宜軒也多有往來。劉宜軒是北京城古玩行裏有名的「上海客」，當年和「葉三」葉叔重齊名，人稱「劉四」。仇焱之曾經從他手裏用特別划算的價格買到過好東西。張宗憲說，二十世紀五〇年代初，劉宜軒常從北京拿貨來香港。有一次，他帶了一對宋代的定窰碗和一個明代的宣德缸，定窰碗裏畫的是鴛鴦圖案。張宗憲形容那個宣德缸「外面像藍花而不是青花，就像以前買的藍色肥皂，再加一點『白』」，裏面有款：大明宣德年製。這三件東西轉手給仇焱之，總

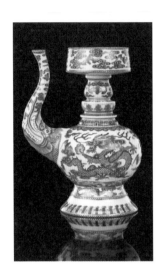

◎ 清乾隆　青花紅彩雲
龍紋賁巴壺　高 19 厘
米，中國嘉德 2010 年
春季拍賣會

◎ 「大清乾隆年製」款

共七千港元。仇焱之後來將定窰碗賣給了麥唐納（Malcolm MacDonald，英國駐東南亞最高專員）。

那只宣德缸在仇焱之去世之後被送到蘇富比香港拍賣會上，拍了五百萬港元。

在張宗憲眼裏，仇焱之最會算賬，有時也不是為了省錢，就是個習慣和樂子。他從店裏買一百塊錢的東西，知道張宗憲從中賺了他三十塊，就説要一同去餐館吃飯，吃掉三十六塊，讓張宗憲心疼。有時他會説：我和太太明天請你到餐館吃飯，你等我電話啊。到了第二天，他卻打電話來説今天肚子不大舒服，請客的事就沒下文了。但仇焱之始終喜歡和這個年輕人來往，那些年，仇焱之實際是「師傅」，他有意無意間教了張宗憲不少東西。張宗憲消息靈通，也什麼都肯告訴他。仇焱之經常一進店門就叫：三児，有什麼消息？

有時候，仇焱之也會半開玩笑地「教訓」他：「你啊，什麼都講。」張宗憲回嘴：「不是你叫我講？講了，你又說我嘴邊邊。」仇焱之哈哈大笑道：「你這個人將來不發財，是老天沒眼哪！但你要發財呢，還得要把你的嘴先用膠水黏起來。多吃飯，少張嘴。」

有一次，張宗憲幫忙把仇焱之在倫敦蘇富比買到的一對清雍正款黃地青花碟送到瑞士。那時仇焱之已經搬到了瑞士，為了表示感謝，他把自己的三件藏品賣給了張宗憲。其中就有一件清乾隆青花紅彩雲龍紋賁巴壺，後來以三千五百八十四萬元成交。以仇焱之在行內的地位，很多人都願意相信他，因此仇焱之的客人很多，只要市面上出現仇焱之出手的東西成為爭搶的焦點，而且他手頭的寶貝的確不少。二○一四年上海藏家劉益謙在拍賣會上以二點八一億港元競得一隻明成化雞缸杯，國內外都轟動了。市場上流通的雞缸杯就那麼數得出的幾隻，當年仇焱之手裏就有兩隻，張宗憲是實實在在見過的。

仇焱之去世後，他的藏品先後在倫敦和香港拍賣。他有一批青銅器以及早古的官窰器在倫敦蘇富比上拍，明清瓷器是放在香港蘇富比賣出的，其中共釋出兩件雞缸杯。

香港的第一場仇焱之藏品專場拍賣會，是一九八○年十一月二十五日在香港蘇富比進行的。當時可以說是驚艷全球藏家，多件珍貴品引發競價熱潮。仇焱之的那個明成化鬥彩雞缸杯被香港銀行家、大生銀行的老闆馬錦燦以五百二十八萬港元拍得。馬錦燦去世後，由他兒子交給了英國的維多利亞和阿爾伯特博物館（Victoria and Albert Museum）代為保管。張宗憲說，當年這個雞缸杯露面

之後，仇焱之先看到，拿不準真假，還到他的店裏和他商議過。張宗憲判斷是真的後，仇焱之也就沒再猶豫。他買的時候只花了一千港元，但給了張宗憲五千元佣金。這大概是一九六二年的事了。

一九八一年五月十九日，香港蘇富比再次舉辦仇焱之專場拍賣會，又釋出另一隻明成化鬥彩雞缸杯，被香港藏家區百齡以四百一十八萬港元買下。

從初到香港的落魄艱難，到創立永元行，再到將自己的古董生意經營得風生水起，張宗憲的人生至此發生了重要的轉折。這一路上有父親的指點，有貴人的幫忙，還有師傅帶路，他儘管走得艱難，卻也深感幸運。

但任他再聰明機變，開店也不全是一帆風順。其間各種小事不說，還出了兩件大事情：一次被夥計偷，一次遭強盜搶。遭搶那次最驚心動魄，五個人手持三管槍，把張宗憲開在海運大廈的首飾店席捲一空，連保險櫃裏的一包鑽石也沒落下，統統裝進麻袋裏捲走了。店裏被搶劫那天，張宗憲正好去看望生病的母親，中途接到了電話。等他帶了幾個人趕到店裏，警察才到。最後，保險公司只賠了一百萬，與造成的損失相比簡直微不足道。案發是下午三四點鐘，店員也多，保安也在，怎麼會被搶呢？張宗憲想不通。

張宗憲對這次經歷耿耿於懷，也正趕上海運大廈的店面租約到期，他就下決心徹底結束店面

◎ 永元行九龍廣東道海運大廈分店

生意。從一九五九年創立永元行，到八〇年代初，張宗憲的古董店生涯已經持續了二十多年。隨後，張宗憲把香港的五家店都關了，全心全力地衝進了古董市場的新鮮領域——拍賣。

這一次，他憑着多年的經驗和敏銳的觀察，又嗅到了機會。

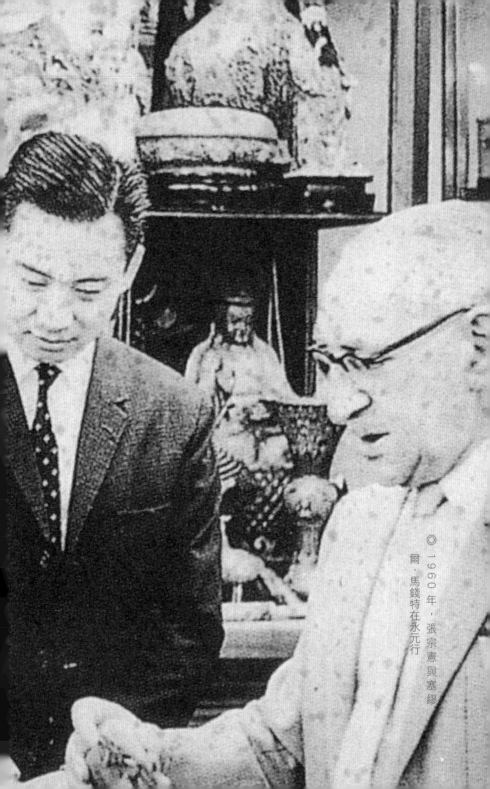

古董經紀人「羅伯特・張」

一、第一次去英國看拍賣

張宗憲第一次到英國倫敦看拍賣會現場，是一九六八年。

之所以去英國，是因為他的妹妹張永珍在那裏。從小張宗憲就和這個叫「小毛頭」的妹妹最親近。一九四八年張宗憲來到香港打拚，不久妹妹也跟了過來，兄妹倆一起過了一段艱難的日子。之後張永珍到英國唸書，在倫敦讀大學時結識劍橋大學考古學教授鄭德坤之子鄭正訓，兩人結婚後便留在英國生活。當時，還有另一個朋友理查德·馬錢特（Richard Marchant）也對張宗憲發出了邀請。理查德是倫敦著名古董商塞繆爾·馬錢特（Samuel Sydney Marchant，一八九七－一九七五）之子。一九二五年，塞繆爾·馬錢特在靠近法院巷（Chancery Lane）的柯西特街（Cursitor Street）開設了古董店 Marchant，專注於中國明清官窰瓷器、玉器、象牙、銅胎掐絲琺瑯器、陶器及其他工藝品，注重其稀有性、品質和來源的可靠性。一九五二年，店舖遷至位於肯辛頓教堂街（Kensingt on Church Street）的新址，而理查德則於翌年參與業務，公司開始專注於中國明清兩代的工藝精品，當中又以瓷器及玉器為主。理查德回憶，二十世紀六〇年代初，父親塞繆爾·馬錢特就常常到張宗憲的永元行買瓷器和其他古董。後來理查德第一次去香港的時候就拜訪了張宗憲，他不僅買了店裏不少的瓷器，兩人還因古董結緣成為好友，常有往來。有一次，理查德建議張宗憲到倫敦看看。張宗憲嘴上答應，心裏卻還在猶豫⋯本來這些歐洲人都是跑來買我的東西，在

他們那裏能買到什麼？一九六七年香港暴動事件後，張永珍總勸哥哥也出來看看，於是第二年張宗憲就去了英國。張永珍陪他在英國、法國的風景名勝地玩了一大圈，到了倫敦就拉着他去看蘇富比的拍賣會。

第二次世界大戰之後，全球藝術品市場的中心從法國轉移到了英國倫敦。

二十世紀七〇年代之後，美國紐約又從藝術產業的邊緣城市成了繁榮的交易中心。就是在倫敦的蘇富比拍賣會上，張宗憲第一次見識到拍賣這種交易形式。

他什麼都不懂，不知道怎麼辦號牌，怎麼舉牌，就在場子後面站着看新鮮。當年那種拍賣會場面也不大，就在場子中間放了一張橢圓形的大桌子，重要客人

◎ 張宗憲與妹妹張永珍（左）、弟弟張宗儒（中）

像開會一樣圍坐一圈，普通點兒的客人近桌站着，沒有座位，其他閒雜人等則一律在場後站着。

張宗憲記得在香港那些古董商裏，仇焱之是最早懂得要去國外拍賣會買東西的人，從六○年代中期就在拍賣會上買，再拿回香港賣。那時海內外古董行情差別特別大，在英國的拍賣會上，最好的明代宣德碗也不過幾百鎊成交。

去過幾次之後，張宗憲發現華人面孔裏只有仇焱之和戴福保這樣的大客戶會被安排坐在桌子旁邊。除此之外只有一兩個住在倫敦的華人偶爾點點東西，但也不是行家。除了這些拍場上的大人物之外，張宗憲也記得一些「誤打誤撞」進入這個行當的普通人。當時倫敦一家中餐館的老闆是個山東人，不知什麼機緣結識了張大千，他手裏不僅存有不少張大千的作品，甚至連飯店的招牌也是張大千題寫的，叫作「畫廊飯店」。往來倫敦的中國商人都喜歡在他的飯店請客。後來他遇上官司，散落下的那些畫也陸續在倫敦的蘇富比、佳士得拍賣了。

現在說起早年的拍賣場面，張宗憲言語間總有點留戀，慨歎今不如昔：早年倫敦拍賣，現場的客人都打着領帶，規規矩矩的。舉牌的不慌不忙量力而行，你出三萬，他出三點一萬，這樣斯斯文文地叫上去，幾口下來落槌成交。哪像現在，各種人隨便進進出出跑場子一樣，叫價從三點一萬直接叫到三十一萬，最後賣到三百一十萬，可真正想要的人還是沒有買到。在他看來，現在的人就是不太講規矩。

自從那一次跟妹妹張永珍去過蘇富比後，張宗憲就意識到不能只在香港折騰了。他去了法

國，希望從法國古董商手裏「淘金」，只是因為不懂法文，也沒有妹妹在身邊做翻譯，所以沒能參與拍賣。即使這樣，僅在古董商那裏他也買到了不少好東西。

等真正淘到金後，他看到了海外拍賣場的商機。於是頻繁出現在倫敦、巴黎、紐約和意大利的古董拍賣會上，尋獵中國文物。他尤其留意明清官窰，把官窰瓷器拍回來拿到香港出手。國際拍賣場的路走得不容易，張宗憲回憶起當初的情形：剛站在一個地方就被人趕開，說這是本國人的位置，外國人在那邊。抬頭看標識，哦，這是本國，那是外國，趕緊用筆在紙上記下來。張宗憲還會記下來拍賣場裏的路線圖：哪裏進，哪裏出，怎麼走，不同國家拍賣場有不同的規矩。用這些笨辦法，他一點點累積學習，英文不利索也敢說。「反正就一個目的，最終必須買到。」

張宗憲在香港的永元行做的是向外國人批發普通洋莊貨的生意，而真能賺到錢的古董商，做的都是道光、光緒年間等晚清瓷器生意。自從找到拍賣會這條途徑後，張宗憲也能買賣品級好的官窰瓷了，像吳昆生這種熟客還直接委託他去國外拍賣會上買。

説回一九六八年，就是張宗憲第一次去倫敦那年。他想拓展香港之外的生意，剛好又有個朋友是台灣人，就陪他去台灣探了探路。那時台灣政令嚴苛，一到晚上還戒嚴，不過民風很淳樸，到台灣不久張宗憲就開始和幾個台灣大家族有了生意。以下的幾位是難以忘記的：蔡辰男的國泰美術館的藏品都是張宗憲幫着購置的，張添根的鴻禧美術館也是在張宗憲的鼓動下創辦的。蔡辰男、張添根、蔡一鳴加上張宗憲等九個人還拿出一筆錢在台灣合夥開了間叫「九雅堂」的古董店，一直

經營到二十世紀末才收山。後來九雅堂連同招牌一起轉給了從日本回到台灣的張添根之弟張允中。張允中，一九二八年生於台灣，旅居日本四十多年，於一九九四年回到台灣開始了他的文物收藏。張允中接下九雅堂經營後，將其更名為「寄暢園」，後遷至大溪鴻禧山莊，主要經營中國近現代書畫。

張宗憲成了台港兩地知名的古董行家，不僅飛來飛去奔忙於世界各地拍賣會，而且用他自己的話來說，他的「行市」是當時全世界最靈通、最標準的：「這個杯子上一次賣多少錢，這一次賣多少錢，現在值多少錢，我都一清二楚，根本不用去查資料。」

從倫敦、紐約的古董商手裏以及拍賣會上，張宗憲收了不少回流的好東西。用香港佳士得前亞洲區負責人林華田的話來說：

◎ 永元行香港雲咸街分店，櫥窗上大寫的「ROBERT CHANG」清晰可見

「二十世紀八〇年代，幾乎整個官窯市場都掌握在張宗憲的手上。」

做事兒講究所謂天時地利，張宗憲的時機到了。二十世紀八〇年代初，香港、台灣的收藏圈子正在悄悄地發生變化，仇焱之辭世，大批藏品進入拍賣場，金從怡停下來了，胡惠春開始出手他暫得樓的收藏……而正在崛起的台灣蔡家、香港葛家這幾大收藏家族跟張宗憲走得很近。

一九八五年之後，張宗憲的官窯收藏和買賣達到了個人古董生涯的鼎盛時期，「Robert Chang」（羅伯特·張）這個名字開始在國際古董拍賣圈子裏叫響了。

二、中國古玩行裏的「猶太人」

林華田仍記得第一次見到張宗憲時的情景。

那是一九八四年，林華田還是倫敦大學亞非學院藝術史專業的學生，經常跑去拍賣會看熱鬧。一開始他並不認識張宗憲，只記得：「這個人坐在最前面，幾乎不理別人。那時日本行家很牛氣，可這個人根本不搭理，遇到想要的（拍品）就把手裏的筆高高舉起來，很兇猛的樣子。」這給林華田留下了深刻的印象，「偶爾拍到最後兩方追殺得厲害，他會轉頭來看一眼對手。如果拍到了，他就會大聲報出自己的英文名字：Robert！」那時拍賣場上都是行家裏手，不像現在報拍賣號了，他就會大聲報出自己的英文名字：Robert！

碼，而是直接喊名字的。一整場下來，有時候十幾樣貴的東西都是這個「羅伯特」拍下的。

「他就是那麼有魄力。」林華田說。

有些台灣的行家想不通，「羅伯特‧張」這個看上去成天吃喝玩樂、嘻嘻哈哈的人，到底是怎麼贏得那麼多客戶的信任的？尤其像蔡辰男這樣的台灣富豪，為什麼不找台灣人，卻去委託給一個香港來的外省人？蔡辰男自己說，「羅伯特」有眼光，有信用，有精神，單槍匹馬一個人，買到了貨就親自送到台灣、日本，甚至歐洲，從來不嫌麻煩，從來沒給客人買錯一件東西。

張宗憲時常會感歎，做個古董經紀人賺那點佣金太不容易：首先，要有眼光，有信用，有本事；買假了，買貴了，或者買到手藏家不滿意，十次裏只要有那兩次，和這個人的生意就算徹底完了。其次，得不怕麻煩，出去買東西得自己掏機票旅館錢，店面不做生意要跑到國外去找，取到東西要保證不打碎不被偷，不管怎樣都要一路平安地送到藏家手裏。再次，要能擔得起事兒，古董生意利大風險更大，藏家滿意地收了貨，給一句話「錢給你匯過來」，那就得耐心等着。一禮拜兩禮拜，一月兩月，中間賣家天天催拍賣行，拍賣行天天催經紀人——拍下一件東西三十五天內就要付錢，但經紀人不能催客戶。試着打了幾個電話，藏家來一句「你煩得很哪」，也就不好意思再打了，心裏七上八下地等着。

真碰到要賴的，其實什麼證據都沒有，這種事不是沒遇見過。那會兒藏家託經紀人買東西，多少錢託付你，給你多少費用，都是口頭說的。張宗憲碰到過客人改主彼此之間都是口頭協議。

◎ 張宗憲在巴黎塞納河邊，1968年

意變卦的時候。有次一位台灣藏家委託張宗憲買一件清官窰的杯子，他五十萬買到了手。結果這位藏家不知從哪兒聽的小道消息，說這杯子是張宗憲自己的貨，於是怕自己吃虧，沒要。張宗憲真是百口莫辯：「首先這不是我自己的貨，其次是你先託我買，不是我介紹你買的啊。」但說什麼也沒用，最後這杯子還是張宗憲自己吃了下來，幸好後來有日本客人七十二萬買了去，沒砸在手裏。他也感慨：這是吃得下的，碰到吃不下去的只能自認倒黴，謹記下次不和這人做生意就是了。

做買賣是個苦差事，風裏來雨裏去，多大的危險張宗憲都遇到過。有一次台灣收藏家陳啟斌的朋友託張宗憲買了東西從香港送到台灣。那天風雨交加，他在香港機場等了兩三個小時才起飛，剛到半空中機身忽然猛地往下墜，感覺差一點兒就掉海裏去了。當時張宗憲真嚇得臉色發青，到了台灣很長時間還緩不過來，陳啟斌見到他就問：「是不是生病了？」殊不知他是差點就「遇

「難」了。

張宗憲不用助手，也不需要助手，只有個小夥計幫忙幹點兒雜活，萬事自己搞定。他在西裝口袋裏裝着一個小本兒，需要時掏出來看兩眼，像武功祕籍似的。別人好奇地問他，本兒上記着什麼你清楚嗎？他回答說：「很清楚呀，都是我一句一句寫下來的，比如上次哪件東西賣了還沒給錢。」

周圍人無不佩服張宗憲那運轉得像電腦一般的頭腦。那時候拍賣日程排得得緊，倫敦拍完一個星期就是香港，香港拍完馬上就是紐約，紐約之後下一星期又是倫敦。張宗憲送出的貨多，每個地方都是幾十件、上百件，瓷器雜項什麼都有。一開拍他就坐到現場，開始合計這場能賣出多少，賺多少，後面還有多少機會和資金能買入……手上一個單子不拿，腦子轉得飛快，連續三個地點，三個星期，高速運轉不歇氣。這股子拚勁，一般人自歎弗如，連張宗憲自己都開玩笑說，論做生意，「我就是中國的猶太人」。

做經紀人，對客戶服務周到細緻是分內之事。不過張宗憲這個「乙方」對「甲方」也從不唯唯諾諾、畢恭畢敬。對於買方和賣方兩邊委託人，他有時候會表現得十分強勢——當然前提是他絕對有能力保證雙方都不吃虧。有一次，蔡辰男把一批東西通過張宗憲賣給了鴻禧美術館的張添根。張宗憲跟雙方說：「我是中介人，不騙你，也不騙他，但你們要相信我的估價。」他把這批東西估了價，直接就問：「你要不要？」那架勢是不要也得要，不賣也得賣。這兩個人也相信張宗

憲，於是順利成交。

古玩行是個講究秩序的圈子，畢竟靠眼力吃飯憑的是長年累月的經驗，所以圈裏特別注重輩分。但張宗憲跟這圈子裏的做派很不一樣，他眼裏沒那麼多尊老愛幼、長幼有序、排資論輩的講究，因此會有不少人看他不順眼，覺得這個後生說話語氣、做事方式跟別人格格不入，有時還頗為刻薄。但「羅伯特‧張」就是我行我素，「任你千條妙計，我有一定之規」，並不仰人鼻息。

三、助蘇富比、佳士得入港

拍賣是張宗憲征戰的主場。而香港有正規的藝術品拍賣，要從蘇富比正式來港算起。

在張宗憲的記憶中，香港在蘇富比登陸之前也有一些小拍賣行。最早是二十世紀六○年代左右在中環有一家外國人開的「欖勿」拍賣行，全名是「蘇黎世亞洲欖勿兄弟拍賣行」，規模不大，拍古玩、紅木家具，也拍藝術品，有時候香港的老人要搬家也會把東西拿去拍賣。

一九七一年，張宗憲結識了倫敦蘇富比總裁朱利安‧湯普森（Julian Thompson）。這中間還有個小故事：倫敦蘇富比有個會計是中國人，姓馬，祖籍南京，是金才記金老闆家的外甥。馬先生被倫敦公司委派到香港考察市場，臨行前他媽媽囑咐：你到了香港誰都不要找，就找一個叫「羅伯

特‧張」的。果然在一九七一年的某天，馬先生帶着湯普森直奔張宗憲而來。一見面，張宗憲問得很直接：「你們來找我的目的是什麼？」湯普森回答得更直接：「我們想在香港開一個分部做拍賣，聽説你貨多，人頭熟，希望你能夠幫忙出出主意。」

當時兩人自己可能都沒料到，之後他們的交往，不僅帶來了好長一段故事，還成就了二十世紀最後三十年裏香港古董市場生態鏈的重要一環——朱利安‧湯普森成為香港蘇富比的創始人，起了個中文名字，就是在亞洲拍賣界舉足輕重的「朱湯生」；而張宗憲呢，則成了香港和內地拍賣場上無人不知的那個「No.1」。

當時蘇富比高層謀劃進香港，主要目的是控制日本市場。在一九七〇—一九七三年這幾年，日本通貨膨脹厲害，而日本行家在全世界拍賣場

上表現異常活躍，幾乎拍賣場上最貴的瓷器都被他們買走了。但是日本市場的古董商體系成熟且根基深厚，「護己排外」抵制舶來的拍賣業，國外拍賣公司在日本很難維持下去。早在一九六九年蘇富比就試探性地在東京舉辦了一次拍賣活動，一九七〇年佳士得也嘗試過進入日本，但種種障礙之下效果均不理想，最終佳士得在日本只拍賣紅酒，蘇富比在日本就只做客戶服務。

總讓日本客人跑去倫敦並不方便，所以蘇富比的高層就想：如果在香港建立一個分部，或許可以攬到更多日本的生意。朱湯生把這一打算告訴張宗憲，當即得到他的響應，他答應幫忙找貨源，盡量介紹自己認識的客戶給他們。於是從一九七一年開始籌備，到一九七三年，蘇富比在香港的第一場拍賣就在剛開業不

◎　蘇富比拍賣行朱湯生參觀嘉德預展

久的香港文華酒店舉槌。

這一場是瓷器專場，一百多件拍品中，張宗憲一人就送拍了五十多件官窰瓷器。當時任職於蘇富比的黃少棠記得張宗憲送貨到蘇富比時頗有戲劇性的一幕：張宗憲西服筆挺，架一副金絲眼鏡，説帶着濃濃上海口音的廣東話。他神采飛揚、光鮮奪目，身後跟着幾個西裝革履的員工，一人肩上扛一根扁擔，邊上兩個大竹筐，打開筐，裏面擺滿不同顏色的錦盒和大小不一的珍貴瓷器。

首拍一炮打響，香港藏家們對蘇富比表現出極大的熱情，這使得朱湯生信心大增。做了幾年之後，為了解決貨源品質參差不齊的問題，蘇富比把香港的拍賣分成大拍和小拍兩次，大拍由朱湯生負責，小拍由詹姆斯·拉裏（James J.Lally）負責。拉裏是從紐約過來的，對香港的情況不太了解，剛開始主要也靠張宗憲給貨。做了這麼長時間的批發，張宗憲不愁貨源，每次給大拍和小拍的東西都不下二百件。

有人想不明白，張宗憲就是做古董店生意的，拍賣行的生意做大了，把客戶資源拉過去了，難道不會對自己的古董生意構成威脅嗎？

張宗憲可完全不是這樣考慮的，他想的是拍賣市場來港對自己的好處：不僅自己的貨多了一條出路，別人出的貨也可以放心買進。做生意是人情的循環，更是利益的循環，這就是張宗憲成為張宗憲的原因所在。

佳士得進香港比蘇富比晚了十幾年，一九八四年才在香港設立辦事處。在這中間張宗憲也起

了關鍵性的推動作用。

佳士得香港故事的主角叫詹姆斯‧史彬士（James Spencer），其時是倫敦佳士得的拍賣師。

二十世紀七〇年代張宗憲已經是倫敦拍賣場上盡人皆知的東方大客戶，每次拍賣結束以後，詹姆斯‧史彬士都特地安排行程到香港來看他，張宗憲則會帶他到處遊玩，有時候還一同飛到台灣去拜訪藏家徵集貨品。

有一次詹姆斯‧史彬士照例到香港來探訪張宗憲，兩人在海運大廈的古董店裏聊完事情，開車從地下車庫出來的時候，張宗憲突然對他說：「史彬士，你在佳士得這幾年做得不錯，也可以試試來香港開個分行。」史彬士說他對香港不熟，貨源和客源都是問題。張宗憲說：「貨我來給你，買的人呢也是我，我有賣有買。」

對史彬士說的這番話，跟張宗憲幾年前對朱湯生說的幾乎一模一樣。言語間他大包大攬，其實就是想鼓勵對方別擔心貨源和買家，趕緊來香港。

這幾年裏，張宗憲已經從和蘇富比香港的合作中嚐到了共生的好處，於是琢磨：不如説服佳士得也來港。他心裏明白，等拍賣真正搞起來，又怎麼可能只靠他一個客人挑大樑？從蘇富比在香港的發展態勢已經看清楚，只要有利益，同行會來送貨，藏家會來買貨，拍賣場上又何愁無人舉牌？

沒多久，佳士得真的開始籌備香港辦公室，詹姆斯‧史彬士被總部派過來，租了一個辦公

室，加上一個助手，兩個人包打香港天下。一九八六年，佳士得正式在香港舉行了首場拍賣，以十九世紀和二十世紀的繪畫及翡翠珠寶為主，拍賣總成交額超過一千四百萬港元（約一百七十九萬美元），一年後，瓷器和雜項也納入拍賣項目。

讓張宗憲不解的是，拍了一兩次史彬士就宣佈退出不做了，他也沒回倫敦佳士得，而是隱居到鄉下開始寫書。「退出江湖？又不是七老八十，才四十多歲大好的年紀就去閉門做學問？」張宗憲對此一直覺得不可思議。的確，以他的充沛精力和喜歡折騰的性格，實在弄不懂這位英國紳士的人生觀。

不過，這個故事其實並沒講完。後來，在張宗憲的引薦下，史彬士加入了台灣鴻禧美術館，一直工作到現在。

四、「羅伯特‧張」的拍場祕籍

史彬士離開後，香港佳士得又陸陸續續換了兩三任負責人，直到二十世紀八〇年代後期，林華田從倫敦調來才穩定下來。

從亞非學院畢業後，林華田經張宗憲介紹進入倫敦佳士得。那時佳士得和蘇富比的實力差距

還很大，蘇富比在拍賣業績上佔據明顯優勢。在倫敦那些年，林華田有時候找不到有分量的拍品放在圖錄的封面，就去找張宗憲商量：「不好意思，這次我們沒有像樣的封面了。」張宗憲一般都會很仗義地拿出一件兩件救急。張宗憲是喜歡張揚的人，喜歡自己上拍的器物作為當季的圖錄封面，但他也有要求：放封面的必須賣掉。於是林華田就被逼着去找大買家，這反而拓展了林華田的人脈資源，也讓他從中了解到「羅伯特·張」做事的原則——只要承諾就要保證做到，否則沒有下一次。

張宗憲辦事有自己的套路，講自己的體面，從來不在乎別人指指點點。比如他講究行頭打扮，做了古董行後尤甚，在不同的場合穿什麼戴什麼都有說法。林華田記得張宗憲去拍賣場都穿西裝，但一九八八年他第一次在紐約出手買古畫的時候，大概覺得買古畫要有點兒文人氣勢，就穿了一身中式大長袍，大出了一把風頭。張宗憲還特別喜歡色彩醒目的行頭，比如他敢穿一套白西裝上搭條粉紅或粉藍的領帶，花哨得很，還跟林華田開玩笑：「總不會比清宮窰那些粉彩瓶難看吧？」

張宗憲的魄力體現在拍賣場上，也遠比所謂「膽量」要複雜得多，它包含着眼力、膽識、果斷，還有殺伐之氣。

多數人在拍賣現場舉牌的過程中，總忍不住會轉來轉去想看看對手是誰。張宗憲恰恰相反——他一定要坐在前三排，第一排更好。舉牌的時候不看任何人，決定要就徑直往上喊，咬住不放。有時朋友坐在身邊，他也要叮囑：「不要一直回頭看，有什麼好看的呢！想買就買！」

◎
王雁南（右）陪同佳士得拍賣
行戴維奇（左）、林華田（中）
參觀嘉德預展

台灣幾個大老闆經常委託張宗憲買東西，但也不是每次都會找他。如果遇到哪場拍賣有件好東西，那個老闆又沒委託他，他就會直接表態，「這件東西你想要，我也想要」，意思是咱場上見分曉。拍完後，那個老闆問：「東西誰買到了？」張宗憲毫不客氣：「我買到了。你還想要？那加價吧。」

客戶就這樣被他掌握在手裏了。張宗憲靠實力說話——如果相信我，那就委託我去買，你頂多付我佣金；可你找別人來跟我拚，那對不住，我拿到手加五成價格再賣給你，哪條路划算你就自己算吧。

這是「羅伯特・張」的魄力，也是他的手段——不做我的客戶，就是我的對手。

「狠」，需要「穩」做基礎。張宗憲在拍場上拿下的官窰瓷器通常都是圖錄的封面作品，這不僅要

張宗憲的收藏江湖

有眼光，還要有財力和智慧——拍得下就付得起，放在手裏還沉得住氣。做經紀人的麻煩經常在於沉不住氣，尤其不能在場上賭氣跟人飆價，飆完委託人反悔不要，麻煩就來了。雖然客戶會傳真委託書過來，但那通常也只是表達個委託的意願，至於想要哪幾件，想多少錢要，並沒有白紙黑字寫下來，於是就會發生委託方耍賴的情況。有了前車之鑒，經紀人也有相應的對策——把委託人的電話進行錄音，以防事後反悔。但即使這樣也總有意外：事前說好了叫到一千萬就停，可到現場三四個電話一起爭，當事人殺紅了眼，失去理智，自作主張叫到二千萬也不放，下了場就砸自己手裏了。

張宗憲從不盲目鬥「狠」。雖然看起來他愛出風頭，不管不顧，實則心裏的一筆細賬明明白白——賣多少，買多少，到什麼價止步，整體預算多少……他一步都不會錯的。而那些看似反常的舉動，其實都是「演技」。在參加重要拍賣會的頭天晚上，張宗憲躺在牀上還要翻來覆去地在腦中反覆推演：什麼時機要，什麼時機不要；何時加價，何時停下；是從頭跟着加，還是等人家叫不動了再跟上……這些細節一一預演，全都默想周全。一切準備充分了，第二天他想買的十件東西

他還在心裏留了相當的餘量，標價一百多萬的，他預備三百萬；標二百萬的，他預備一千萬；別人判斷一百萬就能買的，他心裏預期可能是一千萬，這時如果場上遇到別的買家心理預期是六百萬、七百萬，本想一口一口慢慢舉下來，那麼張宗憲用一千萬的凌厲氣勢壓住場，加上「表裏有九件都能到手。

演」上的虛張聲勢，就很有可能在心理上壓倒對手。一旦對方在中途就喪失了志在必得的銳氣，張宗憲奮起直追，一口價拿下想要的東西，根本不再陪對方慢慢加價。

一場拍賣下來，張宗憲腦子裏的算盤打得啪啪響，只要整體預算不超，一件便宜到手，下一件就能富餘出更多預算。到最後不僅件件落袋，他的風頭也出足了。

有貨就是有權。在二十世紀八〇年代官窰拍賣市場上，張宗憲無人比肩的權力來自他令人驚異的貨源。他幾乎每場拍賣都買進幾十件，高價低價都有，但清一色都是清官窰。林華田初到香港，代表佳士得去張宗憲的店裏取貨寫收據，要一張張都用英文詳細地寫上：這件送香港本地，這件送紐約，這件送倫敦……每個地方差不多能有一百多件，一寫就大半天，可見張宗憲手上貨品流通的密度。

見過張宗憲風頭的人都說，用「活躍」兩個字已經不足以形容他在清官窰拍賣市場上的地位。

事實上，他擁有的是一種控制力。

張宗憲在紐約買到一件東西，轉身就送到香港上拍。香港拍不掉明年再送到倫敦上拍。同一件東西，他開出的價錢一年比一年高。之所以有這樣的膽量，是因為他把區域市場觀察得太通透了——當時紐約的拍賣場上大部分是美國人，歐洲人不去參與美國的拍賣，界限分明；而在亞洲，香港就是香港市場，佳士得最初在香港印圖錄只印一千冊，除了幾個台灣和日本買家，一般不會有歐美買家。這種地域特徵，讓張宗憲這種行家裏手有了充分調動市場和控制價格的機會——

他篤定紐約不知道香港和倫敦賣了什麼，場上的客戶沒有重複交叉，在拍賣行之外更沒人了解拍品的價格前史，即使把兩地流拍的東西都送到紐約也能賣掉。

林華田表示擔心：「上兩次都沒有拍掉，送到倫敦還加兩成價錢，這夠嗆吧？」張宗憲笑笑：

「你相信我，貨有貨緣。」果然，那件好幾次拍不掉的東西，被他拿去別的地方竟以三倍的價錢賣出去了。

好貨給張宗憲帶來底氣。林華田看得明白，幾大拍賣行都等着「羅伯特・張」送尖兒貨去上封面，怎麼可能不應承他這方面的要求？換句話說，張宗憲在拍賣史上可能是一個非常特別的例子，他憑一己之力，利用拍賣這種公開交易形式，竟然影響了整個市場的走向。

「他這種在全球拍賣市場上呼風喚雨這麼多年的大行家，很多年都沒有再出現第二個。」林華田說。

Robert Chang

◎ 張宗憲在香港太子道家裏

◎ 張宗憲與著名書畫鑒藏家王季遷（左三）等

◎ 金庸先生參觀張園，2007 年左右

◎ 張宗憲陪同國務院前副總理吳儀觀展

◎ 張宗憲與書畫大家陳佩秋

◎ 左起：張宗憲、鄧蓮如、陳逸飛。1991 年香港太古佳士得秋
拍中，陳逸飛的《潯陽遺韵》被張宗憲以 137.5 萬港元競得，
創下當時中國油畫賣價的最高紀錄。

◎ 張宗憲與鴻禧集團董事長張益周（左）、張秀政（中）

◎ 台灣廣達集團總裁、收藏家林百里訪問張園

◎ 張宗憲與著名表演藝術家秦怡、原上海博物館副館長陳克倫

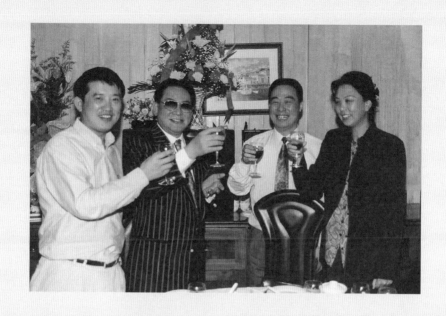

◎ 左起：陳東升、張宗憲、寇勤、王雁南

◎ 張宗憲與國家一級演員、收藏家王剛

◎ 張宗憲與中國嘉德創始人陳東升

◎ 原北京翰海拍賣有限公司董事長溫桂華（左三）、北京市文物局副局長
　于平（右二）等，在張宗憲珍藏御製宮廷掐絲琺瑯器特展現場

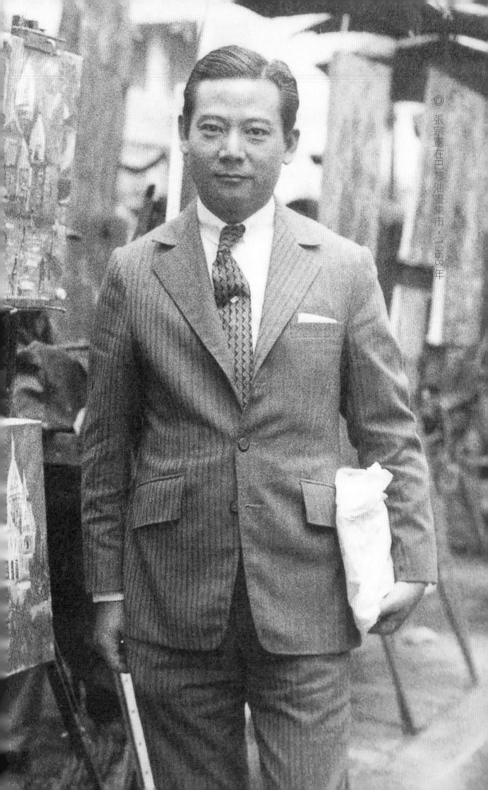

縱橫內地拍場

一九八〇年以前，張宗憲滿世界跑。一九八〇年以後，他照樣奔波在世界各地的拍賣會上，

不過多了一站駐留地——內地。

一、「港商」歸來

一九五七年，在張宗憲的申請下，住在上海的母親去香港跟他團聚了，之後拿到香港身份就一直在那裏和兒子生活了十幾年。在香港，老年人過了六十歲有一個月二百五十港元的政府補貼，略微可以補貼生活，母親還省下錢寄給在內地的外孫和外孫女。一九七九年，母親從電梯下來時摔了一跤，之後出門就更不方便，以前她還很喜歡晚輩們帶她出去吃烤鴨聚個餐，自那之後胃口慢慢差了起來，也不怎麼出門。

也許自覺來日無多，母親生病後就堅持要落葉歸根回上海。張宗憲把她送到從香港去上海的錦江輪上，自己卻不能隨行——那時政策尚不明朗，前路難測，他不方便回去，只由張宗憲的姑媽一路隨行護送。

開船前，母親憂傷地看着張宗憲，那眼神他一輩子忘不了：「大概她心裏有一種預感，這次分別就是永別。」果然，分別沒多久，遠在倫敦的張宗憲就收到家中電報，說母親過世了。雖然妹妹

張永珍把母親的後事辦得隆重，老人走得體面，但張宗憲最遺憾的是，父母去世時他都不在身邊。

第二年，也就是一九八〇年，香港和內地就開放探親了，張宗憲第一次回內地就去了上海和蘇州。回鄉少不了宴請親戚朋友，一桌幾十塊錢消費一請五六桌，張宗憲還順手給個十塊二十塊的紅包，出手闊綽。親戚們自然也客氣得緊，一時橘子、紅菱各種土產堆滿屋子。

在上海，張宗憲這個多金的「港商」要麼住老錦江飯店，要麼住國際飯店。他好交際的本性依然沒變，喜歡唱歌跳舞，回到上海就跟各種文藝團體打得火熱，有唱評彈、京劇、崑曲、越劇的，還有舞蹈團、歌舞團的。他又愛送人情，從香港帶回來緊俏的時裝、手錶、香水、首飾，誰來就送誰。那一陣子，圍着他的人絡繹不絕，都喜歡到他住處來，甚至還有人帶了鍋在他那兒做飯，擠擠住下。

張宗憲經常請劇團到香港演出。一場演出要打點各種關係，香港的藝術公司、北京的文化部，一一申請，還要平衡團裏的關係——八〇年代，北京上海都沒幾個人去過香港，有機會誰不想去？一個團一百多號人，讓誰去不讓誰去？給名角送禮送花籃探班，給主角給不給配角？最操心的是，特殊時期去港台必須有文化部工作人員隨行，號稱保護，其實是怕有人脫團，出去多少人就得回來多少人⋯⋯捧角花了他不少錢。

張宗憲開夜總會的心又活絡了，回到上海陸續辦了幾家娛樂場。二十世紀三〇年代，上海曾

◎ 1982年，上海評彈團精英在香港演出。前排左起：陳希安、張鑒庭、蔣月泉、張宗憲、吳宗錫。後排左起：張似君、劉韵若、江文蘭、張鑒國、張振華、莊鳳珠、孫覺亭、蘇似蔭、趙開生。

◎ 張宗憲登台演出

有個著名的仙樂舞宮，是上海灘房地產巨頭沙遜[1]建的，舞廳設計完全仿照紐約仙樂舞廳，英文招牌就是CIROS，人稱「仙樂斯」，是上海灘檔次最高、生意最旺的娛樂場所，「非但中國無敵，且可獨霸遠東」。少年時代耽於舞場的張宗憲對「仙樂斯」頗有舊情，於是跟上海雜技團合作又開了一家「上海仙樂斯娛樂中心」，成為改革開放後上海的第一家夜總會。

一九八九年仙樂斯開業，街頭寥落。手下人問，張先生您看還開麼？張宗憲説：「開，一個月沒生意也沒有關係，我賠得起。」

他還在伊勢丹公司的五樓開過一家「夜巴黎娛樂總會」，當時的文化局用場地入股，他負責裝修運營。員工僱了三百多人，有餐廳、卡拉OK、酒吧，還有歌舞表演，營業時間從早晨六點到次日凌晨四點，有早茶、午茶、午餐、晚餐、夜宵，時稱「滬港合作」。開業前，夜巴黎在《新民晚報》登了半個版的廣告。一九九三年六月二十六日開業的當晚，法國領事館的官員在裏面玩了個通宵。一九九四年六月二十五日的《新民晚報》還刊出了上海夜巴黎娛樂總會開業週年的廣告，寫着：「逛逛看看淮海路，午飯請到夜巴黎，從六月二十六日起，每日中午推出特別菜譜，精美菜盤、湯羹類、時令精選、煲煲好、午市粉麵等，所列百餘種菜肴每例二十元人民幣」，董事長署名

<hr>

一　維克多・沙遜（Elias Victor Sasoon，1881-1961），祖先來自巴格達的英籍猶太人，二十世紀二〇年代把其產業經營從印度轉移至上海，大搞房地產投資，是上海極有勢力的大班和富翁。

是「張宗憲」，廣告下欄還有一列大字「向夜巴黎娛樂總會下列人士致謝」，致謝的是「部門管理幹部」和「就職滿一年員工」的名單。在當時內地服務業中，這種對外的殷勤和對內的周到還是鮮見的。

可惜張宗憲在上海開的三家夜總會，最後還是統統賠光了。他這輩子最賺錢最重要的生意，始終都還是古董。

二、小試牛刀「朵雲軒」

在很多人的印象裏，一九九三年的上海朵雲軒藝術品拍賣公司（簡稱「朵雲軒」）首拍，是張宗憲第一次在內地拍場公開露面。但在朵雲軒老總祝君波的記憶裏，第一次和張宗憲做生意是一九九二年在香港。

怎麼會在香港買朵雲軒的書畫？這裏面有一段故事。

一九五六年公私合營後，文物交易統一由國營文物商店經營。在收藏重鎮的北京、天津、上海三地，實力最強的是幾家大文物商店。上海是三大家獨大：上海文物商店、友誼商店和朵雲軒。

新中國成立後的幾十年，是文物貿易創匯支援國家建設的特殊時期。周總理為文物商店系統

定了一條經營政策：少出高匯，細水長流。「少出高匯」就是賣得要少，獲利要高，文物是不可再

生資源，厚利少銷才是經營之道；「細水長流」是指即使行情再好，也不能賣光。但事實上，「少出

高匯」並不容易，連年的社會運動使文物收藏的土壤極其瘠薄，百姓又普遍收入不高，所以朵雲軒

等機構的書畫貿易對象主要是集古齋、九華堂博雅藝術公司這樣的香港客戶，這些香港古董商買到

貨再轉賣到台灣、歐美等其他地區的收藏家手裏。

另外，當時的模式是「低價進，低價出」，從老百姓家一千塊錢收來的古董一千五百塊就賣

掉，之後再如何轉手，最終賣了多少錢，藏家在哪裏，文物商店一概不知，中間產生的利潤也千

差萬別（一九八七年秋天，祝君波首次到香港，就發現兩地書畫的價差有十倍之多，一套張大千的

春夏秋冬山水四條屏，朵雲軒四萬元收購，六萬元賣出，而在香港能賣出八十七萬港元）。朵雲軒

已經算當時文物系統中盈利不錯的，畫店加出版社一年利潤也就兩百萬，為完成指標就得挖庫存賣

祖宗留下來的東西，恐怕不出幾年就會坐吃山空。這是朵雲軒經營者的憂慮，也是當時中國內地文

物藝術品經營的普遍狀況。

直到二十世紀九〇年代初，民間文物藝術品交易的興起改變了國營文物商店的壟斷局面。大

量信息湧進內地，人們對文物價值的認知也發生了轉變，幾十塊錢幾百塊錢就出手一件珍品的時代

過去了，傳統的文物藝術品經營方式已經走到盡頭。

一九九一年冬天，香港九華堂堂主劉少旅先生到上海找到祝君波，告訴他香港文物藝術品門

店經營的方式發生了很大的變化：佳士得、蘇富比進入香港後，引進了英式拍賣，吸引了高端的文物藝術品和藏家，做得有聲有色。於是當地幾位華人實業家籌建了一家華資的永成拍賣公司，想在佳士得、蘇富比之外開闢一個經營渠道，主事者之一黃英豪，是香港瓷器鑒定領域眼光十分敏銳的專家。他們熟稔瓷器和古玩，薄弱於書畫，所以希望劉少旅能牽線和朵雲軒合作，特別是在書畫方面得到朵雲軒支持。

朵雲軒很快簽了合作合同，也是因此，朵雲軒一行人赴港，認識了早已做得風生水起的張宗憲。「他一陣風般走到我面前，色彩鮮亮的襯衣，戴一個半透的茶色墨鏡，幾乎是一行人中的焦點。」祝君波對張宗憲印象深刻，「他講上海話，跟我們很快熟悉了起來」。

就在同年的三月，香港佳士得春季拍賣會成交額達到了二千三百九十六萬港元，香港蘇富比春拍瓷器和中國書畫成交額四千三百萬港元。張大千《峨眉金頂》拍到八百多萬港元，程十發三幅通景屏《梅花圖》拍到三十九萬港元。要知道，程十發的畫在朵雲軒通常是賣一兩萬一張！這個數字給了祝君波一行人全新的想象空間，堅定了他們要在境內開闢拍賣新路的信心。而對商業有着敏感嗅覺的張宗憲也意識到：內地藝術品交易的一個新時代正在到來，而此前自己一直未曾進入的近現代書畫領域，將是一個值得進擊的新天地。

一九九一年四月二十六日，永成拍賣在海港酒店首拍，黃英豪親自主槌。張宗憲在現場，十六萬港元拍下了一件齊白石的《芙蓉鴛鴦圖》。永成這次拍賣不算特別熱烈，但拍出了高潮：圖

錄封面楊善深的《翠屏佳選》以七十七萬港元成交，另一幅溥儒山水四條屏十八萬港元成交，高奇峰的《猴子圖》八十二點五萬港元成交，在當時已是天價了。當夜，在北角新華社的招待所裏，祝君波和同事們一致覺得拍賣這條路值得探索，興奮地發願：回去也要辦一家拍賣行。這就是朵雲軒拍賣公司成立的前奏。

一九九三年六月二十日的書畫專場是朵雲軒第一次以專業身份進行的文物藝術品拍賣。

這場首拍，「1號先生」張宗憲開始在內地拍賣場中嶄露頭角。

拍前，張宗憲就告訴朵雲軒的曹曉堤：「你們1號的牌子不能給人家，要留給我。」時任朵雲軒總經理的祝君波有些驚異：「我見過的大部分買家都很低調，特別是拍賣這樣的場合，找塊一百多號的牌子躲到角落裏，最好不要讓別人看到，怕槍打出頭鳥。張先生卻是如此高調。」

拍賣是在星期天下午，上海靜安希爾頓酒店的二樓座無虛席，八十元一張的門票在飯店外被黃牛炒過了百，連地上都坐滿了人。

烏泱泱的人羣中，張宗憲太亮眼了。他坐在最前，穿着橘色西服，手拿1號牌，左邊是陳逸飛，右邊是米景揚，後面一排還有王雁南、甘學軍、馬承源、許勇翔等。這珍貴的一幕今天在朵雲軒留下的照片中還能見到。

這是內地人第一次見識到張宗憲的習慣——頭一件要買，最後一件也一定要買，用他的話講：「有頭有尾，討個好彩頭。」當天第一件拍品是豐子愷的《一輪紅日東方涌》，起拍價一點八

◎ 1993年上海朵雲軒首場拍賣會，左起為戴小京、曹曉堤、祝君波

◎ 1993年上海朵雲軒首場拍賣會，張宗憲（舉手者）、米景揚（二排左二）和陳逸飛（二排左四），後排為王雁南、甘學軍、馬承源、許勇翔

萬，一來一回叫了幾十口，「1號先生」始終淡定沉穩，直到最後階段才舉牌——舉的還不是拍賣牌，是一支卡地亞的金筆，也不舉高，只是很有腔調地抬手一翹。幾輪斯殺後，泰斗級鑒定專家謝稚柳一聲落槌」，張宗憲以十二點六五萬港元的高價將畫收入囊中，這是豐子愷作品當時的最高價。最後一張是王一亭的《歡天喜地》，尺寸很大，張宗憲十三點二萬港元買下。中間還買了不少名作，比如張大千用宋紙畫的青綠山水《溪山雪霽圖》，這件作品是張大千為李秋君所作，上有張大千自題仿董北苑，張宗憲以三十九萬六千港元拿下……總之這一場總成交價八百二十九點七三萬港元，其中他買到手的大概有二百五十多萬，佔了近三成。

時隔二十多年，二○一五年祝君波去香港出差到張宗憲家，問他：「你買的那件張大千《溪山雪霽圖》，是當年我們庫裏最好的一張，現在還在嗎？」張宗憲說：「怎麼會不在？這件作品現在可是無價之寶！」

張宗憲在朵雲軒買的書畫後來也有出手的。當年一幅齊白石的大字《人生》家裏掛不下，就通過蘇富比拍賣行一百八十萬賣給了一位台灣藏家，據說那位藏家一直當招牌掛在門廳，有人出價二千萬也不願出手。

一
朵雲軒第一場的拍賣師是時任朵雲軒總編編輯助理的戴小京，謝稚柳先生客串敲了第一槌。

三、嘉德首拍的1號牌

梳理中國藝術品市場的歷史，中國嘉德國際拍賣有限公司（簡稱「嘉德」）的第一場拍賣是一個重要的里程碑。在二〇〇九年播出的建國六十年獻禮紀錄片《輝煌六十年》中，當講解中國文化拍賣事業的發展時，畫面上出現了一九九四年三月二十七日中國嘉德國際拍賣有限公司首場拍賣時的兩張照片：一張是徐邦達敲響第一槌的瞬間；另一張就是張宗憲舉1號牌買下第1號拍品的瞬間。

創立嘉德的想法始於二十世紀八〇年代，嘉德創始人陳東升曾在《一槌定音——我與嘉德二十年》一書中，回憶那時他在電視裏看到的新聞：一條不足一分鐘的簡訊出現在《新聞聯播》最後五分鐘，說的是倫敦克里斯蒂（即佳士得，下同）拍賣行拍賣的印象派大師梵・高的《向日葵》創了天價，被一個神秘的買家在電話裏買走，據說這個買家來自日本。而新聞的畫面是在古老的建築裏，一個五十歲開外系着領結的文質彬彬的長者，站在高高的拍賣台上，俯視着拍賣大廳裏坐着的那些雍容華貴的男女，指點江山。這一幕讓陳東升久久難忘。

二十世紀八〇年代正是日本經濟的巔峰時期，日本的企業以及收藏家大量買進西方藝術家作品。陳東升在新聞中看到的這幅梵・高作品，當時被著名的安田火災和海事保險公司以三千九百萬美元的高價買下。之後，在紐約的克里斯蒂拍賣行，梵・高的《加歇醫生肖像》被同樣來自日本的

第二大造紙商齊藤了英以八千二百五十萬美元的價格拍下，創下了當時藝術品拍賣的最高價格。全世界都震驚了。

當時還在國家部級單位上班的陳東升在這一幕中看到的「拍賣」，是屬於西方上流社會的遊戲——遙遠而又神祕，而當我們的鄰國日本在國際拍賣行揮金如土的時候，中國大多數人才剛剛解決溫飽問題。陳東升寫道：「電視畫面裏的情境與我們的現實境遇反差太大，相差甚遠，似乎跟我們可能永生都沒有關係。」

而這時，張宗憲作為古董界響噹噹的「1號先生羅伯特·張」，已經躋身亞洲數一數二的大古董商之列，頻繁地周旋於全世界最重要的拍賣行，主戰蘇富比和佳士得，是清官窰市場最重要的買家和賣家之一。他不僅將全球範圍內流通的重要中國古董帶給他身後的大藏家，也為自己積累了日益豐厚的收藏。

張宗憲和嘉德，兩條線索的相遇是在二十世紀九〇年代初。

正式創辦嘉德之前，陳東升帶着從沒接觸過拍賣業務的嘉德一行人去香港，觀摩佳士得、蘇富比兩大拍賣行。他調侃道：「那時候剛從國家單位下海，要做上流社會的生意，頭次到香港見到這花花世界，感覺都是有錢人，無法區別他們的身份，更不知道誰是行家。」而接觸到張宗憲的時候，感覺這位大拍賣行的座上賓對自己很客氣，也很好奇：「哦，內地也開始搞拍賣行了。」張宗憲特別支持內地發展更多拍賣行，他經常舉一個例子：「拍賣行就像以前買醬油用的漏斗，全世界

找到的好東西，都可以通過這個漏斗流進藏家那裏。」而且內地藝術市場物美價廉，是一個穩定的藝術品來源。

一九九三年五月十八日，中國嘉德國際文化珍品拍賣有限公司在北京長城飯店成立，陳東升任董事長兼總經理，王雁南、甘學軍任副總經理。與此前以文物商店為基礎成立的上海朵雲軒、北京翰海和四川翰雅幾個拍賣公司情況不同，中國嘉德是在改革開放形勢下成立的第一家完全按照市場經濟規則運作的股份制的全國型的拍賣公司，由中國對外貿易運輸總公司、中國人民建設銀行廣州分行、中國畫研究院等十三個單位組成股東。

按市場經濟規律辦事的嘉德，一開始遇到的阻力比朵雲軒大。朵雲軒有文物商店的貨源保底，而嘉德是新的企業體制，拍品完全要靠徵集，客戶在哪兒，買家在哪兒，全都一無所知。文物商店還不理解和支持拍賣，擔心拍賣行來搶自己的飯碗。張宗憲作為購買力驚人的大客戶和家底豐厚的大藏家，背靠港澳台成熟活躍的藝術市場，他真金白銀和資源客戶上的支持對草創期的嘉德極為重要。而且他還義務給嘉德做顧問，給從業者做培訓，指導他們到香港去學習蘇富比、佳士得的拍賣，給他們打氣，給他們信心。

整整籌備了一年後，一九九四年三月二十七日，中國嘉德的第一場拍賣終於在長城飯店開槌了。「羅伯特·張」照例拿1號牌，買了第1號拍品，「所以在嘉德我是絕對的No.1！」說起這段經歷他也當仁不讓。

中國嘉德的首場拍賣會推出了書畫和油畫拍賣品二百四十五件，拍賣師是半路入行、自學成才的高德明先生，當年他正好六十歲，後來也成了中國藝術品拍賣業公認的「首席拍賣師」。午後一時開拍，除了一百多名中外收藏家前來競標外，還有應邀嘉賓、觀眾及新聞記者，場內擠進了上千號人。1號拍賣品是吳鏡汀的《漁樂圖》，這不是一件特別有名頭的作品，之所以作為第一張是因為寓意收穫，算討個口彩。

第一件拍品的起拍價是八千元，「1號先生」張宗憲率先出價：「我出一點八萬，一拍就發！」全場立即活躍起來，一個台灣買家舉到二點八萬，張宗憲馬上舉三點八萬，別人再舉，張宗憲乾脆站了起來：「今天嘉德店開張，祝他們興旺發達，八萬八，發發發！！」

這一喊再沒人跟他爭了，一落槌只聽全場啪啪鼓掌。直到若干年後，嘉德的幾位創辦者回憶起當時這一幕，都不約而同地表達了感激之情。王雁南說，第一場拍賣會，自己站那兒就慌了，基本什麼都看不清楚，但就記得張先生一開場就站起來舉牌，還說了那麼多鼓勵的話，真的是既感激又感動。

「我對先生一直有一個歉疚，」陳東升則說，「張先生支持嘉德，買了東西給嘉德提氣，實際上說白了他是幫我們抬莊。但是我們剛進入這行不懂規矩，不知道該怎麼處理，拍完還照樣收了他佣金，他也沒吭聲。我心裏一直覺得欠他一筆賬。」

張宗憲買的《漁樂圖》當時市價基本上在一點五萬元左右，八萬八都夠買到一張比較好的齊

◎ 1994年嘉德首拍張
宗憲舉起1號牌競
拍第1號拍品

◎ 1994年嘉德首拍張宗
憲起身拍下第1號拍品

◎ 鑒定大師徐邦達先生為
1994年3月中國嘉德
首場拍賣敲響第一槌

白石作品了。後來《漁樂圖》又轉手三次，最後九千塊就賣了出去。捧了場，買得貴，還付了佣金，別人笑張宗憲「要面子，吃大虧」，張宗憲自己可不這麼想，「如果不是這樣，大家怎麼會記得這個事？怎麼會記得我這個人？」一場首拍，1號拍品，1號先生，張宗憲的心思和個性淋漓盡致地呈現了出來——一來為嘉德捧場，倡揚了道義；二來，在內地一場萬眾矚目的拍賣會上，展現了風采。大家都記住了香港來的張宗憲，這何嘗不是一次很成功的營銷呢？

四、「1號先生」的拍場風采

拍賣，是一個不見硝煙的競技場，是眼光品位和經濟實力的雙重角逐，場上的遊戲規則是大力者得之，誰出價高誰得。

張宗憲喜歡這個「場」。

一則，拍賣效率高。早年間，收藏家能買到一個萬曆五彩瓷是不得了的事，比如上海一戶人家出了個萬曆五彩的小碟，就曾在收藏圈轟動一時。沒有拍賣行，沒有展覽會，平頭百姓甚至官宦人家都見不着好東西的，出來一兩個立即被瘋搶。有了拍賣，信息流通快，買家能看見全世界的好東西。拍賣行就是賣醬油的那個漏斗，倫敦收兩件放進去，巴黎收兩件放進去，一開拍把全世界集

◎ 1994年翰海首拍，張宗憲坐在第一排舉手競拍。
　他戲稱自己是拍賣場中的「天下第一頂」

中到一起，比古董店效率高多了。

　　二來，拍賣大廳是個流動的「場」，裏面流動的不僅是拍品，也是氣氛，是人心。一場拍賣，就像一場演出，你出價就參演，最後衝破重重競爭買到東西，你的表演就會博得觀眾的讚歎和掌聲。屏幕上數字翻飛，買家的心跌宕起伏，其中的刺激也並非人人都能享受。日本收藏家、大古董商阪本五郎曾經說過，二十世紀七〇年代，他在倫敦拍賣行競拍一件元代青花釉裏紅大罐，當最終以三十一點五萬英鎊的價格落槌時，由於過度緊張，他的五臟六腑都感到劇痛，猛喝一大杯白蘭地才緩過勁來。

張宗憲則不同，他享受馳騁拍場的感覺，深諳其中的藝術，駕輕就熟，幾乎從不緊張——至少看起來是如此。相反，他是那種能控制拍場氣氛的人。

最能洞悉他拍場風格的是拍賣師。拍賣師的專業技能讓他們能在望下高台時，就從幾百號人中清晰辨認競拍者的意圖。曾任佳士得拍賣師的史彬士說，拍賣場上不少人愛用小動作或者使眼色來示意加價，表示到底是要還是不要，轉瞬即逝的話拍賣師就很難猜測，張宗憲從來都會很堅決地明明白白地告訴拍賣師，自己要不要加價。他想買的都能買到，祕訣之一就是明明白白，讓拍賣師不會有任何的誤判或者漏失。在內地拍場，張宗憲依然風格鮮明。

一九九四年九月十八日，在北京翰海的首場拍賣會上，張宗憲又是一舉驚人。當時翰海在北京保利大廈劇場推出了「中國書畫碑帖」「中國古董珍玩」兩個專場。能容納一千二百人的劇場座無虛席，各路藏家悉數到場，香港蘇富比書畫部的朱詠儀跟時任翰海總經理秦公開玩笑說：「人氣太旺了，恐怕下次得挪到足球場舉行了。」

張宗憲早早就到了現場，往前排一坐，把拍賣行給他留的1號牌放一邊，就拿着一支金筆從頭舉到尾。整場拍賣會成交額三千三百多萬元，張宗憲一人拿下一千六百萬元的拍品，佔了一半，一時風頭無二。甚至當時有人懷疑張宗憲是「託兒」，是在替翰海作秀。

一九九五年，四川翰雅拍賣公司首拍，張宗憲也拿着1號牌拍下1號拍品——張大千的《嬰戲圖》，底價八千元，張宗憲以三萬元競得。

第一排，1號牌，1號拍品，最好是首拍，競得的價格還往往遠高於市場價。如此光鮮華麗、率性恣意的張宗憲刺激着人們對市場的想象，贏得了矚目，製造出傳奇。內地諸多拍賣行也都知道了「羅伯特·張」，給他一個雅號：「1號先生」。直到現在，很多拍賣行的1號牌還留給他，這就是他的江湖地位。

「1號先生」的競拍風格和書齋出身的收藏家風格迥異，他身上文人氣少，與之相對應的是商海沉浮、胼手胝足打拚而來的一種神氣。首先入場就得醒目，張宗憲的行頭都很有「派頭」，常見的着裝是白色西裝，花色領帶，有時候戴個爵士帽，摘下來頭髮油光可鑒。整個人時髦精緻，還透着霸氣和傲氣。老朋友陳德曦說，張宗憲如果穿得鮮亮，那在場的就要注意了，他肯定是要出手了。

想讓所有競拍者都看到的時候，「1號先生」就不會規規矩矩坐在椅子上。他會坐在椅子扶手上，比人家高半截，想要一件東西，會舉着手不放，很容易就成了全場注意的焦點。翰海首拍的照片中還拍到了「1號先生」的風采：微側着身，腰板挺直，右手高舉，眼神中充滿志在必得。

給拍賣行捧場歸捧場，張宗憲可不會買錯。他謹記自己經紀人的身份，要對買家負責，每樣拍品都是事先仔細研究過的。他對看好的東西堅決咬住不放，接連頂上去的結果，是往往拍到手價格很高。但他用高價買回來的東西，最後總能賣出個好價錢。一九八九年十一月在香港蘇富比拍

◎ 張大千　嬰戲圖　紙本設色　鏡框　138.4×74 厘米　1947 年作

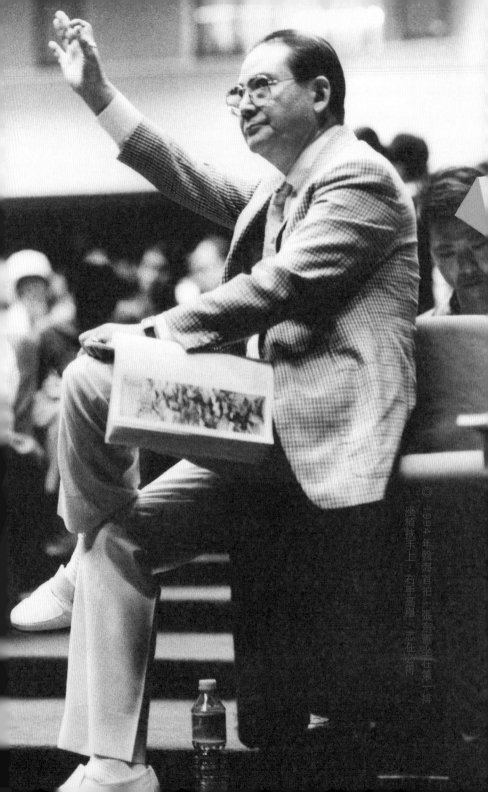

賣會上，他以一千六百五十萬港元幫台北鴻禧美術館創辦人張添根先生買下清雍正琺瑯彩芙蓉蘆雁

杯，當時所有人都說張宗憲買貴了，但放到現在看這件東西已經是過億的價格了。

「那些最貴的，大大超出預算買到手的，早晚都是最好的藝術品。」張宗憲底氣很足，他覺得

買東西不難，只要前期認真看每一件東西，認真選擇。瓷器雜項是他精通的領域，他自己看；書畫

他說自己不懂，但有方法——每次參加拍賣，把要買的東西事先選好，在圖錄上標出來，請大概

七至十位專家幫他看。老一輩的秦公、章津才和米景揚都幫他看過畫，專家都說對，他就買。

作為著名買家，在拍場上有時會受到掣肘，主要是被人借力打力、借眼用眼。因為相信張宗

憲買的東西錯不了，早年在拍場上他一舉就有人跟着舉；他看中一件東西要買，就有人借他的再加

一口；電話競拍裏對手問：誰在頂？回答是張宗憲，對方就說，他要我也要。

中貿聖佳原總經理易蘇昊講過一個故事。二十世紀九〇年代中期，張宗憲跟易蘇昊去看翰海

的預展前開了個單子，說：「我真心要買這五件東西，但咱們得看看三十件東西。」易蘇昊不解何

故，張宗憲笑道：「這三十件裏，越是不買的，咱就裝作非常認真仔細地看，裝作非要買似的，當

然要買的這五件也要好好看，但表面上要輕描淡寫，裝作毫不在意，不要讓人看出來我特別重視這

五件東西。」不讓別人知道自己想買什麼，這是他的策略，是身經百戰得來的防借眼的經驗。

拍場上張宗憲也有反「偵察」的機智：他不想讓後面人看見他加價的時候，就不舉號牌，而是

拿支金筆在胸前，熟悉的拍賣師都知道他的這個舉動，張宗憲一拿出筆來就留心看着。有時候他還

「使詐」——把圖錄折個角，在某個作品旁標上六萬到八萬，假裝隨手擱椅子上就出去了。他一離席果然就有人過來翻圖錄，看看張先生想買什麼出多少錢，一看他標的記，那就等拍到那一件，從七萬開始跟着叫。結果張宗憲專等這種人上鈎，拍賣師喊到七點五萬，他一抽身就離場了，把跟着頂的人「掛」那兒了。

張宗憲七十歲上下的時候開始在內地買書畫。二○○○年以前，但凡他能看中的，很少失手。不過也有例外，例如一九九七年朵雲軒拍出的吳湖帆《如此多嬌圖》十二開冊頁。

現在偶爾想起那本吳湖帆冊頁，張宗憲還有些遺憾。當年跟他爭這本冊子的是劉益謙。劉益謙在九○年代中期開始買藝術品，作為一個外行人，他買了一段時間就遇到不少波折，別人總說他買的東西假，笑他錢多沒眼力，他自己也覺得有人坑他，於是想告別藝術品市場算了。而這件吳湖帆就是劉益謙打算離開前，下定決心要跟張宗憲硬碰硬競買的：「這次我跟張宗憲爭一個貴的，看你們還怎麼說，不能再說我買假的了吧？」最後這冊子二百萬元落槌，加佣金二百二十四點五萬元，劉益謙是下了血本，拍完後行內人都說他瘋了……「這東西好是好，恐怕一百年都賣不出去。」

可在二○一一年，據說這本冊頁已經開到天價。

五、結緣上海博物館

【老克勒】張宗憲對上海有特別的感情。他跟上海博物館的淵源要追溯到二十世紀八〇年代。

上海博物館前館長汪慶正的太太薛惠君出身於蘇州評彈世家，父親薛筱卿曾經是上海評彈團的台柱子，薛惠君自己也是上海評彈團的演員，因為這層關係，愛聽評彈的張宗憲跟汪慶正一家很熟。

八〇年代，香港和內地之間開始有了文物藝術品的交流，上海博物館出國辦展覽遇到文物保險、運輸估價這些專業問題的時候，汪慶正就會請教見多識廣的張宗憲。

那時，上海博物館還在河南南路十六號的舊中匯大樓，從一九五九年十月遷入到一九九三年遷出，上海博物館在這座原中匯銀行總行的寫字樓待了三十四年。張宗憲對當時博物館的印象是，好東西很多，但是場地破舊，防潮不好，靠地板的牆都是鼓出來的。他總覺得這太不像一個大博物館的規格了，還跟汪慶正提議過把河南路老館的樓賣了，找一個好地段蓋個新樓。而汪慶正也很無奈，弄錢不容易，搬家更不容易，只能先在內部搞裝修。張宗憲幫着「化緣」，找台灣清玩雅集的陳啟斌和鄭喬治每人捐了一萬美元，湊了相當於人民幣十六萬。這錢還不夠，後來是馬承源陪着汪慶正到文物商店挑了十張可外銷的作品到香港蘇富比賣了四百萬，才算解決了上海博物館的裝修問題。

這段交情，成為後來張宗憲妹妹張永珍向上海博物館捐獻清雍正官窯粉彩蝠桃紋橄欖瓶的序曲。

故事要從這隻獨一無二的橄欖瓶說起。這隻瓶來自美國外交大使理事會主席奧格登‧里德家

◎ 汪慶正（左）陪同楊仁愷（中）觀看張宗憲收藏展

族（Ogden Rogers Reid），是在里德母親的紐約住宅裏發現的，長期擱放在客廳角落的茶几上，被當作燈座。所幸它沒有像一般改造的瓷器燈座那樣在底部鑽洞，但為了加強器物的穩定性，他們在瓶內放入了後花園裏還摻着狗糞的泥沙。里德不知道花瓶的來歷，只知道大約在一九二〇年時花瓶已在他家，當時他的祖父母在英國做外交官，同中國人常有交往，也許花瓶是由其祖母帶回美國的。總之，多年來這件花瓶一直被作為普通的家居擺設，沒有人知道它真正的價值。

當奧格登打算把祖父和父親留下來的一批古董出售時，蘇富比拍賣行的專家無意中發現了這個沾滿塵埃的珍寶。

有推測説，這件稀世珍品有可能是當

年八國聯軍從中國搶走的。早在清代康熙年間，瓷器釉上彩繪藝術粉彩開始出現，到雍正一朝迅速攀升至高峰狀態。粉彩瓷以雅緻柔和見長，且瓷質潔白，雍正這位在政治上頗為嚴苛的皇帝，政務之餘對粉彩傾注了極大的熱情。用現在的話講，人概是減壓的一種方式吧。清宮檔案保存的雍正御批甚至對對粉彩的燒造諸如圖案的線條、色彩等有非常精確細緻的指示。

雍正早期粉彩尚有康熙五彩風格，紋飾多繪團花、團蝶、八桃、蝙蝠、過枝花卉、水仙靈芝、仕女、麻姑獻壽、嬰戲等。其中，八桃和蝙蝠的紋飾多見於瓷盤，「蝠」是「福」的諧音，桃是「壽」的象徵圖案，「蝠桃」即是「福壽」之意。這種以「蝠桃」為題材的吉祥圖案若出現在雍正及乾隆兩朝的官窯器上，一般都見於盤子，而將之作為橄欖瓶的主題紋樣就十分罕見了。而這件雍正粉彩蝠桃紋橄欖瓶的瓶體上，恰恰繪有粉彩八桃二蝠，傳世作品中，目前只見到一件。這也是此瓶被視為「全世界收藏的瓷器中獨一無二的精品」的原因。

二○○二年，張永珍在回香港的飛機上看報紙，拍賣消息中這件橄欖瓶吸引了她。她暗下決心，一定要拍下這件精品。五月七日蘇富比春拍，張宗憲也在現場，拍賣剛開始時，他就告訴妹妹，如果價位被抬得太高就別再舉了。但張永珍覺得多貴也值得，根本沒有想過上限，所以一直氣定神閒、不急不躁。拍賣師朱湯生從九百萬起拍，一路抬到三千六百萬時，全場只剩下兩人，而張永珍堅守到最後，終於以四千一百五十萬港元競得這件絕世珍品雍正橄欖瓶。拍賣結束後兄妹二人還共同捧起這件珍貴文物，在現場拍下合影，張宗憲臉上的喜悅一點不比妹妹少。借他最慣常

的一個說法就是：買到這樣的寶物，是讓全世界都「吊眼珠子」的大事件！

後來張永珍想捐出這只粉彩橄欖瓶時，徵詢哥哥意見，張宗憲的建議就是捐給上海博物館。除了跟上海博物館的交情之外，他的考慮也很周全：一來上海是他們出生之地，有感情；二來在張宗憲的觀念中，捐獻文物就像嫁女兒，一定得找個好人家，上海人做事周到體面，對得住這樣一件善舉。

二〇〇三年國慶節剛過，汪慶正就接到張宗憲電話，說張永珍有意捐贈。當天夜裏，時任上海博物館館長的陳燮君就得到了這個消息，三天后他在上海南伶酒家專門宴請張宗憲，請他轉致上海博物館對張永珍的謝意。十月二十八日下午，在汪慶正和流散文物處處長許勇翔赴港登門拜訪張永珍的兩天之後，他們在張永珍家中完成了這件天價文物的捐贈交接。當晚，汪慶正和許勇翔二人帶着珍貴的雍正粉彩瓶自香港返回上海。深夜二十三點，將其順利入庫上海博物館。

◎ 張永珍競得清雍正粉彩蝠桃紋橄欖瓶，兄妹二人捧著這件稀世珍品，在現場拍下合影

整個過程簡單而迅捷，沒什麼煩瑣的形式。張宗憲就是這一歷史性捐贈事件從頭到尾的推動者和見證人。

不僅如此，在了解到上海博物館銅胎掐絲琺瑯器收藏較少，二〇二三年張宗憲就捐出一批宮廷掐絲琺瑯器，以豐富上海博物館的館藏，也實現他多年來的夙願。

二〇二三年的九月二十六日，上海博物館為其舉辦「張宗憲先生文物捐贈」簽約儀式，由上海博物館黨委書記湯世芬主持，褚曉波館長與上海文博界重要人士皆出席，場面十分隆重。張宗憲特別為了這個捐贈儀式來到上海，時九十六歲高齡的張宗憲在致詞時神采奕奕又深情表示：「我與上博之間有很深厚的感情，這次把自己的珍貴收藏捐給上博，包括了全世界僅有的孤品。因為我出生地是上海，我一定要捐到上海，捐給上海博物館，今後我還要捐，希望我捐第二次的時候，你們都能再次來到這裏。」

這次捐贈共有銅胎掐絲琺瑯器三十二套共四十六件，正是張宗憲琺瑯器收藏最精髓的部分。

尤其是於二〇〇四年紐約佳士得奧德利·洛夫收藏（Audrey Love Collection）專拍高價競得的一對體量碩大乾隆宮廷重器清乾隆掐絲琺瑯花鳥紋象足熏爐，是他收藏中最重要的一件「孤品」，這對特特殊珍貴的熏爐不僅品相極為完整，通身施以花卉圖騰，罕見的鏤空龍紋鎏金紐頭，高度更有一百二十七厘米，華麗與重要性堪比法國楓丹白露博物館中的乾隆宮廷掐絲琺瑯大爐。這些年來雖然多次有人出高價，但在前些年張宗憲早有捐贈的想法，所以保留迄今。

◎「張宗憲先生文物捐贈」儀式，張宗憲先生與上海博物館黨委書記湯世芬、上海博物館館長褚曉波、張永珍女士及上海文博界重要人士合影

此次捐贈還包括清乾隆掐絲琺瑯蝴蝶紋屏風一對，此對屏風掐絲均勻流暢，釉質純淨，紋飾秀雅脫俗，為乾隆時期琺瑯器的典型作品，以及清掐絲琺瑯及雕刻琺瑯象尊（一對）、清掐絲琺瑯及鏨胎琺瑯蓮塘盆景（一對）、清掐絲琺瑯雞（一對）等精品。

之後，張宗憲又再次捐贈八組九件銅胎掐絲琺瑯器，先後兩次共計向上海博物館捐贈了四十套共計五十五件銅胎掐絲琺瑯器，極大豐富了上海博物館的館藏與展陳。二〇二四年四月二十五日，上海博物館舉辦「金琅華燦：張宗憲捐贈掐絲琺瑯器展」，與世人共享受贈的瑰寶，也以此致敬張宗憲的愛國之情與赤誠之心，更是張宗憲與上海博物館深厚情誼的見證。

◎ 清乾隆　掐絲琺瑯花鳥紋象足薰爐　高 127 厘米

◎ 清雍正　粉彩蝠桃紋橄欖
瓶　高 39.5 厘米

◎「大清雍正年製」底款

◎ 清乾隆　掐絲琺瑯蝴蝶紋屏風（一對）

◎ 清　掐絲琺瑯及鏨胎琺瑯蓮塘盆景（一對）

◎ 清　掐絲琺瑯及雕刻琺瑯象尊（一對）

◎ 清　掐絲琺瑯雞（一對）

啟蒙之德,
提攜之功

一、內地拍賣業的導師

張宗憲是在內地拍賣行業剛起步時進入內地市場的，那時拍場上的所有人都還很生澀。他常感歎，現在剛入行的年輕人恐怕已經不認識他了，更不知道自己吃的這碗飯和他還有千絲萬縷的關係。

自從二十世紀九零年代內地拍賣行業興起後，張宗憲就一直擔當着拍賣職業啟蒙和提攜的角色。內地的拍賣業者中許多人都跟他很熟，稱他是中國拍賣業的「教父」。他對內地的拍賣行業最重要的支持是「傳幫帶」——傳授經驗，幫助提高，帶領方向。二十多年中，他幾乎擔任過所有大

如今，隨便走進哪個拍賣會的現場，我們都能看到一幅相似的情景：座上買家們或安靜地翻着手中拍賣圖錄，或三三兩兩低聲議論，或一次次舉牌競拍，亮出一浪高過一浪的價格；台上拍賣師手勢舒展，發聲響亮，如把控全場的指揮家，密切關注和調控着台下的一舉一動；台側電子屏幕上一邊是滾動的成交價，另一邊是正在競拍的拍品高清圖片；委託席上工作人員手握電話，接受不能到現場或者不願意露面的買家的委託；觀眾席則人頭攢動，競拍激烈時都捏一把汗，高價落槌處則爆發一片掌聲……一切都是秩序井然，彷彿拍賣本該如此，所有參與者已了然於心。

這是發展了二十多年的藝術品拍賣，早已褪去青澀走向成熟。

拍賣公司的顧問，尤其樂於提攜年輕人，手把手指導他們拍品的徵集、鑒定、入庫、編輯圖錄，甚至接洽大客戶、預展佈展、拍賣現場把控這些細緻煩瑣的工作。有的拍賣行甚至連一整套系統，從經營理念到實際操作都是張宗憲教的。

二十年來，拍賣行裏和他打過交道的年輕人，名單一拉出來，個個都是業務骨幹，中流砥柱。

北京翰海首拍前的籌備，張宗憲參與程度很深。一九七九年，趙榆去香港考察文物市場，就認識了張宗憲。一九九三年的夏天，秦公和趙榆去上海把張宗憲請到北京，到翰海所在的文物公司給大家做拍賣培訓。「那時候我們對拍賣真是一無所知，」當時曾在文物公司任部門經理的王剛成了翰海第一個自主培養的拍賣師，接受張宗憲手把手的指導：「他告訴我什麼叫底價，什麼叫起拍價、落槌價、成交價，我真的給繞暈了，

◎ 張宗憲、陳德曦在嘉德拍賣現場

這麼多怎麼能記得住?」張宗憲跟他耐心解釋:「估價跟你沒有關係;成交價是落槌價加上佣金,那是會計要跟人收的,跟你也沒關係;你就負責好起拍價、底價、落槌價,最重要的是底價,不到底價你別落槌,落了槌就賠了。」

一九九四年夏天,翰海首次拍賣前夕,秦公帶着全體員工在保利劇院進行了一場實地拍賣模擬。練習得不錯,但第二天正式拍賣還是出了意想不到的紕漏:那天藏家陳德曦想買的一件東西,底價六十萬,起拍價五十萬,陳德曦出了一口五十萬後,下面沒人再跟了。王剛沒經驗,一看還不到底價,就當流標處理了。陳德曦一下場就跟他急了,「這東西我要啊,你幹嗎就流標了?」

事後王剛才懂,張宗憲和陳德曦這類替藏家買東西的人,在西方被稱為「Art Dealer」(藝術品經紀人),他們買到東西能拿到委託人的佣金,買不到的話連酒店差旅費都要自己掏。但委託人方面當然希望 Dealer 能以最低價格買到,所以 Dealer 在場上不能自己加價成交壞了規矩。這時候就需要拍賣師看 Dealer 眼色,配合着往上一口一口地喊,直到達到底價就可以順利落槌成交了。

所以實際操作中,拍賣師不僅僅是個唸價格的,還得想辦法讓東西不流標,不然不但賣家賣不出貨,Dealer 和拍賣行都拿不到佣金。

張宗憲還告訴王剛,好的拍賣師不能急功近利。在拍場上一瞬間做出的決定,牽扯到三方利益——賣方希望價格越高越好,買方想越便宜越好,拍賣公司則是甭管什麼東西什麼價格,成交了最好。這時候拍賣師落槌的時機就至關重要:落早了賣便宜了有可能損害了賣家委託方的利益;

遲遲不落會損害了前面舉牌人的利益。「本來我六十萬就買着了，你磨磨蹭蹭又加了一口六十二萬，我要再買就得六十五萬」，到底該怎麼處理這一類的問題？張宗憲告訴王剛，原則是一定要公正，「技巧再高，你選擇的方向錯了，結果就是南轅北轍。」這句話王剛一直記得，「我幹這一行，能夠持續堅持到現在，就是因為張先生那個時候告訴我，要那麼做。」

有意思的是，王剛卻首先把原則用在了張宗憲的身上。翰海首拍，張宗憲在台下舉牌，王剛一邊糾結張先生對自己有授業之恩，想早點落槌感謝他，但另一邊又想着張先生告訴他的公正原則，不能違背。結果最後也沒給張先生「放水」。

後來每逢翰海拍賣，張宗憲都去，除了教技術，張宗憲還幫他們非常細緻地總結經驗。很多行業的細節和規則，大到如何在日期選擇上避開其他大拍賣行的時間，拍品的遴選，參考價設定規矩，小到拍賣圖錄的編排，拍賣師報價的節奏，都事無巨細地提出意見。

張宗憲對嘉德也頗為關照。在嘉德長城飯店的辦公室那張簡陋的小圓桌旁，張宗憲給員工們上了不少次拍賣的實際操作課。「我們逮到張宗憲什麼都問，問題現在看來很幼稚，簡直小兒科，但是因為沒做過拍賣，什麼都好奇，什麼都擔憂。」陳東升回憶道，「預展的展櫃玻璃應該多厚？圖錄做多大尺寸合適？舉牌整個流程怎麼走？拍賣成交了怎麼找客戶簽單？什麼都不懂，都是張宗憲一點點教的。」

張宗憲教的都不是紙上功夫，全是他實打實的經驗⋯⋯價格怎麼定？他會告訴你這個東西香港

賣多少錢，台灣賣多少錢，內地定多少才能既吸引人來買又不虧本；選什麼拍品？他告訴你百人買百貨，不可能方方面面都照顧到，但得滿足各個層次的需求，不同的價位、不同的品位都得有；圖錄怎麼吸引人？他建議圖錄製作不能做得太漂亮，重要的是要專業地傳遞信息，不要做得花裏胡哨、華而不實；流標怎麼辦？他會說，藝術品不是蘿蔔白菜，這次北京賣不出去沒關係，下次拿到上海、香港賣，關鍵是找到對的人；賣家價錢要得高怎麼辦？他告訴嘉德先生收下，表示對他東西的認可和尊重，等到拍賣前再慢慢跟賣家商量降價，保證成交。

對客戶服務的核心不是一味殷勤，而是專業。這一點，張宗憲身體力行。「張先生的手機是永遠開機的，拍賣行不管什麼時候打電

◎　1993 年，張宗憲在趙榆（前排左一）的陪同下，為嘉德員工進行早期培訓

話，他都會接。」王雁南説，「有時急了顧不上時差，趕上他那邊半夜時間打了電話，張先生也從來沒怪罪時機不對，因為在他的觀念裏面，讓客戶隨時能找到他是一件天經地義的事情。」

還有一條行業根本性的原則和底線，張宗憲在不止一家的拍賣人員培訓中都講：「拍品必須是真的，還是哪位著名收藏家提供的，在他那裏都不管用，只看東西，不看來歷。

張宗憲也會傳授自己珍貴的經營理念，他總説：賣出一半就是成功。意思是成本回來了就是成功了。他還説生意難做，但「轉起來就是生意」。接受過張宗憲耳提面命的甘學軍説，這些話當時跟小時候背書一樣記住了，很多年後在實踐中不斷捶打磨煉，才慢慢體會到其中的滋味，「現在看『羅伯特‧張』有那麼多收藏，是一本萬利，實際上他當時買下這些東西時沒有這麼高的期望。

八點八萬買的也許八千賣出去了，他也願意虧，生意人不可能全部都盈利。今天他的一本萬利，絕不是暴富投機心理所致，他是一個職業生意人，有不怕賠的打算和打持久戰的心理素質。」

二○○一年甘學軍另起爐灶主持華辰拍賣有限公司成立時，張宗憲去捧場，一樣投入熱情去支持。「張先生覺得我是一個老實人，到現在他還一直批評我不會做生意，不夠狠，不夠堅決，但還是很願意幫我。」甘學軍説張宗憲經常鼓勵他：「別着急。最重要不要想着暴發，而是怎麼活下去。」有時張宗憲甚至會主動打電話問甘學軍有什麼需要幫忙的。

這位啟蒙了整個行業、提攜了很多拍賣行的前輩，不僅沒拿過一塊錢的顧問費，而且也從沒

有要求這些拍賣公司給他一些優惠，買貨便宜一些，或者佣金少收一些。

二、給市場以信心的人

古董行都知道，定真假是一難，定價錢是另一難。張宗憲對內地藝術市場的啟蒙教育中就包含「定價」環節。

北京翰海拍賣有限公司董事長溫桂華女士說：「張宗憲敢買，一是身後有財力雄厚的收藏家資源，二是熟悉國際藝術市場價格體系，這正是當時國內藏家所不具備的。所以，他給內地帶進來一種新的價格認知——什麼是好的作品，應該是什麼樣的價格。張先生讓我們對市場價格有了認識，他對我們幫助很大。」當時不懂行情的內地買家和投資家，就看着「羅伯特‧張」舉牌，跟着買。他對精品大作每一次執着地舉牌，持續地加價，都使他無意中成了作品的定價者，市場的坐標。

北京翰海首拍很多重要的物品的定價，秦公都是跟張宗憲溝通商量出來的。一九九四年中國嘉德首拍，張宗憲跟另一個買家競拍張大千的《石樑飛瀑》和齊白石的《松鷹》。《石樑飛瀑》今天看來是文物級別的作品，但當時在定價上顯不出太大優勢，而齊白石一流的畫作應該賣多少錢也

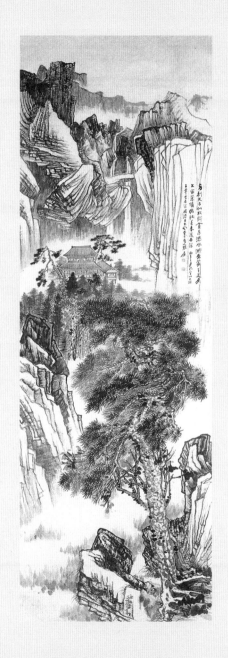

◎ 張大千 石樑飛瀑 紙本設色 立軸 268×91 厘米 中國嘉德 1994 年春季拍賣會

誰都沒底，一番斯殺，《石樑飛瀑》成交價二百零九萬元，《松鷹》一百七十六萬元，雖然張宗憲沒爭到，但是他頂的每一口都意義很大。

如今擔任嘉德董事總裁的胡妍妍還講過一個故事：有一次嘉德拍賣，一位客戶想買一件乾隆時期的青花盤口樽，舉到五十三萬拍賣師落了槌，但同時後面還有人舉牌，拍賣師沒看見。怎麼辦？只好重拍，最後落槌六十萬，這位客戶不樂意，拍賣行做工作也不聽。僵持中，張宗憲在旁邊講話了，雖說拍賣師有權力定奪現場情況，但平白多出七萬，這位客戶不樂意，拍賣行做工作也不聽。僵持中，張宗憲在旁邊講話了：

「這件東西在香港一百五十萬分分鐘賣出去，你要不要？」一聽這話，這位買家心裏就踏實了。

「『羅伯特‧張』說的，那肯定沒問題。」高高興興簽單去了。

張宗憲一出現在拍場上，拍賣行的人就很高興，因為他看上什麼就不會放手，而且他看上的東西往往能賣到最高價。「那個時候我們真是井底之蛙，以為真的太貴了，張先生卻能看出這不算什麼。」王雁南說，「時間證明了他是有遠見的，那個時候不買就真的錯過了。」張宗憲高價買下來的東西，若干年後拿出來個個都翻番。在他身上，內地拍賣行看到了這個行業的要訣——錢不是關鍵，貨是關鍵。那時各大拍賣行找到好東西都跟張宗憲彙報，希望他幫忙找一些客人來競買。張宗憲去看預展，拍賣行的人就在旁邊察言觀色，看他對哪個有興趣，他能說一兩句好，心裏立即踏實一半，就有了底氣。

早年張宗憲買東西是只要看中，只要財力允許，就志在必得。後來市場發展了，東西貴了，

◎ 張宗憲與北京華辰拍賣有限公司董事長甘學軍

他就淡然多了，有喜歡的舉一下，買不到也就算了。如今除非他特別想要某件東西，周圍人才能偶爾領略到他的彪悍風格。

可以確定的是，對市場的熟悉讓張宗憲比很多人站得更高、看得更遠，所以他對藝術品的價值，比絕大多數人更有慧眼。他一舉牌就會產生無形的影響，他的身影飄到哪兒，哪兒就有人跟進。這兩年跟拍賣行的老相識們，張宗憲說得最多的一句話就是：「我要讓大家知道我還在。」這位業界楷模九旬之年不服老，日程安排得滿滿當當，倫敦、紐約、巴黎的拍賣會他都依然會去，他的 1 號牌很多拍賣公司也給他留着。

藝術品市場歸根到底是一種「信念經濟」，只有篤信其價值的時候，它才能有價值，如果觀念中懷疑它是一堆破爛，沒人掏錢去買，就一文不值。甘學軍對張宗憲的評價極高：「他對內地拍賣業的貢獻和作用幾乎無人可及。」藝術品拍賣收藏行業是一個很小的羣體，不管是過去、現在還是未來，參與藝術市場的人永遠是少數；而與此相應，市場的信息傳播很快，一個事件、一個價格，對關注市場的人的心理衝擊會很大。市場的漲和跌更多是取決於信心而不是資金，而拍賣在某種程度上，是激發各方信心的過程。在這個意義上，張宗憲的出現給了中國內地藝術市場最初的雪中送炭式的信心支撐。

張宗憲願意在拍賣場上舉着牌不放，意味着他心裏篤定藝術品有這個文化價值，肯定值這個錢，基於此才有他所謂的預見性：「過去這一百年，中國文化藝術的優質資源在社會動盪的背景

下，一直沒有得到正確的認識。正是張宗憲這樣的藏家的堅持，用購買、收藏、研究把文物藝術品的價值呈現出來了，使得一個價值錯配的市場變成了正配和優配的市場。」

甘學軍說：「有時候我們會抱怨徵集更難了，東西更不好賣了，張先生就拿自己舉例子，『你看我做了快一輩子，什麼時代沒見過，什麼情況沒遇到？』他讓我相信這個事業會越做越大。」

◎ 中國嘉德香港 2017 秋季五週年慶典現場
左起：陳奕倫、陳東升、張宗憲、王雁南、胡妍妍

◎ 張宗憲與原中貿聖佳總經理易蘇昊

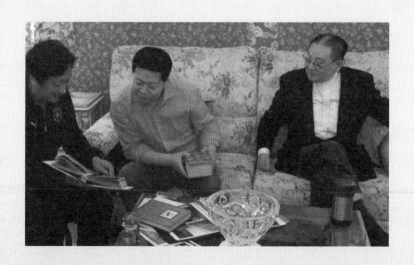

◎ 原北京榮寶拍賣有限公司總經理劉尚勇（左）、香港鳳凰衛視《投資與收藏》製片人謝冰（中）與張宗憲，在蘇州張園

松雪千秋

丙戌冬十月

平生收藏所得

一、雲海閣藏瓷

在七十多年古董生涯中，張宗憲經手過的東西不勝枚舉。估算起來幾萬件是有的，莫説不少大藏家手裏的東西都是經他手買下的，僅他自己的收藏也很難一一算得過來。

張宗憲收藏的標準是「三字經」：真、好、整，廣東話叫「全美」。全美這個境界很高，同樣的價錢能買一百件普品，張宗憲寧願買五件全美的。「張先生買東西，是揣尖兒。」行內人這樣評價他。

全美很難，揣「尖兒」更難。

暫得樓的胡惠春收藏有一套康熙五彩十二花神杯，一九八五年在紐約蘇富比上拍。花神杯源自傳統花朝節的傳説，十二個月份各有其月令花卉：一月迎春花、二月杏花、三月桃花、四月牡丹、五月石榴、六月荷花、七月蘭花、八月桂花、九月菊花、十月月季、十一月梅花、十二月水仙。據説康熙皇帝十分喜愛十二花神杯，幾次南巡都帶在身邊。花神杯是瓷器中的傳奇，難就難在十二隻成套配齊，缺了一兩隻，等一輩子也未必能碰到剩下的。但胡惠春這一套是完整的十二隻，據説是百年未現的。

預展時張宗憲仔細看了原物，十二個花神杯款識大小不一，不是原先的整套，是後來配上的，但饒是如此，收齊這一套也很不容易。他早早就跟紐約蘇富比的人提醒：這套東西我要買，別

隨便給人看，要小心一點，可不能打破了。

結果第二天就傳來壞消息，花神杯被打破了一隻。張宗憲當然就放棄了，在他的原則中十一個的花神杯當然不是全美。後來這一套花神杯被日本出光美術館買走，而出光美術館原先有一隻花神杯，式樣正好是打破了的那隻。

所以說，全美不易得，靠眼力、財力、人力，甚至要靠一點老天爺給的運氣。

因為滿世界做買賣，張宗憲一年中很多時間在飛機上，腳下總是雲海翻湧，所以他的堂號叫「雲海閣」，稱自己是「雲海閣主」。一九九三年六月二日至十五日，倫敦佳士得為他的瓷器藏品辦了一場「張宗憲中國陶瓷收藏精品展」，印的畫冊就叫《雲海閣藏中國陶瓷精品》。

「張宗憲中國陶瓷收藏精品展」由林華田策劃，這次由佳士得拍賣公司組織的展覽並非拍賣前的預展，而是一次特別的「借展」。他們希望通過張宗憲所藏的中國瓷器精品，讓全球文物愛好者一睹中國藝術之美。佳士得的工作人員來到張宗憲家裏，量尺寸，寫故事，工作了好幾個月。展覽精選了一百二十八件雲海閣藏品，包括宋定窯刻蓮花盤、宋龍泉官弦紋三足爐、宋鈞窯玫瑰紫釉鼓釘洗、明永樂青花帶暗花雙鳳纏枝蓮紋盤、明正德青花番蓮龍紋盤、明宣德青花雲龍半高足碗、明弘治黃地青花折枝花果盤、清康熙明嘉靖青花雲龍三足洗、明鬥門彩纏枝花卉紋三足洗、明永樂青花葡萄紋大盤、清雍正胭脂紅碗、清乾隆仿紅雕漆人物山水圖盒，還有後來二〇〇六五彩花鳥攀紅百蝠暗龍盤、年在佳士得創了拍賣紀錄的清乾隆御製琺瑯彩杏林春燕圖碗等，囊括了從宋代五大名窯到明清官

◎ 宋　定窯刻蓮花盤　口徑 16.5 厘米

◎ 宋　龍泉官弦紋三足爐　口徑 14.7 厘米

◎ 明永樂　青花葡萄紋大盤　口徑 37.5 厘米

◎ 明正德　鬥彩纏枝花卉紋三足洗　口徑 24.5 厘米

◎ 宋　鈞窰天藍釉紫斑雞心罐　高 8.5 厘米

◎ 清乾隆　銅胎畫琺瑯黃地牡丹紋瓶　高 7.7 厘米

◎ 清乾隆　粉青釉菊花瓣茶壺　寬 19.4 厘米

◎ 明宣德　青花雙夔龍銜纏枝蓮缸　高 18.3 厘米

◎ 清乾隆　仿紅雕漆人物山水圖盒　口徑 12.5 厘米

◎ 清雍正　青花雙龍波濤流花圖長頸瓶　高 27.5 厘米

窰的器物，可謂色釉瓷、青花瓷、彩瓷的標準器大全。時任大維德中國藝術基金會主管的蘇玫瑰（Rosemary Scott）在為展覽所寫的文章中評價：「張先生收藏，不僅是精緻，而且囊括近三百年來中國瓷器的代表作品，殊為可貴……歐美參觀者將會驚訝清代單色釉之美，亦能體會到彩繪及青花的高超技術，當然亦可一覽中國陶瓷之精巧」。展覽之前，作為著名古董商，張宗憲已經廣為藏界和拍賣行熟知；展覽之後，人們始窺得張宗憲作為收藏家的驚人實力。

此次展覽一共巡迴了四站：紐約、台灣、香港、倫敦。展覽結束後，三千本畫冊《雲海閣藏中國陶瓷精品》一售而空，並且至今在舊書市場上仍價格不菲。

張宗憲很開心，「之前自己也有名氣，不過展覽過以後，名氣一下子變得特別大，當然是好事」。他許諾林華田說：「過十年這些東西就讓你拍了。」這讓蘇富比立即有了危機感，沒過多久就幫張宗憲把他的近現代書畫收藏也做了一個展覽。張宗憲很高興，跟佳士得、蘇富比兩家都約定十年後，將這些展覽過的瓷器、書畫在兩家拍賣行相繼上拍。

隨後，「張宗憲藏瓷專場」在香港佳士得分別舉辦了一九九九、二〇〇〇、二〇〇六年三場，幾乎場場都是當季拍賣的熱點。第一場是在一九九九年十一月的香港佳士得秋拍期間，名為「張宗憲珍藏康熙、雍正、乾隆御製瓷器」專場，拍品三十件，最終全場總成交額四千八百六十六點三萬港元。就在這一場上，妹妹張永珍以一千二百一十二萬港元買下了封面作品——一隻清康熙胭脂紅地琺瑯彩蓮花紋碗，又以二百二十七點五萬港元拍下了清乾隆銅胎畫琺瑯黃地牡丹紋瓶。拍賣結

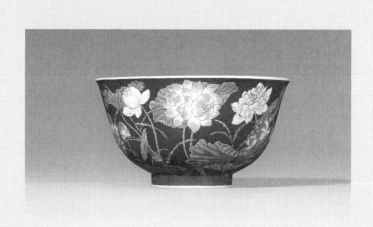

◎ 清康熙　胭脂紅地琺瑯彩蓮花紋碗
口徑一一厘米

Kangxi, Yongzheng, Qianlong

Imperial Wares from the Robert Chang Collection

張宗憲珍藏

CHRISTIE'S

Hong Kong, 2 November 1999

◎ 1999 年香港佳士得秋拍「張宗憲珍藏康熙、雍正、
乾隆御製瓷器」專場圖錄封面

束後，張宗憲在餐廳遇到妹妹，說：「我知道你有錢，但你也買得太多了，留點給別人買多好，不了解的人還以為你是幫我護盤的。」

張永珍買下的胭脂紅地琺瑯彩蓮花紋碗，是張宗憲一九八三年購於香港蘇富比十週年拍賣，當時以五十二點八萬港元成交。一九九九年釋出時漲了一千多萬，二〇一三年張永珍再次在香港蘇富比春拍賣出，被香港古董商翟健民以七千四百零四萬港元投得，刷新了清康熙瓷器拍賣紀錄。翟健民對媒體講，一九八三年這隻碗第一次進入市場時，他就有心買，但當時五十萬對他來說太貴。

一九九九年翟健民參與了競投，在八百萬後放棄，再次與它擦身而過，一直到二〇一三年才最終買到。

第二場是二〇〇〇年的香港佳士得秋拍，名為「絕妙色彩——張宗憲珍藏重要中國陶瓷器」專場，圖錄由耿寶昌作序並親撰拍品說明。這一場總成交額約四千二百六十六萬港元，其中明星拍品是八一一五號，一隻清雍正青花五蝠九桃紋橄欖瓶，是為雍正皇帝祝壽而製，壽石、靈芝襯託桃樹，五蝠翱翔其間，有「靈仙祝壽」及「五福上壽」之意。這樣的圖案在清朝的青花瓷裏極為罕見，是張宗憲一九八五年在紐約蘇富比的胡惠春專場中拍下的，當年大概六萬美元。經過一番激烈競投後被一位亞洲行家以一千一百零四點五萬港元拍得，創下當時清朝青花瓷器拍賣的最高成交紀錄。

一九九九、二〇〇〇年文物市場的環境並不理想，但張宗憲的這兩次專場拍賣，幾乎所有的拍

◎ 清雍正　青花五蝠九桃紋橄欖瓶　高 39.5 厘米

品都高價拍出，清官窰開始漲價，相比十年前漲了八到十倍之多，林華田覺得是張宗憲的專場起到了很大的推動作用，為當時陷入疲軟的拍賣市場注入了活力。

二、琺瑯彩杏林春燕圖碗

二〇〇六年十一月，香港佳士得舉行的「玉剪霓裳——張宗憲御製瓷器珍藏」專場，是張宗憲在佳士得瓷器專拍的最後一場，也是他個人瓷器收藏生涯的一個高潮。

這一年張宗憲八十歲，這一場拍賣也頗有紀念意義。拍品包括宋鈞窰玫瑰紫釉鼓釘洗、明永樂青花葡萄紋大盤、明弘治黃地青花折枝花果紋盤、清康熙青花龍紋瓶等二十件精品，清乾隆粉青釉淺雕夔龍紋如意耳葫蘆瓶、清乾隆爐鈞釉如意雲耳扁瓶、清康熙青花龍紋瓶等二十件精品，總成交額二點六六億港元。圖錄封面作品是清乾隆御製琺瑯彩杏林春燕圖碗，碗上杏花盛開，楊柳輕拂，雙燕飛翔，圖側行楷御題詩寫：「玉剪穿花過，霓裳帶月歸。」專場取名「玉剪霓裳」即從此句中來。

張宗憲藏瓷，尤嗜琺瑯彩瓷器。收藏界有句話，叫「琺瑯彩現，必見天價」。五彩、鬥彩、粉彩、琺瑯彩四種彩瓷中，琺瑯彩是最有傳奇色彩的。

琺瑯彩原本是一門西方的工藝，從器物胎體材質上分為「銅胎畫琺瑯」「玻璃胎畫琺瑯」「瓷

胎畫琺瑯」。到了雍正時期，中國人在外國彩料的基礎上研發出了國產琺瑯彩料，於康熙三十五年在瓷器上燒製琺瑯成功，於是收藏界常說的「琺瑯彩」就是指這種「瓷胎畫琺瑯」，是這一工藝表現力的巔峰狀態。

琺瑯彩為什麼貴？馬未都曾清楚地解釋過，琺瑯彩被稱為「官窯中的官窯」，因為它是唯一宮廷御用陶瓷藝術品。自其誕生後的兩百年間，其生產流程一直在清宮祕不示人。它的工藝非常講究，先在景德鎮用最好的原料燒製完美無瑕的素胎，運至北京，然後由宮廷畫師繪上琺瑯彩釉重新燒造。明清兩代的官窯都在景德鎮燒造，唯獨琺瑯彩的燒造大部分是在北京，燒造地點有三處，第一處是紫禁城內，第二處是頤和園，第三處是怡親王府。康、雍、乾三代皇帝都親力親為參與此事，而且每一代皇帝對此都有自己不同的追求，甚至調集很多宮廷畫家去畫琺瑯彩，比如雍正皇帝覺得之前的花樣太粗俗，就曾欽點畫家賀金昆[1]畫琺瑯彩。

琺瑯彩瓷器收藏的「富豪」大維德收藏了三十一件琺瑯彩瓷器和料器，包括雍正款梅花題詩碗、雍正款茶花盤、乾隆款雁戲圖壺、乾隆款琺瑯彩蘭花膽瓶、乾隆款玉蘭花盤、乾隆款牧羊人物罐、乾隆款西洋人物瓶、乾隆款開光西洋風景杯和山水人物杯等，還有一隻琺瑯彩杏林春燕圖

一　清張庚所著的《國朝畫徵錄》有記載：「賀金昆，錢唐人，武解元，善人物花草召入供事。」據傳是從雍正六年（一七二八）開始成為宮廷畫家，與一批畫院畫家參與瓷胎畫琺瑯工作，因畫得好曾多次得到雍正皇帝的賞賜。

碗，和張宗憲那只或許原本是一對，存於倫敦大維德中國藝術基金會，現今在大英博物館大維德中國藝術基金會的專設陳列中還能見到。

大維德曾提到，一九二九年他在故宮時看到當時被稱為「古月軒」的琺瑯彩收藏，「它們被單獨放在大櫃子裏一個個定製的錦面抽屜中，櫃子外貼着標籤『瓷胎畫琺瑯』……」，大維德夫人回憶錄中透露，大維德甚至還試圖在故宮裏尋找製作琺瑯彩的作坊。

張宗憲也喜歡琺瑯彩瓷器，但在琺瑯彩瓷器拍賣市場上真品少之又少，能見到的多是近代或民國時期仿品。琺瑯彩在八國聯軍進入北京以後開始流出宮外。一九一四年，故宮博物院的前身古物陳列所在當時的武英

◎ 永元行在雜誌上的廣告頁

◎ 2006 年香港佳士得「玉剪霓裳——張宗憲御製瓷器珍藏」專場拍賣圖錄封面

殿內做了一個展覽，公開展出琺瑯彩，這是有據可查的琺瑯彩第一次公開向社會展出。從展出的這天起，假的琺瑯彩就開始出現了。但早期沒有複製的手段，民間仿製贋品琺瑯彩只能憑記憶畫，所以民國時期的仿製琺瑯彩很容易區分。張宗憲說，琺瑯彩瓷結合詩書畫三種藝術，也就是說一件真正的琺瑯彩瓷必須書法好、畫意好，甚至釉料好，尤其寫在瓷器上的墨色，都是辨別真偽的關鍵。

張宗憲的這隻杏林春燕圖碗直徑為十一點三厘米，上有行楷御題詩「玉剪穿花過，霓裳帶月歸。」典故出自傳說中唐玄宗作的《霓裳羽衣曲》，碗底藍料楷體書款「乾隆年製」，碗上每種裝飾圖案皆寓意吉祥，代表繁榮昌盛、福壽康寧、春光常在。這隻碗曾是美國傳奇名媛、收藏家芭芭拉・赫頓（Barbara Hutton）的私人珍藏，一九八五年五月二十一日在香港蘇富比春拍戴福葆專場上拍，當時名為「乾隆琺瑯彩花鳥紋題詩碗」，估價七十萬至一百萬港元，張宗憲最終以一百一十萬港元競得，也是不菲的價格，拉開了清代琺瑯彩瓷高價成交的序幕。在張宗憲手中留了二十一年後，它在拍賣預展上一出現，就成了眾多買家的追逐對象。

拍賣前一分鐘，時任 CANS 藝術新聞記者的劉太乃在現場給張宗憲打了個電話，問他，拍賣快開始了，要不要聽聽現場氣氛？會不會緊張？張宗憲笑笑說，雖然參加了幾百場拍賣會，但碰到自己的東西要拍賣，還是挺在乎的。劉太乃追問，在乎什麼？張宗憲說，就像嫁女兒，雖然捨不得，但終究還是希望她嫁給一個好人家。

劉太乃的電話一直通着，給張宗憲直播現場的情況。很快「迎親的人」就來了，張宗憲在電

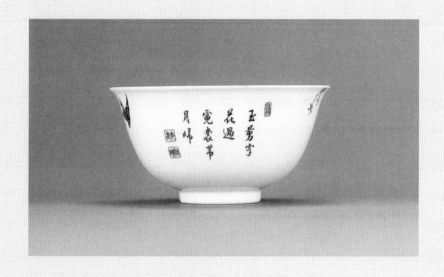

◎ 杏林春燕圖碗上的行楷御題詩:「玉剪穿花過,霓裳帶月歸」

話裏驚訝地頓了一下，道：「怎麼那麼快！」

來自紐約佳士得的首席拍賣師克里斯多夫‧伯格（Christopher Burge）主持拍賣，第一口價是四千萬港元，到五千萬港元時還有十餘個買家舉牌，很快到了六千萬港元，還有八個人在舉。馬未都也在現場，他想當時「多數人心裏都已經清楚，這個碗不是自己能夠得到的了」。拍賣師看着右前排座位上的台灣畫廊總監吳青峰舉牌的同時，右後方突然有位女士舉了手。

殺出的黑馬是張永珍，張宗憲在電話裏得知後也有些意外，因為妹妹之前說對古董興趣不如從前了。接下來吳青峰和張永珍展開了一番此起彼伏的競價，當喊價到九千八百萬港元時，委託席上佳士得瓷器工藝品部的曾智芬電話加入。直至叫價一億港元，拍賣師的眼神只在這三人間穿梭，拍賣的節奏開始減速，現場瀰漫着謹慎又緊張的氣氛。喊到一點二億港元的時候，吳青峰退出，剩下場上曾智芬的電話買家和張永珍。電話買家舉了一點三億，張永珍毫不思索跟上，一點三五億港元，此時場上安靜極了，每個人都想看結果，都屏住呼吸，電話買家不再回應，拍賣師看着張永珍說：「一點三五億港元最後一次，是女士您的了。」現場一時鴉雀無聲，大家連鼓掌都忘記了。

有人猜測，哥哥賣出的被妹妹買到手，是真買還是護盤？報紙上甚至用「歡喜冤家」形容張家兄妹的關係。張宗憲說，張永珍買他的東西都是真買，付真金實銀的佣金給拍賣行，這是他們兄妹之間的規矩——自己人不做生意。拍前張永珍沒有跟張宗憲說她想買，就在拍賣前兩天倆人一起吃飯的時候她還說：「去拍賣場坐坐看，不一定要買。」結果看到這隻碗，張永珍依然覺得很驚

CANS 藝術新聞

2006/11 No.106

www.cansart.com.tw~

CHRISTIE'S

香港佳士得
廿週年
20 YEARS HONG KONG
2006年秋拍預告
11月26～30日

11／28【玉剪霓裳－張宗憲御製瓷器珍藏】專拍
Imperial Chinese Ceramics from the Robert Chang Collection

◎《藝術新聞》2006 年 11 月第 106 期封面：「玉剪霓裳——張宗憲御製瓷
器珍藏」專場預告

艷，毫不猶豫就買下了。

拍賣結束後，張宗憲跟馬未都聊天說到這個碗，張宗憲說：「我老了，這個碗在我們家擱了二十多年，也擁有了一段非常美好的時光。我覺得它應該有一個新的歸宿。」

二○○六年，億元時代還未開啟，杏林春燕圖碗落槌價一點三五億港元，加上佣金一點五一三二億港元，除了打破當時琺瑯彩瓷器和清朝瓷器拍賣的世界紀錄之外，也創下了當時歷年亞洲藝術品拍賣成交最高價紀錄。在當時中國瓷器拍賣十大天價排行榜上，這個價格位列第二，僅次於聞名遐邇的元青花「鬼谷下山」圖罐。

古往今來的收藏家們對畢生藏品的最後歸宿各有選擇，態度也頗見個性風采。王世襄曾說：

「我對任何身外之物都抱『由我得之，由我遣之』的態度。只要從它獲得了知識和欣賞的樂趣，就很滿足了。遣送得所，問心無愧，便是圓滿的結局。想永久保存，連皇帝都辦不到，妄想者豈非是大傻瓜！」

「由我得之，由我遣之，遣送得所，問心無愧。」這种放達也可見於張宗憲對藏品的態度中。

在二○○六年香港佳士得專拍的拍賣序言中，張宗憲這樣寫道：

余少時浪跡滬蘇之間，翩翩年少，祖德庇蔭，春花秋月，關懷金尊，尚不知憂愁為何物者。然歲月不饒，時事艱辛，方剛踏入社會坎坷之途，即有意無意間涉身文物、古董一行。

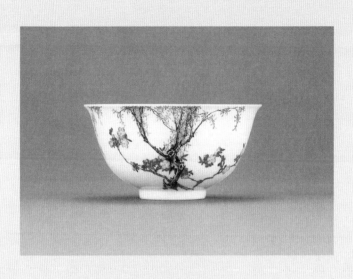

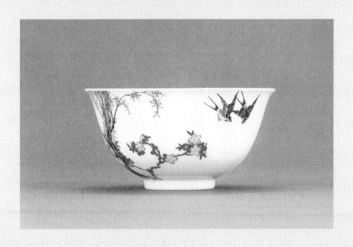

◎ 清乾隆　御製琺瑯彩杏林春燕圖碗　口徑 11.3 厘米

所謂有意者，乃為生計所使；而無意者，實繼先人之舊業也。先大人及先太父皆畢生業此者。余自總角之年即耳濡目染，遵受庭訓，無一不與瓷玉金銅、書畫翰墨交接。余雖頑劣愚鈍，亦漸有所知，有所悟耳。

六十年來，余起自香江。奔走往來，京滬、台島、紐約、倫敦之間。橫跨歐亞，雲騰萬里。搜尋鑒寶，由瓷器而書畫。所見日廣，所得也漸增，苦與樂共嚐焉。

古董文物，身外之物，然亦先祖先民文明之所業所寄，當為愛好者共賞也。天物有情有靈，吾何敢獨專。今蒙佳士得公司垂願，精選若干，公諸同好，誠善美之事耳。昔人云：願有情人終成眷屬，余亦寄深望，得中瓷寶者，冀其在流動之中幸得善遇，豈非吾人之共美共好耶？

言語間，飽含了他平生諸多況味。張宗憲常說：「人到八十什麼都看開了，眼中什麼都沒有了，我要把我養的女兒都嫁出去，讓大家欣賞。」其實，在賣出這些藏品的那一刻，張宗憲心中一定也有很多不捨，但這種情感讓位於他作為一位出色古董商的樸素而強大的哲思——文物應該是流動的，流通是商業最本質的邏輯。這也是張宗憲一貫的信念。

三、張宗憲書畫專場

佳士得的張宗憲收藏瓷器專場拍賣後，蘇富比緊接着做了他的書畫收藏專場，上拍前照例做了展覽。

古董行舊時有軟片、硬片之說：陶瓷、青銅器、玻璃器、玉石、竹木牙角器這些雜項歸為硬片，書畫、碑帖、古籍、織繡等歸為軟片，玩家藏家基本上會專供某一類為主，但專攻硬片的張宗憲轉到了軟片，花了十餘年時間鑽研書畫收藏，而且所藏軟片無論是質量還是數量，都讓人大吃一驚。二○○二年六月，匯集他十餘年時間所藏二百零八幅展品的「張宗憲中國近現代書畫收藏展」在上海舉辦，其中有齊白石作品一百零八幅，還有虛谷、趙之謙、任伯年、吳昌碩、黃賓虹、徐悲鴻、張大千、傅抱石、潘天壽、陸儼少、李可染、林風眠等十七位近現代畫壇巨匠作品一百幅。

開幕式設在錦江小禮堂，那天下大雨，但還是來了很多人，有人現場估了價，當時展出的作品已經有一點三億港元。

齊白石是張宗憲最鍾愛的一位畫家。他收藏的齊白石《冰庵刻印圖》《人物》（八開冊），以及《柳牛圖》《貝葉草蟲》《荷花鴛鴦》《牽牛花》《蠅》《篆書立軸》《篆書四言對聯》等，都很精彩，題材包括了山水、人物、花鳥、工蟲、書法，形式則立軸、橫幅、鏡心、扇面、四屏俱全。他買的時候市場上平均價格在二一─三萬元一平方尺，其中好幾幅都曾榮登當年拍賣圖錄的封面。張宗憲

◎ 徐悲鴻　繡球擇婿　紙本設色　鏡框　49×24 厘米

◎ 吳昌碩　石生而堅　紙本水墨　立軸　90×46厘米　1914年作

◎ 齊白石　冰庵刻印圖　紙本設色　立軸　101×51 厘米

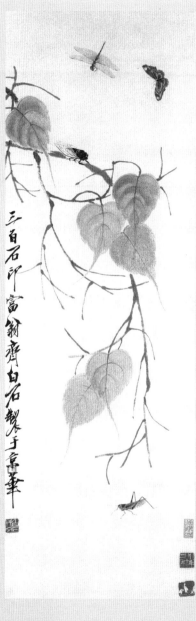

◎ 齊白石　貝葉草蟲　紙本設色　立軸　101×33 厘米

金玉滿堂

李先生懷湘呂潭自歡喜言
末言

◎ 齊白石　金玉滿堂　紙本設色　鏡框　104.5×30 厘米

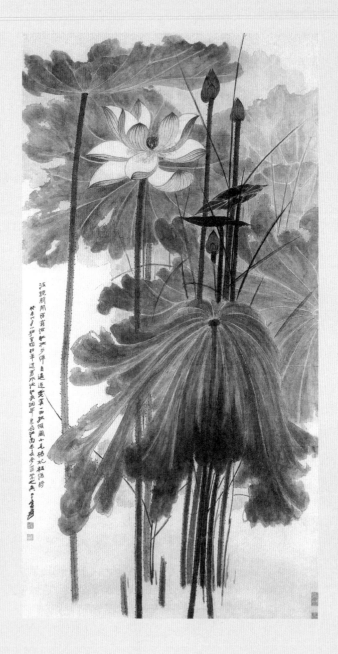

◎ 張大千　紅荷　紙本設色　立軸　141×72 厘米　1943 年作

喜歡齊白石，因為雅俗共賞，題材豐富：「買齊白石買不完啊，一場拍賣會出了一個蝦，旁邊還有花卉，然後還有螃蟹，以為沒了吧，過一會兒又是松鷹。」他看中齊白石的藝術才華和旺盛的生命力、創造力，「齊白石的畫源於生活，即使是畫一條蟲，也是經過仔細觀察的」。既會畫，又會寫，全能，張宗憲覺得沒有一個畫家能擊倒齊白石。

張大千他也喜歡。二十世紀六〇年代在香港的時候，他見過張大千。那時他認識了一個代理張大千的古董商張鼎臣，張鼎臣喜歡賭馬，每次輸到沒錢了就找張宗憲借點兒，所以兩人算相熟。每次張大千到香港暫住，都到張鼎臣那兒坐坐，聊聊天，偶爾張宗憲也跟着去。但那時候張宗憲還不熱衷於做畫的生意，所以從來沒有直接從他手裏買過畫，他的收藏都是後來通過拍賣或者其他途徑積累的。二〇〇二年的收藏展上張大千的畫作有二十五幅之多，《潑彩山水》《白描觀音》《柳溪清幽》《紅荷》《墨荷》《嬰戲圖》《嘉陵山水》《溪山雪霽圖》等，都是張大千的傑作。

張宗憲還有一批很好的林風眠的作品，展覽中的幾幅《敦煌仕女》《持蓮仕女》《五美圖》《雄雞》只是他藏品中的一小部分。收藏林風眠需要卓越的眼光和品位。張宗憲買林風眠作品那會兒，主流收藏不考慮，也很少在拍賣行上拍，所以價格很便宜——齊白石作品能賣到三十萬的時候，一張林風眠的精品卻不超過三萬。但張宗憲很喜歡林風眠，有時候拍賣行的朋友去他家，他會把林風眠的原畫一張一張給他們看，給他們講。很多人是從他那裏感受到林風眠的魅力，開始知道這位畫家的好。再後來，林風眠作品的價格就一路攀

升了。

張宗憲收藏書畫，最先考慮的是喜不喜歡，之後才是投資價值。他喜歡畫面漂亮的，有的畫家比黃賓虹，風格色調太重，他就收得不多，僅有一件黃賓虹的《蜀中憶遊》，是畫家八十五歲成熟時期的精品。

張宗憲收藏瓷器要求「全美」，要求沒有瑕疵，收藏書畫的標準則是「真、精、新」——即使是真跡，品相破敗的書畫他也不要。「新」還有一個意思，是題材新穎、出奇，這就需要經驗、眼光和商業敏感的綜合判斷了。比如他收藏了一件齊白石的鏡心《蠅》，畫幅僅二平方寸，是齊白石最小的畫作；橫幅《虎》，畫幅八平方尺，是齊白石畫過最大的虎；立軸《龍》，是齊白石為曹錕所繪的唯一的龍題材；《篆書中堂》足有十八平方尺，是齊白石的最大書法作品；鏡心《牡丹》，齊白石題款為九十八歲，是白石老人封筆之作……每一件都說得出新奇的門道來。

名片盒大小的《蠅》就值得拿出來說說。一九九七年嘉德徵集到這件尺寸小、題材特別的畫作，誰也沒想到素來喜歡大尺幅作品的張宗憲，竟對如此袖珍的一幅畫感興趣。張宗憲說，這張畫起拍價大概一兩萬塊，不算值錢，偏偏陳德曦非要跟他頂，結果最後兩人頂到十六萬多落槌，加上佣金十九點八萬，如今來講幾乎等於二百萬元了。

用張宗憲的話來講：這張畫絕了！尺寸這麼小，裏面一張圖，兩方印，還有兩段話，九十九個字，一點兒不覺得擠；題材有意思，畫的就是一隻蒼蠅，根本不入畫的東西；那九十九個字，齊

◎ 林風眠　敦煌仕女　紙本設色　鏡框　137×69 厘米

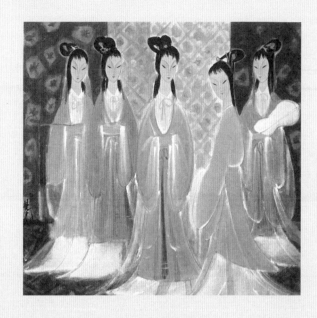

◎ 林風眠　五美圖　紙本設色
鏡框　69×67.5 厘米

◎ 林風眠　秋林　紙本設色
鏡框　68×135 厘米

白石寫得也頗有意思：

「庚申冬十月，正思還家時也。四出都門，道經保定，客室有此蠅，三日不去，將欲化矣。老萍不能無情，為存其真。陰曆十有一日晨起，老萍並記。」（下鈐「老萍」印）

「此蠅比蒼蠅少（稍）大，善偷食，人至輒飛去。余好殺蒼蠅而不害此蠅，感其不搔（騷）擾人也。十二日又記。」（鈐「木人」印）

意思是老夫我一生都煩蒼蠅，基本上見着蒼蠅舉拍就打。但是這隻蒼蠅是回老家途經保定，在客棧小住時遇見。它很好玩，很懂事，不惹人討厭，時間長了，就喜歡上這隻蒼蠅了，非但不殺，還為之畫像，可以說是他旅途中的伴侶。

張宗憲買下這張畫在行業內反響很大，不僅朋友打電話來問，好多媒體都發了報道，紐約的華人報紙《世界日報》第二天就登了出來，說：張宗憲在嘉德花十幾萬買了隻蒼蠅。這份報紙他現在還留着。

很多人好奇，張宗憲以前只買瓷器，是怎麼開始收藏書畫的？

張宗憲對書畫產生興趣是在二十世紀八〇年代末，自九〇年代中期以後開始大批地買進，那

庚申卷十月正思罷家恃此四出新
門道經保定客室有此蠅三日不去將
欲化余老萍不紙無情為存其真
陰歷十有一日晨起老萍並記

此蠅比蒼蠅少
大善偷食人至
輒飛去余好殺
蒼蠅而不害此
蠅感其不擾擾
入也十二日又記

◎ 齊白石　蠅　紙本墨筆　鏡心　6.5x9.5厘米　1920年作
中國嘉德1997年秋季拍賣會

時候價錢還不太貴。好友陳德曦說，保守估計張宗憲為收藏書畫至少花了有一點五億港元。為什麼要盯準近現代？張宗憲說古畫假畫多，特別古時「蘇州片」這種造假太不好認，而近現代相對好鑒別多了，買得對不對就靠眼光了。

張宗憲搜羅書畫最廣為人知的一次出手，是在一九九四年蘇富比在台北舉辦的「定遠齋藏中國書畫」專場上。

一九九四年四月，蘇富比在台北新光美術館拍賣張學良舊藏——定遠齋藏中國書畫。二百零七件拍品中古代書畫居多，也有極小部分近代書畫，多為同時代知名畫家如張大千、徐悲鴻和林風眠送給張學良的作品。專場在海外華人圈轟動一時，觀者如雲，買家以台灣和香港的藏家為主，美國、日本等地的中國書畫大收藏家也悉數到場。最終二百零七件拍品全部拍出，成交總價超出估價二到三倍，連拍賣圖錄也成了難得的收藏資料。

這場拍賣的大買家有兩個，一個是古畫經紀商、前蘇富比紐約地區古書畫部主任張宏（Arnold Chang），另一個就是張宗憲。當年台灣的《中國時報》《中時晚報》等多家媒體的報道上有這樣的記錄：蘇富比昨天拍賣「少帥」張學良的收藏，有一位外來客搶足了風頭，那就是來自香港的Robert Chang……這位超級大買家一得標，外籍拍賣師就高喊「Robert Chang」，這和其他以號碼牌代替買方真名的常規大異其趣。市場人士耳語，身兼收藏家與經紀人身份的Robert Chang經常出入國際拍賣會，拍賣師都認得他，因此他無需像一般人高舉號碼牌競價。拍賣一結束，媒體湧上

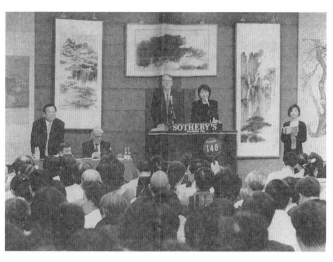

◎《中國時報》1994年4月11日報道：1994年蘇富比春拍張學良先生「定遠齋藏中國書畫」專場，張宗憲買下「少帥」數十件作品

去問張宗憲究竟買走了幾幅畫，他說：「不知道，我自己也還沒算呢！百分之八十都是我買的，要怎麼算得出來？」

定遠齋一場，張宗憲最終至少拍下三十一件作品，價值超過千萬。

定遠齋藏品的火爆始自定遠齋主人的四海揚名，很多人不惜血本叫價，就是想得到一件「少帥」的收藏。張宗憲事後說，雖然這些作品值得收藏，但有很多叫價也叫得離譜，他自己火力這麼猛也是因為曾見過張學良，家裏還收藏了他和張學良的一張合影。

張宗憲的重要書畫藏品絕大多數是來自各家拍賣行：八開本齊白石《人物》冊頁是張宗憲在一九九三年香港佳士得拍賣會上花了一百五十六萬港元買到的；一幅齊白石的《篆書立軸》是在一九九四年朵雲軒拍賣會

◎ 張大千　蟠桃獻壽　設色紙本　鏡框　42×89 厘米　1977 年作

《蟠桃獻壽》是張大千先生寫贈摯友張學良、趙一荻夫婦的祝壽之作。1994 年 4 月 10 日，張宗憲於蘇富比在臺北舉辦的張學良舊藏「定遠齋藏中國書畫」拍賣專場競得。

上以三十一點九萬元競得，另一幅《篆書四言對聯》是在二○○一年上海敬華首屆拍賣會上以六十六萬元競得；「南張北溥」合璧之作的《長生殿》曾在張大千夫人徐雯波手中珍藏了半個世紀，二○○○年香港蘇富比秋拍中，張宗憲將此畫收入囊中，二○○九年在匡時的秋拍中又以一千一百二十萬元售出。

行內人都知道，書畫鑒定是文物鑒定裏最難的。張宗憲不是研究書畫出身，但他會求助於鑒定專家。拍賣會之前，張宗憲會要十幾本圖錄，發給那些他信得過的、他認為有眼光的人，幫他選。當時國內的畫家、鑒定家、理論家、書畫商都是他朋友，他又是出了名的愛問，每件藏品入手之前，都要徵求每個朋友的意見，他把大家的意見集中起

來，然後再去做功課，最後決定買什麼。

張宗憲不貪心，那麼多珍貴的藏品，他不打算都留在手裏。曾有記者問他：張先生，你可有絕不出售的作品？他哈哈大笑道：沒有，價錢合適連我這個人都賣。

蘇富比的張宗憲珍藏中國近代書畫專場拍了三次。第一次是在二〇〇六年，這一年的專場尤其有意義：一是履行了張宗憲之前與蘇富比的十年之約，二是正逢他的八十大壽。他在一次採訪中嚴肅地對媒體表達了送拍的另一個原因：二〇〇五年內地書畫交易有所下滑。在二〇〇六這場香港蘇富比春拍上，內地許多藝術品交易同行、拍賣行、藏家都在窺測風向。他在此時推出自己的書畫珍藏，就是以正視聽，防止出現「拋空」，給買家賣家樹立一個標杆，也給那些跟風的玩家一個警告。

二〇〇七年張宗憲專場斬獲了逾五千三百七十五萬港元的成交額，二〇一〇年第三次專場，三十幅畫總估價逾億港元，最後總成交額超過一點一三億港元。曾有專家質疑張宗憲專場的估價過高，不過他自己好像從來不擔心賣不賣得出去的問題。以他如今的身份和地位，給拍賣行提供拍品就是個年紀有個兩三百萬留着就夠了，不等錢用」，所以他也不在意拍賣的結果，拍出什麼樣的價格對他來說只是數字的遊戲。

張宗憲買的時候不怕貴，賣的時候也開價高，他有自己的一套理論：「我敢以他人不願出的

◎ 齊白石《篆書四言對聯》。中國嘉德 2023 年春季拍賣會，張宗憲先生為慶祝嘉德成立三十週年，特友情提供本幅作品

高價頂下那些古董與藝術品，也敢以他人意想不到的高價出讓這些古董與藝術品。」一九九四年他在朵雲軒以十六萬元買的一張齊白石《芙蓉雙鴨圖》，二○一一年有人想出一千五百萬他不賣，前兩年又有人出三千萬，他還是不願賣。他曾在中國嘉德買過一張齊白石的《荷花鴛鴦》，尺寸特別大，當時圖章處有一點油漬，保存狀況不算太理想，但張宗憲看中了，一百一十萬買下來。後來他把這畫重新裝裱，二○一四年拿到香港展覽，有買家出數倍的價格購買，張宗憲仍對此付之一笑。誰也不知道他藏着不賣的東西有多少，這是個祕密。

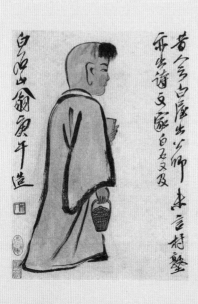

◎ 齊白石　人物　紙本設色　八開冊　33×23.5 厘米 ×8　1930 年作

◎ 齊白石 荷花鴛鴦 設色紙本 立軸 202×100 厘米 中國嘉德 1999 年秋季拍賣會

四、從掐絲琺瑯器到玉器

張宗憲的收藏包羅萬象。最專精的是瓷器，近現代書畫在江湖上也有一席之地，玉器、景泰藍、鼻煙壺，他都喜歡。他唯獨不買的是當代藝術——在世的藝術家不買，這是他的原則。

收藏之於張宗憲，早年是立身之本、謀財之道，到後來則是更為純粹的喜愛，他所有的藏品都包含一條一以貫之的審美趣味——漂亮、完整、搶眼、精緻。他在這個行業裏摸摸爬滾打了七十年，身邊留那麼幾件小東西，玩一玩，看一看，人生也多了一點趣味。「這些東西，回到家裏摸摸、擦擦，不給它吃飯，它不會說餓；不理它，它不會生氣；它還告訴你，等着等着，今天一百萬，明年可能二百萬，隔五年一千萬，我在給你賺錢。」

張宗憲的書畫收藏在蘇富比結集佈展拍賣後，他又把自己收藏的掐絲琺瑯器系列做了整理。

掐絲琺瑯一般指銅胎掐絲琺瑯，又稱「景泰藍」。張宗憲最初被掐絲琺瑯器吸引是在二○○四年十月紐約佳士得的奧德利·洛夫收藏（Audrey Love Collection）專場上，他看中了一對掐絲琺瑯香爐。這對香爐胎骨厚重堅實，掐絲整齊勻稱，鍍金璀璨光亮，色彩潤澤鮮明，據考證可能是從圓明園流散出去的，是掐絲琺瑯中的精彩之作。在蘇州的張園裝修完畢後，張宗憲把這對香爐放在了大廳兩旁，顯得富麗堂皇，氣派非凡。目前，此對香爐已捐贈給上海博物館，極大地支持和充實了上海博物館的館藏與展陳。

◎ 清乾隆　鎏金掐絲琺瑯鳳形花插　高 31.5 厘米

◎ 清乾隆　御製銅鎏金掐絲琺瑯獸面紋匜　高 29.5 厘米

◎ 清乾隆　御製銅鎏金掐絲琺瑯鴨形提樑壺（一對）　高 30.3 厘米

◎ 清中期 御製銅鎏金掐絲琺瑯纏枝
蓮紋寶月瓶 高 47.8 厘米

◎ 清乾隆 掐絲琺瑯獸面紋觚
高 25.2 厘米

掐絲琺瑯器的工藝精美繁複，色彩瑰麗如寶石，又有玉的溫潤，瓷的細緻。二〇〇四年之後，張宗憲滿世界收集了一百多件宮廷御製掐絲琺瑯器精品，又在蘇州博物館做了一個「絢麗·華貴·至尊：香港張宗憲先生珍藏御製宮廷掐絲琺瑯器特展」，反響很不錯。

張宗憲的鼻煙壺收藏也有階段性的展覽。二〇一二年他拿出了四百餘件展品在蘇州博物館舉辦了「金玉滿堂掌中寶：香港張宗憲先生藏鼻煙壺特展」。第二年，他的鼻煙壺收藏又在華辰拍賣公司的春季拍賣會上做了一個名為「掌上乾坤——張宗憲藏鼻煙壺精品」的專場。上拍了一百六十三件鼻煙壺藏品，包括翡翠、玻璃、玉石、瓷、漆、水晶、竹、木、象牙、金屬、瑪瑙等各種材質。

鼻煙壺對張宗憲有着特別的意義，他初到香港時境遇窘迫，沒錢吃飯，口袋裏只有一個鼻煙壺，把這個鼻煙壺賣了才換了幾頓飯吃。因為這段艱難歲月，張宗憲對鼻煙壺特別有感情，而且鼻煙壺本錢小，二十世紀六〇年代在香港，普通的一兩塊，好的一二十塊，最多的時候他手裏能有五千個。直到八〇年代倫敦拍場開始上拍鼻煙壺，成了專門的項目，它才有了更好的行情。現在張宗憲收藏的鼻煙壺有上百件，質量比當年懵懵懂懂時收的要好上許多，價格也百倍千倍地漲，三五十萬、幾百萬的都有，乾隆款的琺瑯彩鼻煙壺都要一兩千萬。

鼻煙壺有大有小，清代時大的鼻煙壺是放在客廳裏招待客人用的，每人挑一勺，放在鼻煙盤

◎ 清　乾隆款銅胎畫琺瑯百花圖鼻煙壺　6×4.5×2.2 厘米

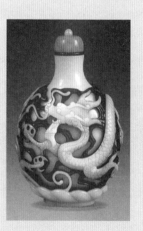

◎ 清　珊瑚雕二喬圖鼻煙壺
7.5×4.5×1.7 厘米

◎ 清　重疊套料雙龍戲珠鼻煙壺
8×5×3.5 厘米

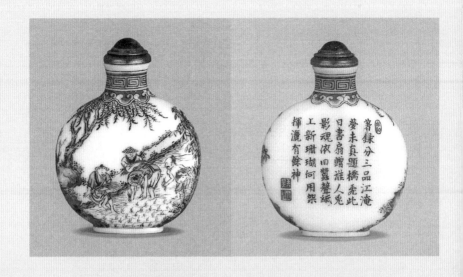

◎ 清　乾隆款玻璃胎畫琺瑯插秧圖詩文鼻煙壺　6.5×4.8×1.5 厘米

◎ 清　乾隆款紅套白玻璃雲紋圓形鼻煙壺　4×4×2.5 厘米

◎ 清　瑪瑙巧雕小雞圖鼻煙壺

◎ 清　黃玉鼻煙壺
8.5×6.5×3 厘米

◎ 清　瓷雕粉彩童子鼻煙壺
8×3.5×2 厘米

◎ 清　翡翠鴛鴦荷花鼻煙壺
7×5×1.3 厘米

◎ 清　瓷雕粉彩睡美人鼻煙壺
9×4×2.5 厘米

◎ 清　象牙雕劉海鼻煙壺
9×3.6×2 厘米

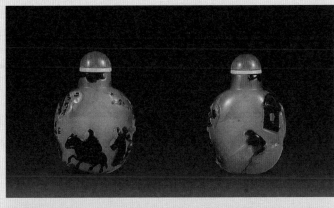

◎ 清　蘇作瑪瑙踏雪尋梅鼻煙壺
6.4×4.5×1.3 厘米

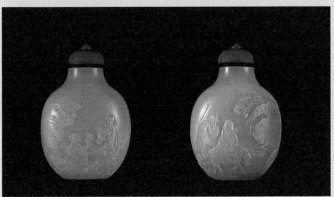

◎ 清　白玉雕山水人物鼻煙壺
9×6.5×4 厘米

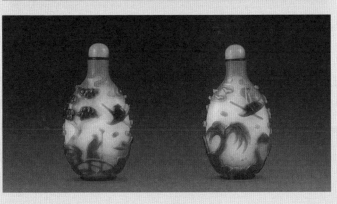

◎ 清　多色套料風景人物鼻煙壺
7.8×4×2 厘米

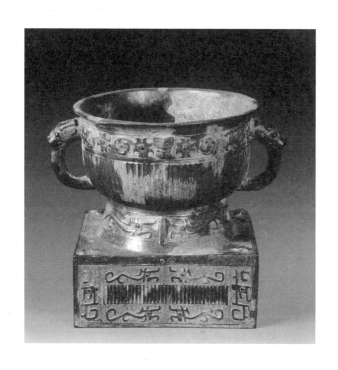

◎　西周早期　青銅夔龍紋方座簋　高 23 厘米

上吸食；小的用來送禮和自己把玩。鼻煙也都是進口的洋煙，一定要密封好，否則會發霉。張宗憲挑鼻煙壺，料要好，內畫還要講究，從北京進貨到香港的鼻煙壺，還會要求發貨人將蓋子密封好，因為有些煙壺裏還存着鼻煙。如今要是遇到特別好的、價錢公道的鼻煙壺，他也還是會收。

收藏沒有止境，到這個年紀張宗憲再買什麼都當是個樂兒。那麼多古董的門類，他收過了，展過了，出書了，算是告個段落。想來想去，只有玉還沒怎麼玩兒過。所以二○一五年左右，他在慢慢買玉器，如今也已有

◎ 張宗憲參觀佳士得「張宗憲珍藏重要中國玉雕展」

◎ 佳士得「張宗憲珍藏重要中國玉雕展」之清乾隆或嘉慶
　 翡翠碗　直徑 10.5 厘米

三百多件。張宗憲還特別提及，要在二〇一九年三月三日（他生日當天）舉辦一個玉器展覽。最終在二〇二三年，他的願望得以實現。二〇二三年五月香港佳士得的拍賣預展特設「張宗憲珍藏重要中國玉雕展」，是疫情後古董界最為重量級的玉器展覽：一系列有如太空艙般的當代設計展廳，陳

◎ 佳士得「張宗憲珍藏重要中國玉雕展」展品

◎ 佳士得「張宗憲珍藏重要中國玉雕展」展品

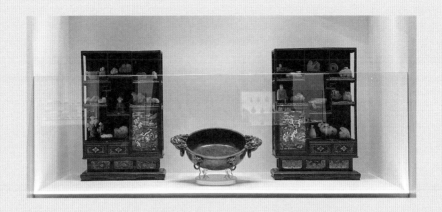

◎ 佳士得「張宗憲珍藏重要中國玉雕展」展品

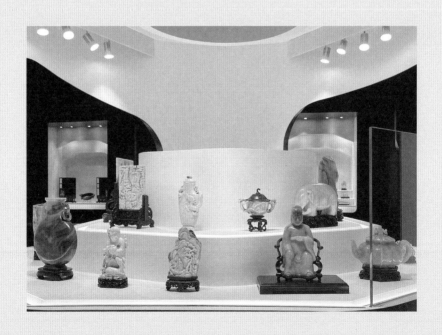

◎ 佳士得「張宗憲珍藏重要中國玉雕展」展品

列着張宗憲收藏的近三百件精美明清玉雕精品，彰顯出中國明清玉器穿越時空亘古彌新之美，規模之大、質量之高，令人驚艷。

張宗憲不喜歡古玉，古玉贗品多，有一次某個國家級博物館做了一個私人藏古玉的展覽，張宗憲去看了說沒一個真的。他喜歡的是近一兩百年的玉，特別是乾隆時期的玉。乾隆皇帝在一七五九年平定大小和卓之亂之後，把產玉的南疆一帶納入版圖，宮廷中玉料充足，所以那時候的玉器存世量大，精品也多。張宗憲隨身帶着一塊乾隆時期兔子下凡的白玉牌，他調侃說：「乾隆皇帝屬兔，我也屬兔。他是十全老人，我是十全青年；不過，他有文治武功，我只有藝術收藏。」

有時偶爾再翻翻以前的拍賣圖錄，張宗憲會惋惜早年為什麼不買兩件玉器，但一回頭還安慰自己：「當時不是買了瓷器嘛，你不能說樣樣都要，樣樣都擁有⋯⋯世界這麼大，東西這麼多，沒有辦法都被你擁有。」

張宗憲的收藏生涯和他作為古董商的行事方式一直相互影響——古董商不會只賣很窄的門類，張宗憲的收藏體系也不停地擴展，瓷器、書畫、琺瑯彩、鼻煙壺、玉器⋯⋯但宗旨一以貫之，就是要招尖兒買，在合適的時候買，即使不成體系也留着。他的收藏與時俱進，在別人不關注某一門類，價位還不高時，他獨具慧眼地買下其中最好的；等別人入場時，他的藏品已經形成規模了。時機一成熟，他再拿出來做專場，件件都能賣得高價，他的市場能量和身份角色又會發動和引領一個新的市場。

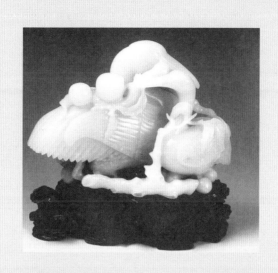

◎ 清乾隆 白玉雙鶴獻壽擺件
高 22.2 厘米

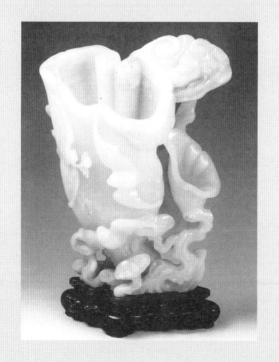

◎ 清乾隆 白玉靈芝大花插
高 25.2 厘米

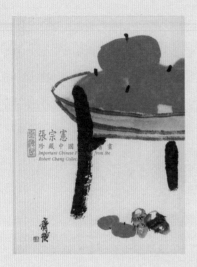

◎ 張宗憲珍藏中國近代書畫：
　 齊白石作品集

◎ 絢麗・華貴・至尊：香港
　 張宗憲先生珍藏御製宮廷
　 掐絲琺瑯器特展

◎ 會心之賞・遊閒之珍：香港張宗
　 憲先生荷香書屋收藏雅玩特展

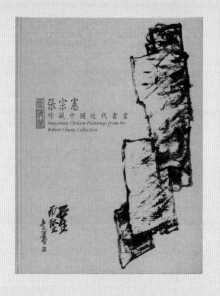

◎ 張宗憲珍藏中國近代書畫：
十七家作品集

◎ 雲海閣：張宗憲先生陶瓷收
藏精品特展

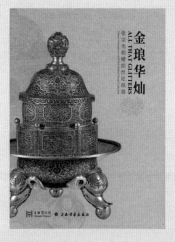

◎ 金玉滿堂　掌中寶：香港張宗憲先生藏鼻
煙壺特展

◎ 金琅華燦：張宗憲捐贈掐絲
琺瑯器

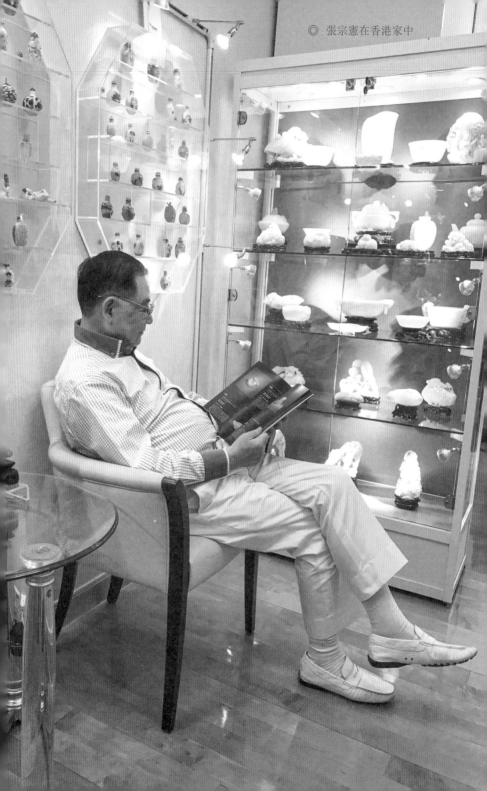

收藏之道

一、收藏經

怎麼收藏？張宗憲最常說的一句話是「看得懂、買得到、捂得住、賣得掉」。看似簡單樸素，卻是他七十多年收藏生涯的經驗之談。

如何看得懂？張宗憲自己看這麼幾點：第一是真假，第二是好壞，第三是完整。

收藏是個深井，有人做了一輩子，在真假上還是會失手。張宗憲的原則是不懂的不碰，「情願錯過，絕不買假」是他的座右銘，「假的當真的買，隔一百年還是假的。但是真東西一年不漲，五年不漲，十年總會漲」，錯過還有機會，假的卻永遠是假的。

東西是真，不好不整也不要。「真的值一百萬，破的十萬都不值。」文物都是經年累月保存下來的，能夠完整不容易。特別是瓷器，打破的概率太高了——天災人禍、戰亂流亡姑且不說，家裏小孩子打翻了，打掃的僕人碰倒了，一個裂紋一角缺口，這就不完整了。雞缸杯拍出天價後，張宗憲曾接受電視台採訪發表自己的看法。他說，有人覺得這個雞缸杯賣得貴，但我不這麼看，因為物以稀為貴！如果有許多跟它一模一樣的杯子，賣這麼貴就是胡來，但雞缸杯原本就少，保存四百年更不容易，能在市面上見到的更是寥寥無幾。賣到天價，或者成了無價之寶，正是古董的價值所在。

看懂了好壞，還要買得到。行內人有眼光的不少，有下手魄力的不多。誰都希望馬兒好，最

好還要不吃草，但是天下哪有這樣的好事？

所以張宗憲總結，天下無「漏兒」可撿，該買就買。

跟他打交道多年的拍賣行朋友說，他買東西講規矩，堂堂正正地在現場出價，背後絕對不會去打探什麼情報，想撿個漏兒。他信奉的是，好東西多少錢也值得。有的新藏家想跟他學門道，他都回答沒有，到規矩的拍賣行去買就是門道。「你告訴拍賣行，如果買到假的我要退貨的。買到真的呢，即使貴了也沒有關係。」

好貨到手後，還要捂得住、藏得住。在這一點上張宗憲體會更深。

藏家一般有兩種，一種是以商養藏，靠其他產業的錢來做收藏，有的做地產，有的做金融，有的做實業，賺了錢買古董；還有

一種是以藏養藏，像張宗憲這樣，要靠賣掉收藏品的錢來買新的。張宗憲這麼多年苦心經營，靠買賣慢慢賺出本錢，刨掉所有的開銷賺到利潤，才能夠再多買一件。要藏得久，既要有足夠的錢買入，又得沒有變現的財務壓力。很多大藏家也是在有錢的時候買進來，等到年紀大了，生意不好了，事業失敗了，才不得不賣出去。

「捂得住」這句話其實比一般人想象的要難得多。張宗憲曾收藏了一件南宋官窯菱花口小瓶，後來他在香港遭遇厄運，首飾店被打劫，損失慘重，就不得已賣掉這件南宋官窯，只三十萬港元就讓給了台灣鴻禧張氏家族；他還有一件哥窯葵花菱口洗，也因故讓給了日本的繭山龍泉堂[1]，如今在他們出版的圖冊裏還能看到這件藏品。

「捂得住」還有另一層意思，就是行情不好的時候要等得起。好東西不是今年買了明年就賣，買了想立即漲價是不行的。張宗憲始終堅信，只有藏上若干年，等到大家幾乎都忘了的時候再拿出來價錢才會更高，如果買賣間隔太短，這個市場也就差不多到頭了。

「捂得住」，還得「賣得掉」。在賣古董這件事情上，張宗憲的選擇很簡單，就是委託拍賣行。直接、方便、不用求人，比開古董店容易多了。「賣東西這也不是多大的學問，都得靠經驗。你見過

一　繭山龍泉堂是日本知名的古董店，創始人繭山松太郎（一八八二—一九三五），一九〇五年曾到北京開古董店，憑著一件宋代青瓷高式爐，奠定了其作為經營中國龍泉青瓷的日本古董大商家的地位，一度與山中商會齊名。二〇一二年以二點七八六億港元刷新宋瓷拍賣紀錄的北宋汝窯葵花洗就是來自龍泉堂。

的我都見過，你沒見過甚至沒聽説過的我也都知道。」他七十多年的經驗是花錢都買不到的無價之寶。

張宗憲從事收藏超過半個世紀，可以説見證了中國藝術品的一路漲勢，也感受到藝術市場的今昔巨變。他總説做生意講利潤，還是古董最高：一九八〇年北京的一套房子五萬元，現在五百萬，翻了一百倍；而那時候一張齊白石的畫賣一百元，現在能賣到一千萬，有什麼生意能比得上這種一本十萬利？二〇一一年他在北京匡時送拍一張齊白石一九四五年作的《牽牛竹雞》，成交價二千八百七十五萬元，而他買入時只花了十七萬港元；還有齊白石畫給嘯天將軍楊虎的《虎》，五十萬港元買入，二〇一〇年在香港蘇富比以三千二百零二萬港元成交⋯⋯

張宗憲説起來很得意，不過他並不鼓勵人人都去做收藏。收藏對專業和財富的高要求，注定它是個小圈子的事。現在有不少電視台做關於文物鑒定的節目，張宗憲看了哈哈一笑，説當不得真，只能作為娛樂，讓千千萬萬人都做着撿漏兒的美夢罷了。

張宗憲的每一步，是機遇，也是選擇，客觀主觀都有很多旁人所不能及之處。比如他古董商家庭的出身，他開始經營古董的天時，他二十世紀六〇年代末踏出國門輾轉歐美獲得的視野和格局，他身處香港這樣一個藝術流通大都會的地利，以及他早早攜資進入內地獲得的資源⋯⋯從今天的視角回溯，每一步都對，但在當時，每一步都是冒險。他對中國清三代官窯瓷器的推動，對中國近現代書畫的追捧，在別人未下手之前就瞄準尚未被關注的領域深耕細作，每一次都是超前。

他對趨勢的精準判斷，有卓越而獨到的敏感。業內有人感慨，論財力，張宗憲不算最有錢的；論專業，張宗憲基本是靠自學的；但論他達到的成就，實在是收藏界的傳奇。

二〇一五年一月二十二日，在蘇州到北京的高鐵上，張宗憲信手寫了這樣一段話：「凡事要多看看、多問問、多聽聽，對做人及收藏均有好處，收藏一件件精品不光靠有錢，還要有智慧、有頭腦，耐心等待，有思考、有膽識，不能衝動。最後才拿出勇氣去爭取，沒有這幾點，將永遠失去最佳機會。我一輩子做事或做生意量力而為，從不冒險，不打沒有把握的仗，雖沒有大的出息，可也立於不敗之地，這當然是我一貫的風格和宗旨。」他還說，自己不是學術專家，不過是多少年來積累了些經驗，賺了些小錢度過平淡的生活，也就是為博一樂。這當然是自謙之辭，但從中我們也能看到他看似勇猛的表像之下，務實謹慎的操作原則。

他用自己的經歷鼓勵別人：「好長一段時間裏，我都不具備舉牌的資格，但這沒有難倒我。我去認識那些對我有幫助的人，幫他們做點事情，直到自己長滿了羽毛。」收藏的特殊性在於學問很深，不是三兩年就可以磨煉出來的，張宗憲的建議是要虛心請教，多聽聽別人的意見，經過多年的專業累積，眼光自然就出來了。同時也要多看多買，在做的過程中學習，收藏沒有十年八年的經歷是做不成的。

做了多年古董生意，過眼千千萬萬，不少驚心動魄。張宗憲說做收藏的都有佛法裏說的「貪」，有時候他看到現在的行情，回頭想想以前自己賣出去的東西，心裏也是感慨萬千，「留幾

件多好」，但再想想，留又能怎樣？「我能活多少年，還能享受多少年？所以對自己說，不要回頭了，還是向前看。向前看風平浪靜，退一步海闊天空。」

所有藏品都是身外之物，所有收藏都是「暫得」而已。銀行家、瓷器大藏家胡惠春把自己的堂名起作「暫得樓」，是用了王羲之《蘭亭集序》裏的典故：「當其欣於所遇，暫得於己，快然自足，不知老之將至。」乾隆皇帝也有個暫得樓，普天之下，莫非王土，可誰也想不到，縱使是皇帝的珍藏，有一天也會流落四方。

張宗憲以前藏的瓷器賣了不少，留了一點。畫也是如此，題材普通的賣了，好的自己留在手裏，可終歸還是要賣出去的。「差別不過是這個人收了二十年才賣，那個人藏了三十年才賣。否則市面上的貨哪裏來的？」世界就是流通的，張宗憲的態度一直如此——放着不賣，想買的人永遠買不到，再好的寶貝永遠藏在家裏也是沉寂的，「我的寶貝也曾經是別人收藏的，後來賣了才能被我買到的嘛，是不是？」

二、修煉法

無論是經營古董店，還是做藝術經紀人，抑或自己把玩收藏，張宗憲鮮有失手或看錯的時候，他精準的眼力始終為人稱道。這其中究竟有什麼祕訣？他收藏的眼力是怎麼修煉出來的？

張宗憲有時候會半開玩笑地說，我就是天資聰明。

從前古董行裏學徒學東西，也就是跟著店老闆跟著師傅。老闆買幾件東西回來，學徒跟著洗洗擦擦，老闆肯講就說說，這是什麼，多少錢買的，能賣多少錢。張宗憲沒學過徒，沒拜過師，也沒看過書，他的知識都是在自家店裏看來的：小時候一家人住三樓，一樓、二樓擺的都是古董，店裏收貨回來，父親要配個底座，做個盒子；有客人來了，買什麼東西給多少兩金子，張宗憲就在旁邊聽著看著，一來二去就學會了，也就是所謂的耳濡目染。

等張宗憲到香港開始從事古董行業以後，每次內地裝貨過來，父親的家信也就跟著來了，裏面詳詳細細都是父親的囑咐，恨不得把畢生經驗都寫在紙上教給張宗憲。除了父親的教導，那幾年經手的古董數量多，也是他最好的學習之道。張宗憲說，學這一行第一得看入不入心，想學的人各種信息只要能吸收就都去吸收，消化成自己的本事。第二是要有悟性，有悟性的人對古董有一種特殊的感覺，這是感性經驗加理性分析綜合而來的一種能力。

多看，是錘煉眼力，這是古董行的必殺技。文物鑒定上叫「眼學」，重點在一個「眼」上，中

國的古董鑒定到今天為止基本上靠肉眼，多看是成為一個鑒定家最重要的條件。

張宗憲說以前的造假技術有限，從馬路對面看，一看就知道是真是假。現在不同了，有電腦、有機器，技術越來越高超。但也並非沒有規律，只要真跡看得多看得熟，再好的贗品也能看出破綻。張宗憲打過一個比方：他曾經請畫家朋友給他父母畫像，這畫家畫美女特別好，但畫起他父親，一眼就看得出不像——親人的臉實在太熟悉了。看瓷器看字畫也是同一個道理，就是熟，看真品要像對「父母」一樣熟悉。

◎ 張宗憲與上海博物館研究員許勇翔

多聽，是廣泛收集信息；多問，是轉益多師。和張宗憲相熟的朋友都知道他有一個習慣，就是愛請人吃飯，三百六十五天很少在家吃飯，而且基本上都是請朋友吃。吃飯就要聊天，聊着聊着事情就給聊明白了。有一次張宗憲和仇焱之吃飯聊天，仇焱之說一般都以為陸子岡是清朝人，但實際上他是明朝人，雖然子岡牌名聞天下，但陸子岡也不只做玉牌，別的東西也有。仇焱之幾句點撥，讓張宗憲當時頓覺「一語驚醒夢中人」。

他還好問，每件感興趣的東西他都問，對學生輩的年輕人他也是如此。偏信則暗，兼聽則明，拍賣行跟他相熟的人記得，偶爾張先生把問題拋出來了，大家一起分析可能還回答不了，還要回去查資料才敢答。這是他蒐集信息與眾不同的方式。對信息敏感，這對生意人來說，卻是一種必需的稟賦了。

張宗憲的最後一條法寶是多買，就是多實踐，不怕交學費。判斷古董的好壞要靠融會貫通各種經驗，作出自己的判斷。花錢下手買、捨得實踐是最殘酷的鍛煉，用自己的真金白銀買假了，不僅損失荷包，而且一片心血付諸東流。這樣逼得人買前必須去找資料，找懂行的人，恨不得打探的觸角四通八達。張宗憲的觀點是不要怕上當，買的過程是一個學習的過程，上過當之後就記得特別深刻。

這些都是張宗憲浸淫古董這一行七十多年得來的巨眼修煉之法。

三、勤力功

張宗憲肯用功，看博物館尤其深入。這份對於古董藝術品的熱愛，始終未因年紀增長稍有怠惰；相反，對於「行千萬里路，看博物館藏品」的藝術之旅，始終熱情不減，也是他藝術人生中的最大娛樂。二〇一五年十一月，《CANS 藝術新聞》策劃了《跟着張宗憲 Robert Chang 看古董全球走遍》專欄。刊登他每月行遊世界看古董的現場經歷，並細載每次旅行對一件件古董藝術品的獨到看法。在眾多的博物館中，他最愛去的地方是英國的大維德中國藝術基金會。前文提到過大維德這位中國瓷器的頂級藏家，他的藝術基金會博物館囊括了其一生的收藏菁華。張宗憲說這裏對他影響巨大，可以說是他此生最重要的知識源泉。

二十世紀三〇年代，少年張宗憲在上海父親的店中與大維德有過一面之緣，後來他和這位中國瓷器收藏大家的交流就是對其博物館的造訪。二十世紀八〇年代到九〇年代張宗憲春、秋兩季拍賣會都會去倫敦，為了拍賣日程安排，他在倫敦買了房子。那時大維德的收藏還在倫敦大學裏面，每次到倫敦，張宗憲必訪之地就是大維德基金會的博物館。

大維德中國藝術基金會博物館的成立，是這位中國藝術品大收藏家生命中濃重的一筆。

一九四一年十二月，第二次世界大戰如火如荼，大維德夫婦取道上海去往印度，正值珍珠港事件爆發，夫婦倆被日本兵關押了九個月。正是在關押期間，大維德患上了導致他後來全身癱瘓的肌肉萎

縮性脊髓側索硬化症。擔憂未來時日無多，大維德開始考慮自己的藏品將來的命運，萌發了建立博物館來安置這些藏品的計劃。一九四二年八月在非洲獲釋後，大維德開始策劃並實施這個博物館計劃，這一計劃得到了同樣熱衷於中國陶瓷收藏的戴維斯法官的支持。

一九四六年，大維德決定在倫敦大學亞非學院（SOAS）為他的一千多件收藏珍品建立博物館。大維德向倫敦大學提出的捐贈方案包括：將自己收藏的一千四百餘件瓷器以及有關中國和遠東藝術的八千多本中外文圖書悉數捐贈給倫敦大學亞非學院；作為附屬條件，亞非學院必須將大維德收藏的陶瓷和圖書作為一個相對獨立的整體安置在一起；收藏品必須全部展出並無償向公眾開放；由於大維德已經行動不便，必須住在博物館等。一九五○年，倫敦大學克服了戰後的重重經濟和人力困難，按大維德捐贈方案的要求，在倫敦布魯姆斯伯裏（Bloomsbury）的喬頓廣場（Gordon square）五十三號為他的收藏建立了專門的博物館，取名「大維德中國藝術基金會」。博物館開幕之前還得到一批來自收藏家鄂芬史東[1]收藏的二百餘件明、清單色釉瓷器，至此大維德基金會共擁有一千六百八十三件瓷器和七件琺瑯彩料器。一九五二年博物館正式向公眾開放，之後大維德以此為家，直到一九六四年去世。

一　史昭活・鄂芬史東（Mountstuart Elphinston，1779-1859）是蘇格蘭的政治家和歷史學家，在英屬印度任職，後來成為孟買（現在的印度孟買）總督。

倫敦大學給大維德的地方並不大，開始還僱了些工作人員，後來沒什麼生意，經費緊張，館裏只剩了兩個員工，一個人照顧圖書售賣部，一個人負責監控館內事務，所有買票進來的客人都要由這個員工陪同參觀，來了第二組人就得等第一組人參觀完。不過早些時候來訪者不多，往往館裏就只有張宗憲一個人。但就是這樣一個貌不驚人的博物館，保存了中國官窯瓷器最完整的藝術發展軌跡，張宗憲的學問就是靠看博物館累積的，大維德博物館這個「導師」為他的瓷器收藏建立了一流的標準。

二〇一五年十一月一七日，張宗憲的博物館之旅又一次指向大維德瓷器收藏，他說：「如果要問我去過大維德館幾次？我想應該有百次之多吧！大維德收藏的瓷器展覽館是我來倫敦，除了拍賣場，必定到訪之地。為何我到倫敦必訪大維德收藏，因為我的學問都是靠看博物館累積的。看博物館可以幫助我辨真偽、分好壞，陳列在博物館的東西可以讓你細細品味琢磨。我在買東西的時候，常常會問自己，這件瓷器大維德或其他博物館有嗎？有的話，我要買的這件是否比它好？所以我對瓷器收藏有個第一流的標準，它是我此生最重要的導師。」

如果你想收藏好瓷器，現在大英博物館裏展出的大維德藏品無疑是最好的導師，因為它勾勒出了中國官窯瓷器最完整的歷史軌跡。

張宗憲感慨，大維德大概無論如何都想象不到，存放這些價值連城的藏品的博物館也會有經

◎ 大維德中國藝術基金會博物館，倫敦布魯姆斯伯裏 (Bloomsbury)
喬頓廣場 (Gordon square)53 號

費不足的困擾。博物館還在倫敦
大學裏面時，張宗憲還捐錢資助
館裏佈置玻璃櫥窗，櫥窗上面很
長時間都寫着「張宗憲先生資
助」的字樣。

大維德的收藏絕大多數是歷
代官窯中的精品和帶重要款識的
資料性標準器，其中包括僅次於
台北故宮的汝窯收藏，件件精彩
絕倫。宋五大名窯之魁是汝窯，
是官窯系統中傳世最少的一個品
種，有記錄的傳世汝窯瓷器全世
界僅存六十七件，台北故宮僅有
二十一件，而大維德就收藏了
十二件。明代官窯瓷器同樣是大
維德收藏中的亮點，他收藏的明

代瓷器不下五百五十件，包含了永樂、宣德時期的青花瓷，被譽為明代彩瓷之冠的明成化鬥彩等精品，被陶瓷界公認為世界上最好的五個明代陶瓷收藏機構之一（其餘四個是故宮博物院、台北故宮博物院、大英博物館、土耳其托卡普宮）。此外，大維德收藏的琺瑯彩瓷器是中國之外數量最多、質量最好的，有三十一件琺瑯彩瓷器和料器，包括雍正款梅花題詩碗、雍正款茶花盤、乾隆款雁戲圖壺等。他收藏中的乾隆款琺瑯彩杏林春燕圖碗，與張永珍二○○六年在香港佳士得以一點五一三三億港元買下的杏林春燕圖碗是一對。當然大維德收藏中最著名的，還是那件以他的名字命名、被 BBC 和大英博物館聯合評選為代表世界歷史的一百件物品之一的元青花標準器——大維德瓶。

因為經費問題，大維德中國藝術基金會於二○○七年關閉了展覽。二○○九年，在大英博物館建館二百五十週年的時候，大維德基金會董事會與大英博物館協商，將大維德收藏永久存放於大英博物館館內第九十五號展廳，向大英博物館年均六百萬的遊客開放。這個遷移對張宗憲而言更方便了，只要去倫敦，他都還會去看。

跟張宗憲相處較多的人都能感受到他的勤力。即使現在已九十歲高齡，他也會趁着拍賣季馬不停蹄地到各地看一些重要展覽。比如二○一六年六月，趁着在北京參加春拍，他參加了首都博物館的「五色炫曜——南昌漢代海昏侯國考古成果展」和「王后·母親·女將——紀念殷墟婦好墓考古發掘四十週年特展」；這一年的九月，他在東京參加中央拍賣會，離開東京前一天還趕到根津

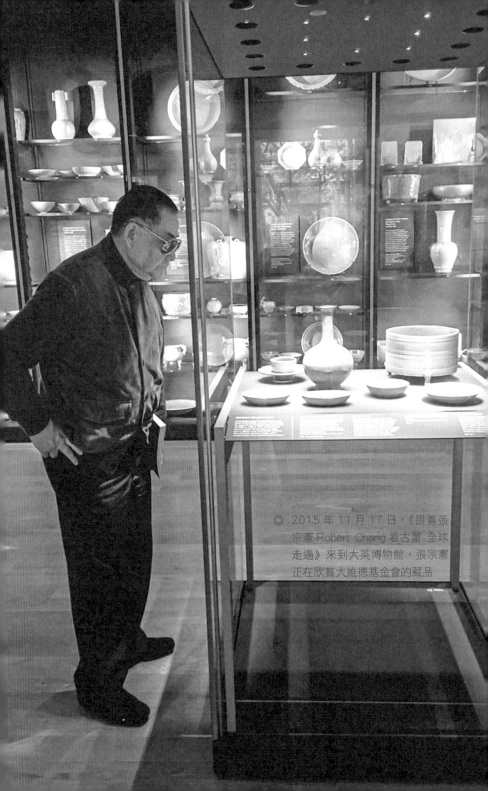

◎ 2015 年 11 月 17 日，《跟着張
宗憲 Robert Chang 看古董 全球
走遍》來到大英博物館，張宗憲
正在欣賞大維德基金會的藏品

美術館和出光美術館參觀。尤其出光美術館的展覽是開館五十週年大展，張宗憲說，如果錯過就不知要等多久了。

張宗憲特別喜歡出光美術館其中一件展品——明永樂青花花卉紋盤，這是全世界最大的一件明永樂大盤，直徑有六十七點六厘米，而且青花釉色飽滿、光澤明亮。多年職業習慣使然，張宗憲看博物館展品時也會估價，他預計如果這件重器在拍賣場出現，價格會在三億元人民幣以上。

四、生意經

時下「九〇後」年輕人最憧憬的人生狀態是：早早創業辛勤工作，中年實現財務自由，然後放飛自我，去過自己想要的生活。

張宗憲早就實現財務自由了，他手頭的寶貝送拍一件，輕輕鬆鬆賺到的錢就是普通人努力一輩子都換不來的。但時至今日，這位「九〇後」——九十歲後依然活躍的「羅伯特·張」先生，還奔波在世界各地的拍賣會上，看預展，買東西，神采奕奕，談笑風生。

張宗憲說過：「我也笨，我做事是靠努力、靠精神幹到今天。我沒有什麼後台，靠的是自力更生。」

他的談笑中散落着很多人生理念，有關於生意與收藏的，也有關於個人喜好和理想的，從中我們可以窺見他生意經的一鱗半爪。

張宗憲的好東西絕不便宜賣。起初在香港開店的時候，他的父親從大陸送貨來港，上面都會註明：這幾件是「非賣品」，意思不是說不能賣要自己留下，而是這個東西要留意多賣錢。一般人委託拍賣行的拍品如果流標，肯定會把這件東西冷藏數年才重新拿出來，或者在低於拍場價的基礎上做些折扣賣出。但張宗憲的做法不一樣，他的某件清朝官窰在香港拍賣會流標後，他會接着送到紐約、倫敦的拍賣會上，估價一處比一處高，絕不減價，到最後竟然能以最高的估價成交。張宗憲說，這叫「貨有貨緣」。

與之相對應，張宗憲的另一個理念就是：不貴就永遠買不到貨。拍賣場上永遠是大力者得之，等到全場沒人再舉，委託拍賣席上所有的電話裏都沒有應價了，誰再加一口就是誰的。好東西一定貴，這是他一直秉持的理念。

張宗憲喜歡在拍賣行交易。通常情況下，做買賣總有一番討價還價，越砍越便宜，結果是不但賣家賺不到多少錢，買家還是覺得自己買貴了；而且不管買賣多少次，買家總覺得自己是賣家的衣食父母，是上帝。張宗憲說，到了拍賣行就不同了，賣家把貨放到拍賣行，誰想要誰加價，不管多少錢賣掉，雙方都互不相識，賣家不用謝人家，拿錢回家就行。賣不掉無所謂，可能剛好買主沒來，只要東西真的好，今天賣不出去，下回還有機會。

拍賣場上「飆」價有時候像一場豪賭，很多人在那種氛圍中會忍不住頭腦發熱往上飆，下場就後悔。張宗憲是個理性的人，不僅拍場上冷靜，就算偶爾進賭場玩兒個票，他也就只押二百塊錢，輸完拉倒。他不是缺這個錢，而是有原則，任何時候都絕不賭。

動起來才是生意。老話講：「建庫防饑，養子防老。」怎麼能夠讓庫裏常有盈餘，張宗憲的辦法就是要不停地買進賣出：「做生意哪怕賺少一點，這個賺十塊留一塊，那個賺二十塊留二塊，賺的錢又拿去買貨，貨賣出去又賺錢，錢又變貨，貨又賺錢。聚沙成塔，集腋成裘，東西和錢都會慢慢多起來。生意必須流動起來。」

張宗憲愛跟晚輩們講自己早年替人買東西的不易：買件瓷器，藏家說拿過來給我們看看，就得坐飛機送去。古董這樣嬌貴的東西，不能磕不能碰，每一個環節都要保證不能閃失：「所以你看我天天要練，肌肉要練好，要拎瓷器啊！」他這樣一個大古董商，這些辛苦活兒也要親力親為。這也是他廣受客戶肯定的原因：為客戶做事情必須要恪盡職守。

不過在商言商，張宗憲對待交情和生意兩者有清楚的界限：「一是一，二是二，朋友是朋友，生意是生意。」二十世紀九〇年代，大陸剛興起拍賣的時候，藏家間的相處很微妙：平時一起吃飯聊天，拍賣預展上形影不離，但到了場上針鋒相對，倆人你舉一口，我舉一口，搶同一件東西。一般人覺得這肯定會影響交情，但張宗憲說，大家都是靠這個吃飯，我不能因為交情把我的飯碗讓給別人，但最後誰到手都是憑本事，不影響我們兩個人繼續吃飯聊天。

老話説「常在河邊走，哪能不濕鞋」，行走生意場七十多年，張宗憲也免不了被人坑。曾經有泰國來的客人買他的貨，付了點定金就把貨帶走，一去就沒了音信，後來張宗憲一打聽發現那邊是黑社會背景，那錢就鐵定要不回來了。這種特例之外，想騙他也不容易。別人不敢開口跟張宗憲借錢，因為知道他輕易不會借，他常説：「做人呢，不要搶，不要偷，最好不要借。」剛到香港的時候他那麼窘迫，香港也有父親的舊相識，但他憋着一口氣，餓肚子也不能丟父親的臉。實在沒辦法必須借貸渡過難關，也要做到守信用、不賒賬，這是他幾十年信奉的原則，「我做了幾十年，從沒有人講我窮的時候借了別人的錢沒有還，或是説我買貨不給錢、開了支票退票。沒有這種壞名聲。」

現在流行的各種時間管理方法，都會教人用筆記本規劃日常行程。張宗憲也有個小本子以規劃每天的起居日程安排，幾十年如一日：要提醒誰，要找哪家拍賣行問事情，誰的錢還沒有收到，哪件東西該提貨，哪件東西要送貨⋯⋯記在上面，好記性不如爛筆頭。跟人約好四點鐘見面，但到時間卻忘了——這樣的事絕不會發生在張宗憲身上，他答應人的事情一定要做到，跟人約的時間一定會按時。北京一家拍賣同行曾説過一件讓他印象深刻的事：三年前，張宗憲曾跟他約定四月初香港蘇富比拍賣期間在港見面吃飯。結果就在三月十五日，張宗憲意外摔傷骨折了。這位同行來到香港後，很自然地認為吃飯之約肯定取消了，沒想到就在約定見面的前一天，張宗憲打電話給他，問明天有幾個人一起吃飯。這讓人不禁感慨：在這種特殊的狀況下，張先生居然連吃飯這

種小事兒也不食言，真是不可思議。果然，張宗憲第二天就打着鋼釘拄着枴杖來見他，席間兩小時裏談笑風生，之後他還拄着枴杖去香港蘇富比觀看了預展。這位同行感歎，這是一個要強的人，有老派生意人的守信精神。

各地舉辦重要活動邀請他，真去不了的，張宗憲都會提前告知。但凡他答應了去的，就會把時間記在本上，那天肯定到場。可以不認字，但不能沒信用——這是張宗憲一直信奉的道理。

張宗憲自嘲說，自己除了古董別的生意都不成功。在其他投資上他也沒那麼有運氣，後來做過服裝生意，開過戲院，做過夜總會，結果都沒有賺錢。少年時開百貨公司，股票一買就跌，房地產一拋就漲——一九六七年張添根推出大台北華城，當時一千萬台幣可買三層獨棟，張宗憲不買，寧可花九百六十萬台幣買一隻永樂青花碟，後來那房子漲到一億台幣，蔡辰男就拿他開玩笑說，這一億的水樂青花碟劃不划算？蔡辰男還曾勸他買敦化南路一品大廈的房子，八萬元一坪（約三點三平方米）他不肯買，後來一品大廈就瘋漲得厲害。相反張宗憲在香港買的寫字樓壓了好久也不漲，無奈等他剛一脫手，香港樓價就飛漲起來。他在加拿大買的房子，被套牢不算，還跌了兩成……但在古董收藏方面，張宗憲絕對成功。也許正應了巴菲特那句話：「很多事情都有利可圖，但你必須堅持只做自己能力範圍內的事，就像我們沒法打敗泰森。」

無商不精，這一點上張宗憲總拿仇焱之當例子。仇焱之在香港時，三百六十五天裏有三百天會到張宗憲的永元行裏去看東西喝茶，但即便這樣熟悉，以仇老的精明，也從來不會讓着張宗

憲。今天他幫張宗憲多賺了一百八十塊，就馬上要張請自己吃一頓午餐吃掉一百五十塊。

在談價錢上張宗憲是行家裏手。一次他和幾個人到西安，路邊古玩攤子上賣白玉雕的小娃娃，要價一百塊，同行有人想要，張宗憲就幫忙砍價，一開口就還到五塊錢。對方當然不答應：「不行不行，你要就三十塊。」還來還去，最後十塊錢買到手。為此他很得意：「如果還開口說二十、三十塊就是傻瓜了，你看看人家十塊就賣。價格這東西，就像香港首飾店天天寫『最後一天大減價』，十塊錢的東西賣一塊錢，你買就上當了，因為本來就值二毛，他還賺你八毛。而且，說是最後一天，其實天天是最後一天。」

關於退休，張宗憲有自己的想法。很多人覺得九十歲的人了，有些事情沒有必要親自去做了吧？張宗憲說，人在江湖，身不由己，自己就是沒福享的人——買了貨要登賬，要買匯票，貨到了要清理乾淨，還有那麼多交際應酬，每天忙得不可開交。更何況真要讓他退休不做事，一定會無聊得終日不安，「以前那麼忙，那麼多人找我，怎麼現在沒人找我了？怎麼沒事可做了？那可不行。」他覺得退休不是好事情，只會加速衰老，身體要動，腦子也要動，不動腦跟死了有何不同。——退下來了不能純粹休息，吃吃睡睡不行，還是要活動，要動腦筋做點事，外面玩要退而不休——逛一逛，跟朋友經常有交流，得閒還要做點事。

五、人情賬

張宗憲行事有自己的一套做派。有人喜歡，有人不喜歡，但他一貫如此。一件看似簡單的事情，其實在背後他也有諸多思量，不怕說給人聽。

張宗憲喜歡上海。他不僅幫妹妹張永珍把雍正官窰粉彩蝠桃紋橄欖瓶捐給了上海博物館，而且十多年前自己在紐約佳士得的奧德利‧洛夫收藏專場上買回那對掐絲琺瑯香爐時，也曾動過念：如果上海博物館的前館長馬承源、汪慶正還在，就把這對爐也捐給博物館。為什麼如此看重上海博物館？張宗憲說，一來自己是上海人，二來看中上海博物館的辦事周到：「他們請市政府頭頭腦腦給頒獎，請社會賢達和同行來館裏慶祝，還能張羅個紀念活動，留個紀念品。場面大，影響好。」

他說有兩個捐贈過上海博物館的藏家，生活境況不太好的時候，博物館還出一點力幫助他們買房，到醫院去幫着付醫藥費。

把做事的場面和做人的門道都放在心裏，這是他的成功祕訣之一。張宗憲住在上海時，幾乎每天都要到花園大酒店見朋友喝咖啡，出門前他總往兜裏揣一沓面值五十元、一百元的嶄新鈔票。有酒店相熟的門童、服務生和大堂經理，上前打個招呼，恭維幾句今天氣色不錯之類，他就塞一張當小費，不管多少總歸會給，而且每天見面每天都給。常去的餐廳也一樣，但凡張先生一到，熟悉的服務員都一一過來問個好，說幾句體己話來哄他開心，小費給得就更大方。他自然分得清真情

假意，但只要場面上好看，他心裏也高興。

給小費的學問折射着他的人情味。寇勤記得，有次下着大雨，他跟張宗憲一起去蘇州博物館，門口保安領他們從地下停車場走進館裏。參觀完出來，張宗憲讓司機在停車場的閘口停車，自己東張西望，寇勤問他找什麼，他說：「剛剛那保安怎麼沒在呢？想給他小費啊！」小費早準備好拿手裏了，最後沒找到保安張宗憲還有點悵然。還有一次，寇勤跟他一起去一家常去的咖啡廳，臨走張宗憲特地付錢打包了一盒點心送給相熟的領班，讓她帶回家給孩子。在他的觀念裏，這些不單是擺闊，而是給提供服務的人的一種尊重。

張宗憲愛金子，因為金子歷久彌新，永不褪色。逢年過節，他會準備很多澳大利亞的金幣，當紅包給親戚小輩一人發一個，歷年下來，有人能存下一大把金幣。張宗憲屬兔，他還曾突發奇想，在金幣上鑄上兔子，送人就是一份蠻特別的小禮物。在香港一到中午或晚上，張宗憲就會請很多人吃飯，有收藏家有生意人，基本都是他請客。「世事洞明皆學問，人情練達即文章」這句話在生意場上也一樣適用。

他常說，出門在外，沒有朋友不成生意。對合作者，不管是長輩還是晚輩，張宗憲都會周到細緻地照顧到。佳士得的林華田比張宗憲小三十歲左右，張宗憲跟他講話依然會很客氣。「他不會主動指導別人鑒賞收藏品，但是你主動請教他，他都會告訴你。」林華田回憶說。和張宗憲接觸比較多的拍賣行人士都知道，過春節一定是張先生先打電話來拜年。一個耄耋之年的老人，在業

內輩分高、資歷深，卻會先給晚輩拜年，這是一般人做不到的。他還會指導小輩做事的細節——

北京翰海拍賣公司首拍成功之後，跟林華田同在紐約的張宗憲叮囑林華田說，你要寫一個傳真給翰海，恭賀他們拍賣成功。林華田說我人在紐約，需要嗎？張宗憲說一定要，支持同行就要給這種面子。林華田後來果然代表佳士得香港祝賀了北京翰海拍賣。

客氣歸客氣，張宗憲有話要講的時候從來不含糊，不僅對拍賣品的不對、不好他會不怕得罪人地直說，平日也是這樣。史彬士記得，有一次他在香港約見張宗憲，隨身背了個舊的牛皮包，張宗憲見了直接就說，你怎麼用這麼舊的包，我給你一個新的好不好？果然第二天張宗憲就送了他一個嶄新的包，笑眯眯地說，下次就不要背這個舊的啦！後來史彬士一直用那隻張宗憲送他的包。

這種可愛的人情味，是朋友之間的率性相待。

不老的江湖……

張宗憲在各地都有家，常住的是香港、上海、蘇州三地。其中待在香港的時間最長，香港的房子從一九六九年到現在住了四十八年。房子在頂樓，以前香港機場就在附近，飛機天天從樓頂上飛來飛去，張宗憲總覺得有一天它會把樓頂給削了，幸好後來機場搬走了。他對房產的熱情和敏感遠沒有古董大，二十四萬港元買的房子，如今聽說市價三千多萬，他會疑惑：「值這麼多錢嗎？這都五十年的老樓了。」

張宗憲家裏寬敞明亮，方方正正，沒有一根樑，臥室有四十平方米，擺着一張派頭很大的老架子牀。不想搬家更重要的原因是家裏裝滿了他幾十年搜羅的寶貝，散落在各個角落裏，見證着張宗憲一生的收藏痕跡。沒事的時候他就愛拿起來看一看，摸一摸，透過它們彷彿能看到自己單槍匹馬闖世界的時光。

香港是張宗憲發跡的地方。從二十歲隻身南下起，他在這個大都會裏落魄過，也崛起過，這座城市裏承載着他最輝煌最難忘的過去。所以對香港他有很深厚的感情，在外地吃飯，即使是標榜

最正宗的粵菜，他也要按照香港的口味做點評價：燒得沒有哪條街哪家好吃。

蘇州對他也有不一樣的意義。蘇州的張園裏有一尊陳東升送給他的毛澤東雕像，每當有政府官員到張園拜訪，他會認真地請他們向毛主席雕像三鞠躬，以一個政協委員和海外知名鄉賢的身份說：「你們要對老百姓好一點。」

張宗憲確實當了二十五年的蘇州市政協委員，期間市委書記都換了五茬，他還是當得很認真，每年認認真真做提議。偶爾坐車逛蘇州，他會對着兩旁的街景發發感慨：蘇州不得了，各種經濟指標現在排到全國第四還是第五位了！也會以一個生意人的眼光指出他看到的問題：「在蘇州做實業第一房租貴，第二人工貴；工人在這裏賺三千元，他鄉下可以賺二千元；工廠招人發愁，好多工廠原本租給外國人都撤了，所以很多樓原本租給外國人，現在租不出去是空的……」很是操心。

不管住在哪兒，張宗憲的生活方式基本一成不變——凌晨三點睡，中午十一點起，早午餐合一起吃。不鍛煉，不過身體卻很健朗，他最重要的養生之道是忘掉年齡，保持活躍的狀態。他總說：相見莫問年。人跟人見面不要問您高壽，最沒禮貌。還會跟朋友開玩笑說，請叫我「小張」。

以九十歲的年齡來說，張宗憲精力充沛，頭腦清晰，過去的、現在的事一點都記不錯；吃飯、喝茶、娛樂、交友跟過去也沒差別，高興起來還是愛開玩笑，偶爾跟小輩們唱唱上海話的順口溜；生意還依然轉，這邊送拍幾件，那邊買幾件，錢多錢少沒大所謂；照樣跑拍賣會，去各地遊玩找好東西，甚至還保有耄耋之人少有的好精神，走路遇到下台階，會輕輕地跳過去。

© 張宗憲先生九十大壽

其實在心底他對老去也很敏感。一個人待著的時候，他會在早年合影的照片上把那些已經去世的故人畫個叉，又越來越多，和他同時代做古董的老朋友越來越少。陳德曦比他小幾歲，兩人在拍場上角逐，在私底下是很好的朋友，上海的房子還買在一個小區。陳德曦去世前的一晚，好像有預感似的，兩人一起吃了飯，一起喝了茶，還一起在花園裏散步了很久。陳德曦去世後，張宗憲的情緒頗為低落了一段時間。

對於身後之事，張宗憲卻頗為通達。有一次寇勤去蘇州，張宗憲說，走，帶你去看看我的高級別墅。到了地方才知道，原來是張宗憲早就買好的陰宅，就在他為父母親新建的墓地旁邊。等以後後人上墳，就把他和父母一起看了，不用跑兩個地方，張宗憲說：「現在的小輩，很多生長在國外，有的嫁了外國人，不講究這一套了。」

他對家人至親至孝，父母的相片和生卒年月，他放在貼身的小本子裏。二十世紀六〇年代，內地物資短缺，他就源源不斷地寄去食品衣物。父親張仲英曾感慨地說，浪子回頭金不換，現在得的是自己最看不上的兒子的接濟。他對朋友至情至性，年輕時與他一起在香港做過古玩生意的朋友張富川，一九九五年因老多病移居北京，張宗憲每次到北京參加拍賣會都會帶上禮物夫看他。張富川有一次老淚縱橫說，謝謝你來看我。妹妹張永珍說，哥哥對人仗義溫暖的一面只展示給親近的人，外人看到的多是他叱咤風雲的一面。

張宗憲的人生哲學並不是從課本上得到的，而是從親身的經歷中磨煉出的。除了傳奇的經

歷，不得不提的還有他愛了一輩子的蘇州評彈。若說人生如戲，張宗憲卻是在戲中體味着人生。蘇

州評彈裏面既有金戈鐵馬的歷史演義和叱咤風雲的俠義豪傑，也充盈着兒女情長的傳奇小說和民間

故事。張宗憲將戲裏的那股子俠骨柔腸原原本本地帶入了生活。

他偶爾也會唏噓歲月流逝。有一次張宗憲去大阪住在帝國飯店，那裏的裝潢幾十年沒有變，

一進去，恍若昨天，但四十年光陰飛逝，「往事只能回味，這個味道還在，可不是當時了」。他有

感性深情的一面，特別愛看文藝片，早年他開的戲園裏放電影，人家問：「張老闆，今天放的什

麼？」他就說：「《魂斷藍橋》，羅伯特·泰勒演的。」這部電影他每次看都掉眼淚。後來電影《搭

錯車》上映，蘇芮演唱的主題曲《酒乾倘賣無》風靡一時，在海運大廈旁邊的海運戲院放映時，張

宗憲邊看邊把領帶掏出來擦眼淚，散了場一條領帶都哭濕了。

張宗憲心軟，看到電影裏那種貧病交加、晚年淒涼的情節，他就會忍不住要觸景生情。但實

際上除了年輕時初到香港的窘迫，張宗憲大半輩子一直過得順風順水，「我是苦吃得甜也吃得，沒

有鮑魚，吃大米飯也很好」。

因為心軟，他樂善好施。改革開放後，張宗憲在老家蘇州的火車站捐建了一座噴泉，給蘇州福

利院的老人捐贈財物，為家庭困難的兒童捐過助學金，他在捐助儀式上的發言至今還專門妥當保存

着。一九九二年夏和一九九三年秋，他曾向蘇州博物館兩次捐獻共四十四件書畫、一百八十件瓷器，

如今都陳列在蘇州博物館忠王府所在的老館裏。為了這兩次捐獻，他一年之內幾次往返香港和蘇州兩

地談細節，親自將所捐文物一一拍照、編號、造冊、量好尺寸，設計包裝箱，入箱裝箱。過深圳海關時，他冒着烈日提着包裝好的文物往返於羅湖橋兩端；入境後，又仔細落實好運輸、交接細節，直到文物完好無損開箱佈置妥當。繼而在二〇二三年，張宗憲又將自己珍藏的一批宮廷掐絲琺瑯器四十套共五十五件分兩次捐贈給上海博物館。不僅如此，在二〇一五年伊朗之行中，張宗憲還產生了為下一代保存文化的想法，這與他對藝術的熱愛，以及多年來作為文物看門人的責任不謀而合；二〇二一年五月二八日，他將自己珍藏的一件珍罕明宣德青花夔龍紋罐在佳士得「重要中國瓷器及工藝精品」中拍出，所得收益撥捐在六月成立「張宗憲教育及藝術慈善基金會」，主要宗旨為促進中國藝術及文化，推動中國藝術教育事業及發展，這個基金會也是他反饋香港社會計劃的一部分。

張宗憲常說人的一生是個故事，他這九十年可以稱得上是異彩紛呈的傳奇。故事裏的他，有過鮮衣怒馬，有過窮愁潦倒，有過叱咤風雲，也有過錙銖必較。他在江湖上有不同的形象：不太熟悉的晚輩有點怕他，覺得他兇巴巴；說話不留情；相熟的朋友則覺得他樂觀率真，風趣幽默，不倚老賣老，仗義慷慨；生意場上合作伴眼中，他靈活聰明，頂真是個人精，但做生意絕對規矩可靠……就像多棱鏡下的影像，所有這些構成一個生機勃勃的故事，一個有閱歷、有性情的古董商的人生過往。

張宗憲自謙，說在中國文物流通的歷史裏，他只是一個小小的角色，但他大半輩子都是這個分歷史的見證者、參與者，亦是推動者。事業也好，收藏也好，人生也好，他把這一切都交給時間，留待世人去評說吧。

後記 一

《張宗憲的收藏江湖》一書，講述了收藏大家張宗憲先生的傳奇故事。這是「嘉德文庫」的重要出版項目，由嘉德投資控股有限公司董事總裁兼CEO、嘉德藝術中心總經理寇勤先生策劃並負責統籌工作。我們希望這本書既平實可信，又能生動地再現張宗憲先生跌宕起伏的精彩人生。從前期陸續的采訪，到後期的撰稿、編輯、審校，歷時兩年余，諸多朋友和同仁為此付出了大量的努力。

首先感謝張宗憲先生及其家人，為本書提供了一手的寶貴資料。為了增強內容的豐富性，我們還采訪了多位與張宗憲先生密切交往的業內專家，包括：中國嘉德創始人陳東升先生、中國嘉德副董事長王雁南女士、中國嘉德國際拍賣有限公司董事總裁兼CEO胡妍妍女士、原佳士得亞洲區主席林華田先生、台灣鴻禧美術館館長詹姆斯·史彬士先生、原中國國家畫院副院長趙榆先生、原榮寶齋總經理米景揚先生、北京華辰拍賣有限公司董事長甘學軍先生、原中貿聖佳國際拍賣有限公

司總經理易蘇昊先生、原北京翰海拍賣有限公司董事長溫桂華女士、原顧問祝君波先生、上海博物館研究員許勇翔先生、拍賣師王剛先生，以及英國古董名店 S.Marchant&Son 的理查德‧馬錢特先生、香港古董鑒藏家黃少棠先生、原香港蘇富比中國瓷器工藝品部主管謝啟亮先生、台灣《藝術新聞》社長劉太乃先生。

本書由獨立撰稿人李昶偉執筆。此外，嘉德藝術中心顧問李昕先生、副總經理李經國先生、中國嘉德香港辦事處首席代表盧淑香女士、中國嘉德北美辦事處駐溫哥華首席代表閆東梅女士、廣東學者王華敏先生、張宗憲友人王維平先生，以及嘉德藝術中心的楊涓、嚴冰、吳萌萌、葡昌偉、王卓然等，也分別參與了本書的策劃、采訪、編輯、審校等工作。

蘇富比、佳士得、上海博物館，以及蘇州博物館等相關機構，為本書提供了珍貴資料。在此一併表示感謝！

嘉德藝術中心

二〇一七年十月

後記 二

此次增訂，嘉德投資控股有限公司董事總裁兼 CEO、嘉德藝術中心總經理寇勤先生繼續擔任策劃及統籌工作。

首先，張宗憲先生以及他的家人給予本書的極大支持，為此次出版補充了大量珍貴的一手資料，其次，台灣《藝術新聞》社長劉太乃先生和田本芬女士為本書提供了珍貴的資料和圖片支持，最後，得益於香港中華書局和集古齋的鼎力支持，此書才能夠順利出版發行。在此，向香港聯合出版集團副總裁、集古齋總經理趙東曉先生，香港中華書局總編輯周建華先生以及參與此書編輯的同仁表示衷心的感謝。

此外，此次出版也凝聚了嘉德文庫團隊的共同努力，新增了近年張宗憲先生藝術收藏與慈善公益事業的活動事跡，以及十五封張宗憲先生父親的手札及相應釋文。嘉德藝術中心顧問李昕先生、嘉德文庫主編楊涓女士，李倩、趙暉以及王惠等人分別參與了本書的策劃、編輯、審校等工

作，從策劃到落地，從資料收集到文稿撰寫，從編輯到校審，每一個環節都凝聚着大家的心血。

希望這本書能成為一扇窗，讓讀者朋友們走進張宗憲先生的收藏江湖，從中汲取到關於文物藝術品收藏、藝術品拍賣領域的有益養分，也感受先生獨特的人格魅力和人生智慧。

嘉德藝術中心

二〇二四年五月

備註：作品精選自蘇州博物館如下出版物：一、《絢麗‧華貴‧至尊：香港張宗憲先生珍藏御

製宮廷掐絲琺瑯器特展》。蘇州：古吳軒出版社，2007 年 12 月。二、《金玉滿堂掌中寶：香港張

宗憲先生藏鼻煙壺特展》，2012 年蘇州博物館張宗憲特展圖錄。三、《會心之賞，遊閒之珍：香港

張宗憲先生荷香書屋收藏雅玩特展》，2009 年蘇州博物館張宗憲特展圖錄。

二、上海博物館

153 清雍正　粉彩蝠桃紋橄欖瓶

備註：精選自《張永珍博士捐贈上海博物館——清雍正粉彩蝠桃紋橄欖瓶》，2004 年 1 月。

三、蘇富比

007 張楫如　刻扇拓片	131 張大千　溪山雪霽圖	143 張大千　嬰戲圖
200 徐悲鴻　繡球擇婿	201 吳昌碩　石生而堅	202 齊白石　冰庵刻印圖
203 齊白石　貝葉草蟲	204 齊白石　金玉滿堂	206 張大千　紅荷
209 黃賓虹　蜀中憶遊	210 林風眠　敦煌仕女	211 林風眠　五美圖
211 林風眠　秋林	216 張大千　蟠桃獻壽	220 齊白石　人物

備註：作品全部精選自蘇富比如下出版物：一、《張宗憲珍藏中國近代書畫：十七家作品集》。香港：香港蘇富比有限公司，2002 年 6 月。二、《張宗憲珍藏中國近代書畫——齊白石作

品集》。香港：香港蘇富比有限公司，2002年6月。

四、佳士得

176 宋　定窯刻蓮花盤

177 明永樂　青花葡萄紋大盤

178 宋　鈞窯玫瑰紫釉鼓釘洗

179 清乾隆　銅胎畫琺瑯黃地牡丹紋瓶

181 明宣德　青花雙夔龍銜纏枝蓮缸

183 清雍正　青花雙龍濤流花圖長頸瓶

188 清雍正　青花五蝠九桃紋橄欖瓶

197 清乾隆　御製琺瑯彩杏林春燕圖碗

備註：作品全部精選自佳士得如下出版物：一、《雲海閣：張宗憲先生陶瓷收藏精品特展》，1993年倫敦佳士得張宗憲特展圖錄。二、《張宗憲珍藏：康熙、雍正、乾隆御製瓷器》，1999年香港佳士得秋拍張宗憲專場圖錄。三、《玉剪霓裳：張宗憲御製瓷器珍藏》，2006年香港佳士得秋拍張宗憲專場圖錄。

176 宋　龍泉官弦紋三足爐

177 明正德　鬥彩纏枝花卉紋三足洗

179 宋　鈞窯天藍釉紫斑雞心罐

180 清乾隆　粉青釉菊花瓣茶壺

182 清乾隆　仿紅雕漆人物山水圖盒

185 清康熙　胭脂紅地琺瑯彩蓮花紋碗

193 清乾隆　御製琺瑯彩杏林春燕圖碗

五

備註：此部分圖片均為田本芬、汪潔女士提供。

附錄 二 紙短情長：張氏父子通信選輯

一九五九年，三十二歲的張宗憲在香港雲咸街開了古董商號——永元行，名字來自他的原名「張永元」。這是真正屬於他自己的古董商號，也代表着闖蕩香港的漂泊生活暫時安定下來了。

這幾年，身在上海的父親張仲英把永元行的生意看得很重，每次都親自挑選貨品發到香港，他清楚地標注自己的判斷和意見，以供張宗憲斟酌選擇。尤其在六〇年代初永元行剛起步的幾年，張仲英的來信極為頻繁。僅一九六二年這一年，從一月二十一日到十二月二十二日，他共寫了四十一封信！

對於具體的貨品的意見，有「我看可辦」「或可辦，你做主」「望你照單而辦」「留現款的時機已到」等如同耳提面命的囑托。又有「你辛苦透了，沒有一天可以安心休息休息」等憐惜與挂念的詞句。正可謂紙短情長，張仲英用這種方式來將自己一輩子古董生意的經驗傳遞過去，扶助張宗憲和他在香港開展的生意和事業。不管是生意經，還是父輩的嘮叨，這種字裏行間的真切情感，讀來讓人動容。

經張宗憲先生授權，此次甄選十五封家信作為新版圖書的特別內容呈現。

（一）一九六一年十月二十二日

簡單提要如下。1961年十月廿二號早

（一）貨單一份。另寫供單信。同時寄出了。

（二）關於貨單內容的說明。

（三）貨物代選的。另抄詳單附內。

（四）關照你存貨停銷的理由。

（五）對于刻仿古玩銅件的無利情況。

（六）關於刻仿古玩銅件的為人之德氣重視性。

（七）留現款的時機已到。希望你及時做去。就聽我的勸吧。不過決不可給任何人知道。為要。（略）

（八）我對於存貨方面的看法。後為詳細說明。

（九）你需何類貨物。再去信公司要求。

（十）關於李基芳和楊效良二位的交行生意。

（十一）外匯每逢星期一開出。不早。不遲。

（十二）關於開外匯的快慢情況的說明有利條件。

（十三）新產玉類是否可以試辦。因價平。

（十四）下次報單。價錢或者我不知。因價平。我可大約報價錢。

（十五）關節炎藥片。我病甚需要。救命一般。

這批我看可辦，每件已詳細說明。

3890 粉彩小插牌一扇 85，仿嘉式，畫意好。可以辦得。

1743 濟藍梅瓶 85，式好，色好，可辦。

26492 黑地綠花元寶杯，60，可辦。

21612 雞油黃田螺花元寶杯 65，可辦。

26789 青金藍描金天字壇一對 220 可辦。

26747 素三彩壽星 95，雖貴，還可辦。

26798 素白大獅子一對 260，決定辦。

25651 珊瑚紅盆、杯、碗，一堂，價不知，大約值三百元左右。共 116 件 倘太貴 不必辦

可以辦得。照此不多。

26079 粉彩套杯，一套 45，可辦。

25456 粉彩九子碗一套，140，價雖貴，乾淨，尺寸大，可以辦得。

26783 青花山水印盒一隻 30，可辦。

26768 黃綠紫韋陀，一隻 160，你還合銷，可辦，略貴一些。

號頭不知。青泉粉彩各（葉）式碗五隻 175，我看可辦。

26385 砂胎仿銅、綠水銀過、支瓶一隻 170。

26386 砂胎仿銅、綠水銀過羊燈一隻 170。

（這二件是北京出品，仿的很像三代銅器，如有生意，可辦，如果北京出口多，那末就不必辦。）

（二） 一九六二年四月十二日

永元如面。我連數信。大約都已收到。

（一）現附有報價單一份。介紹得頗為詳細。你可照單而選辦。可也。

（二）內有畫片三件。建窰彌陀一隻。黑油瓶一隻。黃油小雞二對。白釉狩一隻。這九個號頭。粉彩筆筒二隻。

（三）這九個號頭之中。有白釉獨角狩一隻。價120元。上次裝過一對（只有）150元。東西比這一隻好得多多。因此絕對不辦。

（四）梁先生到我處。我們感情如前。他決到廣州接我。

（五）我的通行證尚未取到。取到後。決電告。

你再要我補照片二張，十號已寄出。

父仲英言

1962年四月十二號早

張宗憲的收藏江湖　288

（三）　一九六二年五月二日

永元如面。附報單貨一批。

（一）上次貨中之 5945 號黃楊木觀音
一隻。140 元。此件本來是舊皮殼。
因不太乾淨。我叫他們修修乾淨。豈
知修得不好。而像新的了。你或許要
吃虧了。

（二）我的通行證還未拿到。心急萬分。
因為再過一些日期。天氣太熱了。路上
吃不消了。據說不久或可取到。

（三）我病了二十天。今天（五月一號）
好得多了。二三天或可痊愈。我並非急
款。都為了購物照顧之用。因此又叫
你（試）寄麵（粉）二大包。生油二
公斤。梅萍二公斤。

（四）僑匯三百元已收到。

（五）這次貨就照我介紹而辦吧。合銷
貨實在不多。

父仲英言

1962 五月二號

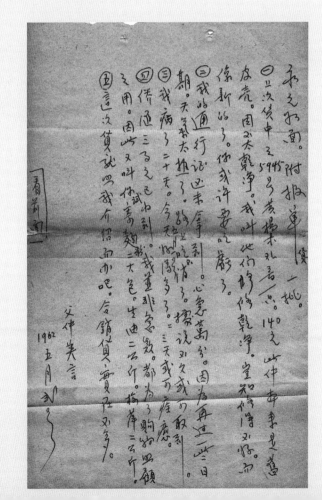

5921 漆金木佛（西方三聖）三個，550。尺寸好，無損，金水亦好，我看可辦得。

27127 松而綠方瓶（八卦）一對260，色還好，內有極小衝口，你作主。

15297 羅均靈芝大洗子，一隻160，有修補，沖場還好，你作主。

26255 仿建窰爐一隻75，有照片，你作主。

27440 粉彩長方人物磁板，一塊，140，仿嘉式，東西很好，就是貴一些，或可辦，你作主。

共計四十個號頭。內十七種決可辦得。有五種是考慮而辦。你自己作主。尚有十八種又次又貴。而且貴得不堪。次得不堪。因此絕對不辦。我決不騙你。

這批需回音快。外匯星期二三開出。我還可代你計劃配座或修理。還未動身。還可代你計劃配座或修理。

1962 五月二號

（四） 一九六二年七月三日

你的來信。（附照片一張）六月廿八號
已收到。信內雖然簡單。但我甚滿意。
因為太久沒有接你來信。總覺得掛念非
凡。希望你常常來封簡單信。否則對於
家務、業務、財務、完全不知了。而且
還挂念你們各人的身體健康問題。大約
停二三天我有信給你。
關於貨物方面。望你照單而辦。
專款二百元已收到。

父仲英言

1962 廿七月三號

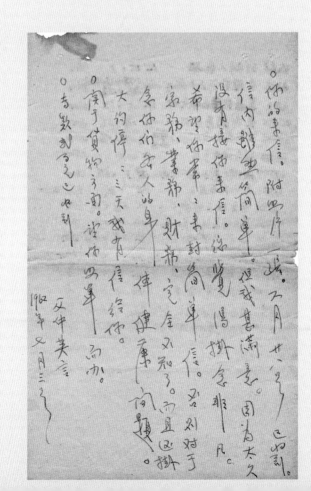

6064	竹刻人物船	1只	15 × 7	360.—
6056	木框粉彩山水掛屏	4幅	(27¾×13½ �	

6064　竹刻人物船　　　　　　　1只　15 × 7　　360.—

6056　木框粉彩山水掛屏　　4幅　(27¾×13½ 硬板)　120.—
　　　　　　　　　　　　　　　　33½ × 26¾

1703　景泰原廠花卉盒妝　　1只　5 × 6¼　　150.—

15025　紫料螭龍虎瓶　　　　1只　6¾ × 2½　　80.— ✓

15016　白玉梅花鳥爭梅洗墊板　1支　14½ × 1¼　450.—
　　　　　　　　紫壇

28398　絹本仕女手卷　　　　1卷　13¾　　850.— ✓

27759　珊瑚紅粉彩龍鳳一桂珠壇　1對　7 × 6½　160.— ✓

27772　粉彩花卉盒子　　　　4只　9½　　60.— 1只沖口 ✓

27778　烏金釉天球瓶　　　　1只　6¾ × 3½　35.—

27796　青花釉裏紅雙篋小孩　1只　8¼ × 6　　90.— ✓

27792　翠綠天球瓶　　　　　1只　7½ × 4¼　45.— ✓

27793　黃地黃綠紫花卉胆瓶　1只　13 × 7　　150.— ✓

27795　仿乾白和合人　　　　1只　9½ × 1　　90.—

27797　同治粉彩人物墨缸　　1對　5 × 4½　　45.— ✓

940
1855　嵌玉鑲玉把錫茶壺　　2把　3½ × 4　　90.—

6104　紅木癭木面大樹根几　1時　25½ × 21　2000.—

看後面　　　批準　　　1962年　月　三号

編號	品名	數量	尺寸	價
6064	竹刻人物船	1隻	15×7	360.
6056	木框粉彩山水挂屏	4扇	4 1/2×26 3/4（27 1/4×13 1/2 磁板）	720.
1703	景泰原座花卉香爐	1隻	5×6 1/4	150.
15025	紫料螭尾龍瓶	1隻	6 3/4×2 1/2	80.
15016	白玉梅花鳴蟬海水整枝如意	1支	14 1/2×1 1/4	450.
28398	絹本仕女手卷	1個	13 3/4	850.
27759	珊瑚紅粉彩龍鳳一粒珠壇	1對	7×6 1/2	160.
27772	粉彩花卉盆子	4隻	9 3/4	60. 1隻衝口
27778	烏金釉天球瓶	1隻	6 3/4×3 1/2	35.
27796	青花釉裏紅魚籃小孩	1隻	8 1/4×6	90.
27792	翠綠天球瓶	1隻	7 3/4×4 1/4	45.
27743	黃地黃綠紫花卉膽瓶	1隻	13×7	150.
27795	仿乾白和合人	1隻	9 7/8×1	90.
27797	同治粉彩人物蓋缸	1對	5×4 1/2	45.
940/1855	嵌玉鑲玉把錫茶壺	2把	3 1/2×4	90.
6104	紅木蔭木面大樹根几	1對	25 1/2×21	2000.

6064 竹刻人物船一隻360，極粗，有損，價離譜。

6056 粉彩磁板挂屏四扇720，白木破匡，價貴不堪，離譜太遠，磁板的畫意不好。

1703 景泰爐一隻150，無需介紹了。

15016 白玉如意一隻450，實在太次了。

27795 建窯和合一隻90，太粗太次。

1855、940 錫茶壺二把，雖仿舊式，式樣不好，太次，太貴。

6104 紅木樹根機一對2000元，做工粗得不堪，價格離譜、離譜、離譜之極。

這七個號頭，絕對不必考慮的。

1962 年七月三號寄

（五）一九六二年七月六日

永元如面。六月廿八號接你十九號來信。這封來信路上日期很長。九天才寄到。

（一）關於通行證事。你叫我拿出勇氣。再馬上去申請。並不是勇氣的事。是另外有一些曲折。一定要隔一個時期再申請。比較妥當。

（二）對於六月一號的急於上班。理由有三。第一如果就此不上班。各方面對我的看法。並不太好。第二你這樣大的開支。每月加五百元的家用。再加專款。寄食品。等等的必需款。勢必你為我疲於奔命了。第三我上了班。仍可不斷的代你爭取一些貨源。若不鼎力爭取及介紹。你如同瞎摸。就是公司方面亦在不斷的重託。否則何能如此重視你的報單。總而言之。一言難盡。非短短數言就能解決一切。

（三）你說如果我對年老而辦工作（如）不感興趣。或精神不夠。那末由我決定退休。雖然現在政府照顧年老的私方人員。可以退休。但我們單位尚未發動。看其情況。不太久或可能有此方式。本則我每天正在希望着。

（四）關於退休之後。當然一定改少很多。我們作為一半來說。你已必需每月貼補一半。或超過一半。因此我叫你留些現款。因為你身上背了一個巨大巨大的大包袱。我是包袱組內的大組長。（還有）組員一大堆。不過我這個組長拿你錢。每次總想到你的苦處。其他的組員。未知是否亦有同樣的想法。我不得而知。你好辛苦呀。你好苦呀。大部份是你的家累太重。還有一部份是你的固性形成的。

（五）對於二百元專款。已收到。我定心一些了。可買些必需的食品了。

（六）關於化肥。你說在月底辦。可能匯來。不過你如款子不便。你在寬裕時。僑匯三百元或三百廿元。亦是一樣的。

接（六）因為僑匯就是外匯。國家亦可買化
肥的。一種我馬上可以取現款。一種是隔三
年取還本息。並無多大進出。倘然能有力量
僑匯。再加化肥。當然最好。

（七）元官前幾天來我處。他來給我看一張通
行證。大約不久就要到港了。

（八）你有一個老客戶最近買你二千元（除
佣金）品種方面是舊玉件。煙壺。象牙。這
種生意未知多不多。如果常常有得碰到。你
可照我的辦法。留些現款。何以我老是叫你
留現款呢。一則你的負擔過重。倘不留些現
款。你辛苦透了。沒有一天可以定定心休息
休息。因為這種苦日子我已過了四十多年
了。實在窮怕了。希望你絡續改變一些經濟
方式。改變方法已在前二封信上詳細說明矣。

（九）關於仿舊式玉狩件。你存有很多。我當
然不知。不過我們很少見了。因此即少見多
怪。但是不太久或可能你們亦要少的。

（略）

（十二）我的濕氣雖然尚未完全痊愈。不過一無問題。就是肚痛已十幾天。未知何故。每天吃中藥。值至前天。嚴二陵先生查出。說是肝胃氣向下降所致。我很相信這個說法。不過長此以往。頗難忍受。身體的健康。飲食的數量。仍舊照常。但是不敢吃而已。我欲換醫生治之。

（十三）關於藥類方面。暫時或可寄一瓶關節炎藥片（卅片裝）如有便友（同業）帶一些關節炎藥片。及痢疾藥片。

（十四）對於展覽會。大約你人手不夠。所以招同業合辦。合辦我亦很同意。不過我有一個看法。以後是否另招其他的合適地點。第一要費用小。因為費用大。一則心驚吊膽。二則人手小。滿身大汗。奔跑不堪。三則實在太辛苦。容易發生損失的差錯。四則做一次要費多少心思。會後還有很多的開會未了的工作。五則最主要的一個問題。就是少做或不做原有之營業。因此開展覽會。或有得不賞失之顧慮也。在半島酒家。未知你的意思如何。

（十五）對於你妹妹（永珍）她在英國很好。你以前寄給她的貨。未知有否銷出些。現在未知繼續寄嗎。我要想曉得曉得。

（十六）最近聽人家說。寄食品及橡膠鞋子等等。有所限止。或完全不肯寄。未知究竟為何。叫雪琴或希萍來信說明一下。因為叫你母親來信。她託的是廣東人寫的。有很多地方我們看不懂。再問問看。如果郵局不肯寄。那末像上次寄的大包麵粉。或大包白米。或每一公斤一盒的生油。在信內附一張方的紙頭。是否在此地仍可取東西。不過是問一問。我現在不要。尚未吃完。

（六）　一九六二年八月二日

永元如面。七月卅一號接你廿六號來信。簡單覆一些。

（一）這次接你來信。很開心，因為很多家庭事。你亦告訴我一些。過二三天我們詳細商量一下。

（二）八月一號下午（一字漫漶不清）時起。受到（十二級正面的）強度的颱風影響。我嚇得腰（極）酸。噁心。肝陽。整整全夜未敢眠。看風雨的動向。因為大風大雨實在太大了。天窗玻璃吹去。家中（天窗下）是露天一般。再受大雨倒下。我恐怕屋面吹坍。因此嚇到如此。此類大風。我在四十八年以前了。在十六歲學生意時碰到過一次。

（三）此次附報貨單一份。希望照我介紹的情況辦之。暫時少辦一些吧。一則我手下貨物不太多。二則你（亦）來信說不太合銷。那末在公司方面仍照原來情況辦之。他們貨類多。有時價格亦不太貴。又可向北京公司訂購。好得同樣是外匯匯到祖國來的。

（四）僑匯三百廿元七月廿三號已收到。

（五）關於九龍店面收歇。我很同意。一則你太辛苦。人力周轉不過來。二則業務反而不能專一。三則老虎出空工夫去外國兜售。發展外國同業的寄裝業務。我亦同意的。因為（你們）本地業務希望不大。

（六）我的毛病已好。鬧了幾個月。真是倒霉。

（七）最近據說我們資方人員。政府亦在鼎力照顧。亦有退休方式了。我天天在希望。如果我通行證打不出。我亦不想做了。做亦做不動了。退休（仍）可取五六成工資。一方面你貼補一些。雖然只有上午上班。下午全部休假。而且亦不做什麼工作。否則來不及了。好吧。就寫到此吧。過二三天再談。

元宦口信帶到嗎。

父仲英言

27815 珊瑚紅描金燭台一對70，仿同光式。色好，式好，金花可用鹼水泡去，可辦。

101 黃綠紫墨果一盆，65（仿康式）頂上一隻石榴沒有了，邊上破去半隻石榴，修理得很好，決可辦。

6821 黃綠紫柿子（墨）一隻80，（仿康式）頂上缺一隻，底下缺二隻，修得好，當初是我的，尺寸比一般的大得多。色好，式好，決定辦。

27894 仿黑宋磁四耳瓶一隻80，好像仿舊式。我未細看。可以辦得。

27901 粉彩小孩背童子一對，80，可辦。

以上決可辦的，數目亦不大。

共375元。

27810 粉彩花卉大磁板一塊140，東西還看得過。如有生意。可以辦得，你作主

27850 雞油黃雙耳瓶，一隻220，顏色中等，一面破去半隻耳，真正有生意，那末辦下，否則不辦。

27750 翠綠獅子一對，70，朝天捧球的，如有生意，或這個樣子市面上沒有，那末辦下，否則不辦。

15207 石刻車牛扁形石碑，一塊，是新產品，340，如果你認為價錢不貴，或北京照此，來貨不多，而且你手當上有生意，或可辦得，否則不辦。

28015 黑地素三彩觀音春瓶。一隻170，色好，式好，太貴些，如有生意，或可辦得。

27815 珊瑚紅描金燭台一對 70。仿同光式。色好。式板。金花可用鹼水泡去。可辦。
101 黃綠紫墨果一盆。65。(仿康式)頂上一只石榴沒能邊上破去半只石榴。修理得很好。決可辦。
6821 黃綠紫柿子(墨)一只80。(仿康式)頂上缺一只。底下缺二只。修得好。當初是我的。尺寸比一般的大得多。色好。式好。決定辦。
27894 仿黑宋磁四耳瓶一只。80。好像仿舊式。我未細看。可以辦得。
27901 粉彩小孩背童子一對。80。可辦。
以上決可辦的。數目亦不大。 375元
27810 粉彩花卉大磁板一塊140。東西還看得過。如有生意。可以辦得。你作主
27850 雞油黃雙耳瓶。一只。220。顏色中等。一面破去半只耳。真正有生意。那末辦下。否則不辦。
27750 翠綠獅子一對。70。朝天捧球的。如有生意。或這個樣子市面上沒有。那末辦下。否則不辦。
15207 石刻車牛扁形石碑。一塊。是新產品340。如果你認為價錢不貴。或北京照此。來貨不多。而且你手上有生意。或可辦得。否則不辦。
28015 黑地素三彩觀音春瓶。一只。170。色好。式板。太貴些。如有生意。或可辦得。
看後面

1712 景泰盆子一對 300，畫意俗氣。離譜。

27844 雞油黃壇一隻 160，太次，太新，離譜。並不是雞油黃，是薑黃色。

27836 素三彩鳳尾瓶一隻 240，式樣不對，裝燈不合用。離譜。

27847 黃地元磁板二塊 50，太新。

6115 黃楊觀音一隻 140，式樣太笨，價過貴。

27864 黃綠紫狩一對 65，太新太次。

15250 石刻仕女碑二塊 420，太新，太離譜，太次。

21306 三彩燈籠瓶一隻 180，太新太次。

2659 象牙筆筒一隻 160，太次，太貴。

27940 建窰觀音一隻 140，次透，新透。

27870 烏金油瓶二隻 160，太新，離譜。

27958 建窰大觀音一隻 420，離譜，離譜，青顏色，式樣笨透。

27960 醬色磁佛一個，320，離譜。

27959 黃綠紫佛一個，380，釉水粗透，有損，面相不好，價離譜。

――――

這批暫時不必挑進，真正有需要者，亦得下次再裝吧。

1962 年八月二號

瓷货

28678 绢本手卷一个。(清明上河图)750。此卷甚好。
裱工原装无损，内容画亦亦好，绢身亦无损。原要颜
色，我看的600元。现在是750元。觉得贵了一些。但
亦不多。仿乾式。照一般的货价来说。可说没有便宜的。
因此，或可办得，因为质量好，是合理的货颜。你作主吧。
28167 黄地丁种三彩瓷罐，一只，细致的。离缺盖，但
还看得过去。价60元。或可办得。
28090 铁沙黄釉将军佛一只。180元帽子略损。但原破
碎小块仍在。好理好，已无大碍。我看可办。
28185 乾隆仿九江祥小茶壶一把。160元东西确乎很好。只
过价太贵。好令销者。或可办得。细致货
6157 青花大碟板挂屏一块。180元碟板很好。仿乾式
镶工又太嫩。或可办得。细致货
28140 素白大天球一对180元白质色还好。亦可办得
28164 素白狮子一只。40元。前发月发过一对的。
　朝天捧球的样子。好令销者可办
539 素白田鸡式花盆。三只。510元内中三只碟胎的有损
一只是个圈质裂有冲。一只是口足破一块。原碎仍在。还
有一只是些砂胎的没有毛病。我们有兴行看是仿乾式。质量还
生碎底乎无釉。碟的上面加满身加一稜一稜的白釉
工子。新仿的似乎未见过。好令销者或可办得。堆疑
看後面　你以前亦来信要这种田鸡式花盆的

张宗宪的收藏江湖

28678 絹本手卷一個。(清明上河圖) 750。此卷甚好。裱工原
舊無損。內容畫意亦好。絹身亦無損。原舊顏色。我看約600
元。現在是750元。覺得貴了一些。照此不多。仿乾式。照
一般的貨價來說。可說沒有便宜的。因此。或可辦得。因為質
量好。是合理的貨類。你作主吧。

28167 黃地刁磁三彩罐。一隻細路的。雖失蓋。但還看得過
去。價60元。或可辦得。

28090 鐵沙黃釉將軍佛一隻180元，帽子略損。但原破磁小
塊仍在。修理後還無大礙。我看可辦。

28185 粉彩仿九江磁小茶壺一把。160元。東西確乎很好。不
過價太貴。如合銷者。或可辦得。細路貨。

6157 青花大磁板挂屏一塊。180元。磁板很好。仿乾式。鑲
工不太好。或可辦得。細路貨。

28140 素白大天球一對180元，白顏色還好。或可辦得。

28164 素白獅子一隻90元。前幾(個)月裝過一對的。朝天
捧球的樣子。如合銷者可辦。

539 素白田雞式花盆。三隻510元。內中二隻磁胎的有損。一
只是下面底裏有沖。一隻是口上破一塊。原磁仍在。還有一隻
是紫砂胎的沒有毛病。我們有幾個(人)看是仿雍式。質量是
生磁底了無釉。磁的上面滿身加一粒一粒的白釉堆磁點子。新
仿的似乎未見過。如合銷或可辦得。你以前來信要過這種田
雞式花盆的。

28099 黃綠紫用端一隻 120 元東西很好。惜乎這個狩頭蓋子是後配上去的。而且蓋子是砂胎的。不過配得很巧。看不出。如合銷者或可辦得。

我介紹你以上九個號頭。或可辦得。這個手卷雖然貴了。150 元我還看得中。價貴。貨好。其他八種我介紹很詳細。你作主可也。

還有 28082 粉彩大碗一隻 260 元
22544 黑地三彩大碗一隻 250 元
這二件東西還好。但價目離譜太多。因此未便介紹。

28227、28240、28124、28276、28134、1751、28133、28103
這八個號頭。不必考慮吧。都是貨次。或者價貴。

父仲英抄
1962 年九月十八號

1-14689 黃地黃綠紫瓶一隻約值120。色好。頸上略有炸紋一條。看得過去。或可辦。

號頭不知。綠地粉彩腰元大盆子一隻約值100。你作主。

1-14683 茄皮紫小蕉葉瓶一隻約值80。式好。色好。或可辦。

11-4784 粉彩卜古盒一隻約值40。看不上。

9-1560 黃綠紫達摩一隻約值60。色好。可辦。略新。可退光。

9-1555 鐵沙仿故達摩一隻。約值80。或可辦。

1-14707 黃地天球一對看不上。

1-14684 珊紅蓋盒一隻看不上。

30264 黑地三彩土地一隻約值60。你作主。

9-1559 白釉騎虎小孩一隻。看不上。

30271 古銅彩關公一隻。約值100。你作主。

11-4785 黑白釉豬形暖碗一隻約值300。特別好。即使價貴。或350至400。你無論如何辦下。

6601 粉彩葫蘆式壁瓶挂屏一扇約值180。可以辦得。貨甚好。

1-14689 黃地黃綠紫瓶一只約值120。色好。頸上略有炸紋一條。看得過去。或可辦。

号頭不知。綠地粉彩腰元大盆子一只約值100。你作主

1-14683 茄皮紫小蕉叶瓶一只約值80。式好。色好。或可辦。

11-4784 粉彩卜古盒一只約值40。看不上。

9-1560 黃綠紫達摩一只約值60。色好。可辦。略新。可退光。

9-1555 鐵沙仿故達摩一只。約值80。或可辦。

1-14707 黃地天球一對 看不上。

1-14684 珊紅蓋盒一只 看不上。

30264 黑地三彩土地一只。約值60。你作主

9-1559 白釉騎虎小孩。一只看不上。

30271 古銅彩關公一只。約值100。你作主

11-4785 黑白釉豬形暖碗一只約值300。特別好。即使價貴。或350至400。你無論如何辦下。

6601 粉彩葫蘆式壁瓶 挂屏一扇約值180。可以辦。貨甚好。

看後退回

這批貨本則我報給你的。現在由公司報出。如果銷給其他客戶。不必
去問的。
這隻豬形暖碗。很少見到。因此決定辦下。
貨價不知道。只能約值多少錢。
你的信明天寄出。

三月四號

十三、昨天孫經理買進一套流金佛。十三尊。每尊約二十五生肖動物。都很新。不新的大約二十年前所做。式樣金色。我請他報單。每尊約值連盒。我看可以倍必拔就不去問。
十四、你放心他伯看得清大一些。而來而知。相近12000元。一萬五千元。一萬你去信可可要求付也。
十五、漆金木佛山。雖車必多功。銷必去很討厭。這且付錢太貴。
十六、困于我的退休問題。大約不至于還隔很長時期。臨時必進行申請。
十七、昆明要買買一對孫腳去。你在北京公司及上海公司要求。此戴老希功到。
十八、你說仇先生要買了一座房子。因為他有現款。因此功事便到。

（九）　一九六三年八月二日

第四頁

（十三）昨天孫經品買進一堂流金佛。十二隻。每隻下面坐動物。十二生肖。不太新。大約二三十年（前）所做。式樣。金色。還好。我請他報單。每隻約值一百元港幣。或許他們看得大一些。亦未可知。如相近1200元。我看可辦。倘不報。就不問。

（十四）你欲辦一些大形貨品。一方面我留意。一方面你去信公司要求可也。

（十五）漆金木佛山。確乎不必多辦。銷不出很討厭。況且價錢太貴。

（十六）關於我的退休問題。大約不至於延隔很長時期。暫時不進行申請了。

（十七）昆翁要買一對磁臘燭。你去信北京公司及上海公司要求。比較容易辦到。

（十八）你說仇先生買了一座房子。因為他有現款。因此辦事便利。

我要深灰色的布。大約四丈。或四丈一尺。是落過水的數目。我做（襯裏）短衫三件。襯裏褲子二件。共五件所用。是不是名叫（維也布）母親知道的。秋季着的。不能太厚。亦不要太薄。你叫她辦一辦。不要說是我叫她辦的。

父仲英言

1963年八月二號

（十）　一九六三年八月九日

第一頁

永元如面。八月二號信。大約已收到。

（一）八月三號接到貨物選定之回單。這隻 1-16420 號的粉黃天球瓶 170 元。真便宜透了。13-1567 號的粉彩磁板。照我看是仿乾式的樣子。彩色。畫意。都好。這二號貨不必賤賣。

（二）關於舊粉彩磁八仙。究竟能銷多少錢一隻。讓我研究一下。

（三）最近有魚形磁盒一隻。尺寸略小一些。可能報給你。或有其他東西同時爭取報價。亦未可知。

（四）據說香港缺水問題。略以改善了。是否確實。

（五）上信說明我要的布。有便就寄。秋涼要著的。舊衣已破。

（六）你如方便。即匯專用款貳百元。因餘款已用完。我自己每月用款。尚不太急。僑匯慢慢不妨。專用款已用完。

（七）你不必出門拼命發展業務。免得我内心不安。一天到晚挂著你平安往返的牌子。況且你在同業中亦說得著（的）一個。經常有生意可做。還有外地寄莊。本港批發。如你丟掉原有的基礎而出門。即使做到一些生意。亦是得不賞失。

接（七）我們的業務。完全靠自己的智慧。靠其他人代做。當然肯定不合適的。有了利益完全是別人的。倒黴是老闆的。據聞程伯奮先生往返日本經營本業。做得很好。他有二個因素。（一）他本則是空身。空手。既無店基。又全無資金。他不得不併命的趕。（二）完全靠自己的智慧。靠自己的精力。方有今日之成就。如果程伯奮請友人往返日本經營。照你看是否做得好嗎。因此。希望你聽我的勸。你在本業之中已有小範圍的相當成就。慎重為事。為要。

（略）

接⑧

各方面对待，是否合适。尤其是父親在不幸的時候，你还要对此的对待他，是否有同过其他的人同你一样的对待父親及对待你自己吗？現在我们只望你们立刻改变，稍你的言女后絕無量。

⑨師経希節說如視之后，他的想法如何，有何答的言語，有何改变？二个方面。

⑩一如果你因一来信中提起来，他的想法如何，有便是非即要商量。

一来信中提起来声。

一如果你因商支浩大，人又愈出。又湾又动作往来商支。

⑪再读体欲出方經营而有稍薪。二商支。

或是重刑致的想進斷的一律停进。

三商支。大大的主时若有起来。看有无去的办法。一方面用的侨進。

斷停二三年本来。我承節者有稍薪。還有一方面必会倒家。因为你与程值有亏损，若有稍薪就会賠財。或者。

我们二方面来若渡经济非窘万。別別人代做而想去賠財別人賠財。你自己决定或倒家。

主要者

一又必需门考幹。

三我们身体都好。

三你省皮就者。

四老情二件医药等你已必引。

⑤勤即情況。

父中美言
1963年八月九日下午

第三頁

永珍處。我馬上又要寫第二封信了。生意仍做的辦法。但是絕對不同意開店。

（略）

（九）你經常勸說母親之後。她的想法如何。有何（回）答的言語。是否有改變希望。等等情況。有便在來信中提起一聲。

（十）再談你欲出門經營。二個方面。（一）如果你因開支浩大。入不敷出。不得不望外經營而苦幹。亦有不去的辦法。一方面你所有之開支。大大的立時節省起來。（二）不論是貼補家用的僑匯。或是專用款的僑匯。暫時一律停匯。等到你經濟好轉時再匯。暫停二三年亦不妨。我亦節省開支。克服困難。我們二方面來苦渡經濟難關可也。還有一方面。如果你想靠別人代做而想去發財。那末只會倒黴。不會發財。或者別人發財。你自己決定倒黴。因為你與程伯奮先生情況不同。

主要者

（一）不必出門苦幹。（二）勸母情況。（三）布。有便就寄。（四）老媽媽二件舊衣等物已收到。她說謝謝你母親。（五）我們身體都好。

父仲英言

1963 年八月九號中午

貨單

11-6225 仿晉豚壺一把，約值七八十元，式樣、程度还好，
顏色仿得还看得过去，你作主。

11-6253 仿康五彩錦地開窗，山水、花鳥，大蓋碗一對，紅嫩
鮮潤，畫意，都好，特点是尺寸好，原箋，大蓋碗說只有
九寸闊，五寸半高，約值一千多元。可以办得。可办。

3-1436 粉彩人物筆筒一對，約值500元左右，12寸，15寸半
尺寸好，式樣特別好，十足嘉道貨，吹红粉彩地黄綠色
的抓籐葫蘆，開大窗內是嘉道細工人物，还没办。

11-6235 珊瑚红加金紫碗七只，五寸半至七寸半，口面尺寸，
仿同式，約值一百多十元，東西普通一般，首飾好可办。
高脚式，内青满隔碗的，你作主。

11-6243 仿朗素藍珊瑚地，畫特坛一只，五寸，五寸半，黄層數、青紫、
靛色，珊瑚红色，都好，仿得非常好，約值一百多元左右，不过
開價就許一千多十元，仍可买定办，若真又離譜，当然不用办，你作主。

11-6241 粉均无帽架一只，約值四五十元，顏色还好，可办可得，你作主。

1-17114 建宝四成大蓋叶碗，一只，約值160元至200元之間粗看了好像
仿窑式，尺寸、样子非常好，顏色差不好，係一種蓋裡窯顏色。
我看又不多麼精。16寸高，9寸半口面，无疵剝潤淨。还没办。

1-17120 仿郎红天球一只，灯配，色好，約值七八十元，你作主。

1-17118 又 又 一只 灯配，又 又 又 你作主。

8-1076 仿里豆豚壺，一只，8寸，尺寸，略修理，約值三四十元，你作主。

1-17119 粉彩獅耳方瓶一只 不办。

5-2282 珊瑚红加金天字坛，一只，約值一百多元，木座差，你作主。

1-17134 黄叶末小瓶一只 不办。

看徐（圖）

貨單

11-6225 仿晉磁壺一把，約值七八十元。式樣、程度還好。顏色仿得看得過去。你作主。

11-6253 仿康五彩錦地開匡、山水、花鳥、大蓋碗，一對，紅康款，彩頭，畫意，都好。特
點是尺寸好，原畫，大蓋碗不多，九寸闊，五寸半高，約值一百多元。可以辦得，可辦。

3-1436 粉彩人物花盆一對，約值 500 元左右，12 寸、15 寸半。尺寸甚好，式樣特別好。十
足嘉道貨。吹紅粉彩地，畫淡綠色的抓藤葫蘆，開大匡內是嘉道細工人物，決定可辦。

11-6235 珊瑚紅加金暖碗七隻，五寸半至七寸半，口面尺寸，仿同光式，約值一百幾十元。

東西普通一般，有銷路可辦。高腳式，內有淺隔碗的，你作主。

11-6243 仿明青花珊瑚（紅）地，畫狩壇一隻。五寸、五寸半，萬曆款，甚好。青花色、珊
瑚紅色，都好。仿得亦很好。約一百元左右。不過開價或許一百幾十元，仍可決定辦。如真
正離譜，當然不凡著辦。

11-6241 均紅帽架一隻，約值四五十元。顏色還好，或可辦得，你作主。

1-17114 建窰凸花大蕉葉瓶，一隻約值 160，至 200 元，我粗看了，好像仿舊式，尺寸，
樣子，非常好。顏色並不好，像一種舊建窰顏色，我看反而容易銷，16 寸半高，9 寸半口
面。花紋刻得深。決定可辦。

1-17120 仿郎紅天球一隻燈配，色好，約值六七十元。你作主。

1-17118 仿郎紅天球一隻燈配，色好，約值六七十元。你作主。

8-1076 仿黑宋磁狩，一隻 8 寸、7 寸，有修理，約值三四十元，你作主。

1-17119 粉彩獅耳方瓶一隻，不辦。

5-2282 珊瑚紅加金天字壇，一隻約值一百多元。木座蓋。你作主。

1-17134 茶葉末小瓶一隻，不辦。

5-2283 绿地五彩坛一对 又办。
11-6216 珊瑚红加金酒汤杯 8套，很粗，可办、你作主。
3-1438 粉彩云龙盘盏一对。太次，又办。
11-6220 粉彩杯子 四只。又办。

号
头
必
知

青花白度不用数撑一对，价必懂、你作主、略粗。
五彩罗汉踪一对，又办。
五彩仕女踪一对 又办。

黄地紫绿狗尘子一对，多数，十一寸口到，二只都有
小冲口，约值一名之左右、你作主。

794 粉彩寿星一个，仿奢道式，面相甚好，彩色绍好，
约值160之左右，帽子上有一些破，足必好，可惜二只
拂手没有了。现在做木手加色后，镶上去。
我看仍可办得，因为很好。

1963
年
九
月
十
号

文申美树

5-2283 綠地五彩壇一對，不辦。

11-6216 珊瑚紅加金酒燙杯 8 套，很粗，（三隻衝），不辦，你作主。

3-1438 粉彩雲龍花盆一對，太次，不辦。

11-6220 粉彩杯子四隻，不辦。

號頭不知

青泉白花六角鼓凳一對，價不懂，你作主，略粗。

五彩羅漢碗一對，不辦。

五彩仕女碗一對，不辦。

黃地紫綠龍盆子，一對，光（官）款。十一寸口面，二隻都有小衝口。約值一百元左右。你作主。）

794 粉彩壽星一個，仿嘉道式，面相甚好。彩色很好。約值 160 元左右。帽子上有一些破。還不妨。可惜二隻插手沒了。現在做木手加色後，鑲上去，我看仍可辦得，因為很好。

父仲英抄

1963 年九月十號

介 紹 貨 單

9-1375 青花張仙送子、一只、約值30元、仿雍式、可办。6寸半高立相
11-6372 鷄油黃猴罈一把、約值一百十元、猴子是黃的、坐在三包官
及油的章盤上、童的盖子是紫油的猴子帽子、決定办、我费一些亦決定办
7寸高、6寸闊。　二号猴子酒罈身上不掃毛油

11-6373 又是鷄油黃猴子酒罈一把、約值一百多元、樣子与上一只一樣
就是酒罈盖子的洞洞在肩膀上、洞口有油的、盖子失去了、但是又
要緊的、現配木盖、沒有盖布双饰、決定办。

8-1098 深色瓜皮綠鴨一只、他的太約要一百多元、我又不太知道
这市面上多少钱、看看很好、身上掃毛的、好像以前是多的、低作主

11-6374 粉彩人物盖盅一只、約值五十元、仿道同式、内有酒罈
一把、好乾糙了、好透了、決定办

1-17368 豆子綠太方稱一只、約值三、四十元、仿雍式、5寸半高、
殼色看得过、或可办 清

11-6376 童芳了薛巴呢細筆山水方印盒一个、
仿雍道式、特別細緻、約值八十元、決定办

11-6378 鷄油黃抱鼓式酒罈一把、約值一百我十元、樣子特別俏
8寸半身出水对径、充身俏、满身鷄油黃、酒罈的盖子是一片、紫油的扎
扎緊、款新、好糙、好透、無損、任何高价、亦沒办下、決定办

9-1780 粉彩坐鹿小尋呈一只、約值30元、或四十元、仿雍式 低作主

1-17371 黑地粉彩佛匾、匾内黃青花青款、呢筒、扁筒式罐一对、
五寸高、很細、雅宜款、約值一百多元、可以办 清

11-6382 青花蝴蝶形筆盤一盒、内装盖五只、約值一百多元、
仿道式、四字小楷、很好、十寸半对径、2寸半高、可以办 清 很少

11-6383 粉彩子鶴之洗一对、約值三元、十一寸对径、三寸高、红色无款
特别似去乾隆、可冲乾隆、低作主

11-6384 零星筆童一把、約值十元、普通乾隆笑、可办

看 後 面

9-1775 青花（衣）張仙送子。一隻約值30元，仿雍式。可辦6寸半高。立相。

11-6372 雞油黃猴子酒壺（酒）壺，一把，一隻約值一百幾十元，猴子是黃的，坐在三色虎皮油的羊背上，壺的蓋子是紫油的猴子帽子。決定辦，如貴一些亦決定辦。7寸多高，6寸多闊。二隻猴子酒壺身上

亦梳毛的

11-6373，又是雞油黃猴子酒壺一把，約值一百多元，樣子與上一隻一樣（尺寸亦相同），就是酒壺蓋子的洞洞在肩幫上，洞口有釉的，蓋子失去了，但是不要緊的，現配木蓋，決定辦。

8-1098 深色瓜皮綠鴨一隻，他們大約要一百多元，我不太知道市面上多不多，看看很好，身上梳毛的，好像以前是多的。 你作主

11-6374 粉彩人物蓋缸一隻，約值五十元，仿道同式，內有酒壺一把，好玩極了，好透了，決定辦。

1-17368 魚子綠大吉瓶一隻約值三、四十元，仿舊式，5寸半高，顏色看得過，或可辦得

11-6376 薑黃刁磁凸花細筆山水方印盒一隻，仿嘉道式，約值八十元，決定辦。

11-6378 雞釉黃松鼠式酒壺一把，約值一百幾十元，樣子特別好，8寸半長（身體）4寸對徑，元身體，滿身雞釉黃，酒壺的蓋子是一隻紫釉的小松鼠，扒形，好極，好透，無損，任何高價，亦得辦下。決定辦。

9-1780 粉彩坐鹿小壽星一隻約值30元，或四十元，仿舊式。 你作主

1-17371 黑地粉彩開匡，匡內是青花走狩，花鳥，海棠式瓶一對，五寸高，很細，雍官款，約值一百多元， 可以辦得

11-6382 青花蝴蝶形果盤一盒，內果盆五隻，約值一百多元，仿道式，略有小損，很好，十寸半對徑，2寸半高， 可以辦得很少。

11-6383 粉彩百鶴元洗一對，約值二百元，十一寸對徑，三寸半高，紅字光款，將藥水去紅款，可沖（充）乾銷。 你作主

11-6384 霽藍茶壺一把。約值廿元。普通乾淨貨。 可辦

9-1778 這是你幸佛一只，老仿質，約值八九元。 [或可办洽] 9样高。

9-1777 古銅影观音一只，太次，又办。

9-1781 翠綠送廖一只，太次，又办。

11-6377 青花酒仙杯一只，太小、太粗，無意思。

11-6388、綠地粉彩開匣碗一对，完美，約值120元，嘉庆红字款，8寸半对径。 [或可办洽]

号頭不知，紫玉梅屏一扇，24寸半阔、23寸高，红木漆地匡、红木漆座、這木漆很粗，你選、顏色、木工都好，我看可進，約值14至16元，勿超出1200元，只能你作主，不过這木漆是好的。 [你作主]

号頭不知 乾隆清卿之河画手卷，一只，东西又太好，你亦又合館，決又办。 (假冒)

這我伸号頭又知 青瓷青瓷釉衣稅一只，約值七、八十元，14寸，仿龍式。 [或可办洽]

青瓷壶子一只，看又進，又办。

又青花壶子一只看又進、又办。

雙地序跌青瓷燭台一对，約值五、六十元，仿龍式，上面是一盏开放的青瓷、可独杆製、下面是序跌大盤、14寸对径、破了一或多、已修过、修得秦好、是序裝的易銷品，我看決定又办，即使便宜一些亦又办。

景泰尊子一只、、約值五、六元、对来 [或可办洽]

景泰車蓋銀鋼一只、太普通、又办。

這批貨是我恩力爭取的，你凌介绍而办，有許多又甚多澤。他们或再加一些同時指給你，亦未可知。我若這批貨又完全指給你，亦很可能，又必去问他们。

1963年十月一号 父仲英言
九月卅号夜高

9-1778 建窰如來佛一隻，老仿貨，約值八十元。 或可辦得 9寸半高。

9-1777 古銅彩觀音一隻，太次，不辦。

9-1781 翠綠達摩一隻，太次，不辦。

11-6377 青花酒仙杯一隻，太小，太粗，無意思。

11-6388 綠地粉彩開匡碗一對，花卉，約值120元，嘉慶紅字款。8寸半對徑， 或可辦得

號頭不知，嵌玉插牌一扇，24寸半闊，23寸高，紅刁漆邊匡，紅刁漆座，這刁漆好極，好透，顏色，刁

工，都好，我看得進。約值一千至一千二百元。如超出1200元，只能你作主，不過這刁漆是好的。 你作主

號頭不知

絹本清明上河圖手卷一隻，東西不太好（價又貴），你亦不合銷，決不辦。

這幾件號頭不知。

青泉青花釉裏紅盆子一隻，約值七八十元，14寸，仿舊式。 或可辦得

又青花盆子一隻，看不進，不辦。

青花盆子一隻，看不進，不辦。

藍地洋磁荷花燭台一對，約值五六百元，仿舊式。上面是一朵開反的荷花，即燭拖盤，下面是洋磁大

盤，14寸對徑，破了一成多，已修過，修得甚好，是洋裝的易銷品。我看決定可辦，即使貴一些亦辦。

景泰鴿子一隻，約值五六十元，7寸半，太普通，不辦。

景泰洋蓮花瓶一隻，太普通，不辦。

這批貨是我鼎力爭取的。你決照介紹而辦。有一部份不易多得。（略）

父仲英言

1963年十月一號

永元如面。我已去信數次。大約早已收到。

（一）以前三張貨單。有很多品種很好而你亦很合銷。未知
是否已回覆公司定妥。甚念。

（二）最近據聞合銷貨甚少。因此不易爭取。不要看不起這
介紹單。或多或少總起一些作用的。

（三）現附第四次介紹單。介紹亦能看得很清楚。
便於挑選。希望你照單定貨。而且這張貨單。大多數可以辦
的。以前三張亦有很多可辦。不要馬馬虎虎的拖延回音。倘
有同業中來一個辦貨人。他們很可能先敷衍來客。將報單貨
賣出大部份。亦未可知。不失良機。

（四）這第四張單子。如他們將照片及貨單寄到。你馬上給
我一個極簡單的回音及所挑之貨類。倘我接到你回音後。我
還有介紹貨類的情況。寄給你。如他們不報給你。亦不必去
問。

（五）照我看。除 5-2335 珊瑚紅五彩壇一對。1-17675 粉
彩瓶一隻。9-1878 三彩三官一隻。這三個號頭之外。（三件
有考慮必要）其他可以照單全收。（不過價錢不過份離譜的
話）。（如）略貴一些。亦只能認痛而辦。沒有辦法。我們要
吃飯呀。實在貴得不堪。我最不服貼這十二個小佛竟要 280
元除佣。

（六）對於銅器方面。（仿舊的）我見得一些。有部份式樣及花紋很好。我想爭取報給你。倘然價錢（在）相當水平的話。我欲挑選十件。都挑仿三代及秦漢等件。仿得好一些的。你是否要辦一些試銷銷。品種。式樣。價格。我會詳細介紹。你有沒有意思辦。見信即來電。（貨可報單）（貨暫不辦）

（七）母親欲返申時。你預先寫信告知。我一方面去車站迎接她。又一方面預備對她的種種家庭情況。

此次的銅器。如價不貴。或可試辦一些

主要者

（一）以前三張貨單是否定妥。（二）此次第四張貨單。希望照單多挑。（三）你接到此信後。馬上寫一封極簡單信來。（四）張單子共挑了多少貨。（四）（銅器）要不要報單。一方面來電。一方面來信。（五）你母親返家前。先來信告訴我。

（六）我要的郵包是殘綫二包。（共三磅）散利痛塑膠包的藥片（一包）。再要三包棉花。（每包二磅）這棉花可寄到張福庭處。三個名字。你母親知道的。因為昭通路。石門路。要寄殘綫及散利痛藥片。以上共六隻郵包。內中只有殘綫比較要快一些寄。藥片。棉花。慢一些不妨。再有老牌引綫。如有便人。帶來可也。照付稅款可也。因為郵包寄。東西太小。不太便當。

父仲英言

1963 年十一月三號

1963年十一月三号　　貨類介紹單

1-17671 土定瓶一只，他們大约要100之。□14寸半 6寸，樣子很好，顏色亦好。 可办

1-17675 彩彩花卉双耳瓶一只，约要100之 8寸半。4寸半，仿九江窑 經軋青數。東西很細，可惜太新。未知是否可退一些气。 他作主

11-6548 黄綠紫 没奈何枇子 一对 约要150之。口面3寸半。高2寸。外面全是猪油黄，裹裡是金瓜皮綠，吹火龍的把橺，全紫釉，這一对没奈何枇子。 决可办 清

1-17665 点彩青凸花瓷面瓶一只。约要150之 11寸。9寸。式很好，花紋很深，是宜兴窑的顏色。很少。 决定办。

11-6549 月华油开孫靈芝式洗子。约60之。顏色好透。很少。樣子好撮。大约仿嘉靈式。可冲雍式 决定办 可能仿雍式。只要

11-6558 廣窑秋叶洗一只。约要50之 5寸多。仿惠式。 决定办

11-6555 金子綠鳳眼好一只，约要100之。9寸口面。5寸半高。顏色式樣。尺寸都是好透好透 决定办

11-6571 珊瑚紅洗一只。约要6，70之。顏色一口氣。又过看上起好像田窑有新气。 仍可办 清 □□□ 7寸半口面。3寸高

9-1872 建窑兒首一只。约要100之。坐相。仿明式。面相好透。最大特色是没有手的，以往我們叫没有兒首。極少的，仍先出能中高价买進。又过后面有一朶雲拳，絕对好，前日本窑花。 决定办

9-1878 素三彩三色一只。坐相。可能要三。四百之。東西还好。無損。這个式樣。未知合銷否。里我看物件不太離譜。或可試办。他作主

9-1873 紫釉油弥陀一只。□□7寸高。7寸半闊。约要四。五枝。無損。仿惠式。脫空面的黄釉。我覺是紫釉。 决可办

9-1877 壁地三彩人佛五只。立相。约要八百至一千之。13寸高。每个人的手中捧一丁種孤果。福樣。素財等。面相。尺寸。顏色都甚氣。蓮座上的裝配別緻。毒蛮庭的边上。一面一只蟲。一面靈芝。財的边上是一錠元宝。壽的边上是一只壽龜。總而言之。每件有三樣東西。我看是好撮了。价作又太过份離譜。 决定办　　　春後看

1-17671 土窰瓶一隻。他們大約要100元。14寸半。6寸。樣子很好。顏色亦好。可辦

1-17675 粉彩花卉雙耳瓶一隻。約要100元。8寸半。4寸半。仿九江磁。紅字乾官款。東西很細。可惜太新。未知是否可退一些光。你作主。

11-6548 黃綠紫沒奈何杯子一對約要150元。口面3寸半。高2寸。外面全是雞油黃。夾裏是全瓜皮綠。吹火龍的把柄，全紫釉這一對沒奈何杯子。

1-17665 占寶青凸花虎面瓶一隻。約要150元。二寸。9寸。式很好。刁花很深。是寶石藍的顏色。很少。決可辦得

決定辦

11-6549 月華油刁磁靈芝式洗子，約60元。顏色好透，很少，樣子好極。大約仿嘉慶式，可沖（充）雍式，高。

決定辦 可能仿雍式，不賤賣。

11-6558 廣窰秋葉洗一隻，約要50元，5寸多。仿舊賣式。決定辦

11-6555 魚子綠鳳眼爐，一隻約要100元，9寸口面，5寸半高。顏色，式樣，尺寸，都是好透好透。仍可辦得7寸半口面，3寸高。

11-6571 珊瑚紅爐一隻約要6、70元，顏色一口氣，不過看上起好像略有新氣。決定辦

決定辦

9-1872 建窰觀音一隻約要100元。坐相，仿明式，面相好透，最大特點是沒有手的，以往我們叫沒手觀音，絕對不妨，前日本莊。決定辦

9-1878 素三彩三官一隻，坐相，可能要三、四百元，東西還好，無損，這個式樣，未知合銷否，照我看如價不太離譜，或可試辦，你作主。

9-1873 紫釉彌陀一隻，7寸高，7寸半闊，約要四、五十元，無損，仿舊式。賬上寫的黃釉。其實是紫釉。

決可辦

極少的，仇先生能出高價買進，不過後面有一條（小）窰峰。

9-1877 藍地三彩人件，5隻，立相，約要八百至一千元，13（寸）半高，每個人的手中捧一個磁字，福、祿、壽、財、喜、面相，尺寸，顏色，有舊氣，磁座上的裝配別致，壽星座的邊上，一面一隻鹿，一面一隻靈芝。財的邊上是一幢元寶，喜的邊上是一隻喜鵲，總而言之，每件有二樣東西，我看是好極了，如價不太過份離譜。決定辦

（看前画）

9-1879 粉绿紫八仙，一套八只。12�ₓ半高，3ₓ半阔，多人的位子，都是一种不同的颜色。全黄袍，绿衣边，或紫衣边，全紫袍，印黄边，绿边，全素一色，无花，虽然人家收藏了久，ₓ牛年，但略有新意，不过可以做做嘉之吧，因为此数太多，可能要七，八百之。怀作主

8-1139 绿釉黑毛鹌鹑一对 8寸高。约要一百多之，嘴上的红色太新，可将红色磨去，因此可合销，或可办，还，怀作主

8-1140 麻厘绿紫庄鹌鹑一对，约要160至200之，无损，颜色式样，与仿康式无异。我看了很久，决不可冲康销，为贵一些，亦.决定办

8-1141 素三彩狮子一对 10寸半高，8寸阔，约要五，六百之，领空立形，全身淡和绿色，颜色式样，神气，都极枯枯挺挺，任何卖价，或看，决定办，而且有暇，因此，决定办

1-17674 乌金釉灯笼尊一只 13寸高，7寸阔，灯面，还好，可办

5-2335 珊瑚地加五彩举人，坛，一对，红地上加金。9寸半高，7寸阔，约要三，四百之，五彩人画得太新，我看亦太新，只能怀作之

1-17669 青釉荔枝鸟灯笼尊一只，18寸高，7寸阔，约100之左右，决定办

11-6551 均红狮耳瓶一只，5寸半阔，3寸高，约要40之，仿嘉式，决定办

1963
年
十
月
三
号

四年
夕兆。

采伴英枏

9-1879 黃綠紫八仙，一堂8隻，12寸半高，3寸半闊，每人的袍子，都是一種不同的顏色，全黃袍，綠衣邊，或紫衣邊，全紫袍，即黃邊，綠邊，全素一色，無花，雖然人家收藏了六、七十年，但略有新氣，不過可以做做舊吧，因為照此不多，可能要七、八百元，你作主。

8-1139 綠釉黑毛鵪鶉一對，8寸高，約要一百多元，嘴上的紅色太新，可將紅色磨去，應還算合銷，或可辦得，你作主。

8-1140 瓜皮綠紫座鵪鶉一對，約要160至200元，無損，顏色、式樣，與仿康式無异。我亦看了很久，決可沖康銷，如貴一些亦 決定辦

8-1141 素三彩獅子一對 1C寸半高，8寸闊，約要五、六百元，領空立形，全身淡和綠色、顏色、式樣、神氣，都好極好極。任何貴價，我看決定辦，而且有舊氣，因此 決定辦

1-17674 烏金釉燈籠尊一隻，17寸高，7寸闊，燈配，還好， 可辦

5-2335 珊瑚地加五彩單人，壇，一對，紅地上加金，9寸半高，7寸闊，約要三、四百元，五彩人畫得太新，我看並不太好，只能你作主。

1-17669 青花花鳥燈籠尊一隻，18寸高，7寸闊，約100元左右， 決定辦

11-6551 均紅獅身爐一隻，5寸口面，3寸高，約要40元，仿舊式。 決定辦

照單多挑。

父仲英抄

1963 年十一月三號。

（一）這批貨。確乎還算乾淨。照當前的貨類情況照此不多。我介紹得亦很清楚。如不過份離譜的價錢。你可儘量多挑一些。因為不是經常有（不易爭取）這樣一批的。

（二）關於你（已）挑之銅件七件。你已關照公司做錦盒。但是如此重的東西。何以不做木盒。因為錦盒吃不消這重量。

（三）你挑了七件銅件後。他們或許連接報來。你千定不要辦。（我沒有看見）一則特別大價。二則他們不懂。山東有舊氣的翻砂貨。當做仿舊貨報。（你）虧損浩大。為要。

（四）對於絹本手卷。自從上次你辦了三個手卷。一個（仿康式）大手卷2200元。確乎很貴。不過再要辦這樣的手卷。可能不太容易辦了。一則那裏去找。（二則）倘然有了。可能裝不出。

三則我費了一些力量修裱。向組織上爭取。還有二個小手卷。每件 300 元。確平仿舊式。而且很好。你當初來信說只值 100 元一個。照這二個亦不多見。其實裱工要一百多元一個。其實裱工要一百多元一個。現在你來信又要手卷了。我再為你爭取一下。不過不容易找。

（五）我很久沒有信給你了。這二天要寫了。

（六）上次退還的一磅絨綫。你叫母親去加辦同色的半磅。因為永芳要做衣。或寄石門路。仍舊寄來。要做衣。或寄石門路。因為我處張文中名字。或寄其（他）東西。

（七）總而言之。他們報來銅件及字畫。絕對不挑為要。現已十二號夜一點半了。過二天細談吧。

你的來信都已收到。最近我有信給你

父仲英言

1963 年十二三號早寄

承之如面。十一月三号及十一月廿三号接来信贰封

一你去泰国。为了業務，是應當去的。我當時同意你去，是怕

第一、你出门後，各務沒有人管理，恐防你滙又貶失，郭图又怕

你叫人去同杳亲產。而以勸你別要去。非但失败。或者这要去，

万能順案去亲產。

因有心臟病，郭的特别怕你叫防務去管理一切。因为心人走无

人，尤其是我们所最怕之人。对我们家庭方面又合理又舒有

这个了情况。

三对于去泰国之業務成交。撞你所说，约做了三万至四万元港幣，是王

屋佃金。恰此销貨数買了一些泰国產的。又过了一些貨敔。

三你由泰返港。經同北京上海天津、廣州等地方了数萬元。

貨。我差同這，因為貨物又多。这是從早办到晚，至此三了。

月内一定有办貨的来國客商到港，覺覺得重量。又连简質量。

你杭，品种，对清对注意约。

三最近来園四公司，有斗呈楠卿（西方三聖）大尺对大約廿二多寸，面相画

年份，仿萬武很好。对庭ㄧ晚，已見四多考定向你説明了。

我将情况付稅。近迎一晚，已見四多考定向你説明了。

你批给你，已如到。十一月的多如到佛通三多之。廿五号如五百之，老港第八多了，

承你作ㄧㄨ回

撮说試某

筏啟之。

您菜釜固

散到齐一百件十三了。

蕭德啟

第一頁

永元如面。十一月三號及十一月廿一號接來信二封。十二月六號、十二月九號又接二封信。

（一）你去泰國。為了業務。是應當的。我當時不同意。有四點。第一。你出門後。店務沒有人管理。恐防你得不償失。第二。又怕你叫人去開店。決定百（份）之一百失敗。非但失敗。第三。我擔心你身體吃不消。因有心臟病。第四。特別怕你贖身。可能頃家蕩產。所以勸你不要去。或者還要去叫阿發去管理一切。因為此人是壞人。（經常用空人家錢）尤其是我們所最恨之人。對我們家庭方面又有不合理之對待。有這四個情況。

（二）對於去泰（國）之業務成就。據你所說。約做了三萬五千元港幣。除五厘佣金。將此銷貨款買了一些泰國產品。又還了一些債款。

（三）你由泰返港後。向北京、上海、天津、廣州、各地區辦了數萬元貨。我甚同意。因為貨物不多。還是從早辦妥一些。在此二三個月內一定有辦貨的各國客商到港。免得急貨了。不過質量、價格、品種、不得不注意的。

（四）最近我關照公司。有三個（立相）木佛。（西方三聖）大尺寸。大約卅多寸。面相、金色、年份、仿舊式、很好很好。如在一千元左右。決定辦得。（我已關照過的）未知有否報單。

（五）絨綫情況。付稅。退還一磅。已關照老虎向你說明了。散利痛一百片十一月十一已收到。十一月四號收到僑匯三百元。廿一號收五百元。共港幣八百元。

木佛據說已報給其他客戶了。如未銷出。仍報給你

（六）關於合約之办貨金額。你認為仍差十勤之。我那時常同意。因為多签數目，你太辛苦。先去貴何损决有问题。如果回佣少。無所謂。車列是·自骗自·偺然車人·自己書·當然便（值）直的·而且三厘至三厘半·與其他客戶·或许有何差别·為果突然並毫又签·在情面上似乎·提出幾件責責东西的价钱说·與向德信行「夏責同志谈谈必」明一下·最好提出幾件一看你就該当·圖佣有看没有·圖佣有德信行看一看你家西的价钱·傻流金小佛·800之·青龙鼎仙·15之·都须责在必保祥了·再有鉰列牧臺誇牛·65之·我拿去看過·無所謂·青花張仙·15之·暫

（七）最好以後銅件还这次我拿挑之銅器十件·均甲什太貴·我亦勧你·新人三六·36之·笨笨等·

（八）对于你母親的脾氣·你以為一定改善了一些·我略為宽心一些了·等他送东西时·我再写信给你。

（九）關於九姑的容貌·老實说算是挥吗不算好·你就遠他省些财吧·親仇兄呀·我身邊之而一無顧慮了·我甚開心·

（九）關於九处的容貌·老實说算是挥吗不算好·你就遠他省些财吧。但我看你廿一多到的事信上挑唆·只过他而要做人·你就遠他省些财吧·親仇兄呀·我身邊之而一無顧慮了·我甚開心·

（十）你说对于鉰器方面。如你的说法·是又是又出我何料·我对你说他们如懂的（看第三頁）

第二頁

（六）關於合約之辦貨金額。你認為仍簽十萬元。我非常同意。因為多簽數目。你太辛苦。尤其是價格決有問題。如果回佣少。無所謂。本則是自騙自。倘然本人自己來。當然便宜的。而且三厘至三厘半。與其他客戶。或許有所差別。如果突然絲毫不簽。在情面上似乎亦說不過去。不過在以後的簽約時。你可向德信行負責同志談談。必需含了笑臉。客客氣氣的說明。提出幾件貴東西的價錢說明一下。最好是未銷出的東西。給德信行看一看。你就說。當前的價格實在吃不住了。你對德信行說。回佣有沒有。無所謂。因為你簽了合約之後。這價錢實在不像樣了。像流金小佛2800元。青花張仙150元。粉彩人二隻360元。等等。再有銅刻牧童騎牛650元。我（銅牛）雖未看見。我想決不興的。最好以後銅件還是不辦。這次我所挑之銅器十件。如果價太貴。我亦不敢勸你辦。

（略）

（八）磁燭二對。我看你廿一號收到的來信上已挑定。總算我辦到的了。

（九）關於九龍的店務。老虎總算掌握得還算好。老虎自己亦不差。總而言之歸功與你。不過他亦要做人。你就讓他發些小財吧。親弟兄呀。我萬分的安心。這樣的情況。我身邊上亦一無顧慮了。我甚開心。

（十）你說對於銅器方面。（雖然向他們辦了很多件。至今尚未銷出一件。都是看了照片而定的。）照你的說法。是不是不出我所料。我對你說他們不懂的。

⑩ 他们的好细砂货。山东货，作为珍品拍价。一、大大雕镂作品格。二、货次、三、为何的好。既然没有新潮大。以致绝对拍价那么办。名牌作例外。（看我介绍例外）

⑪ 你有母观改造串。好。积写信作。我要卖它…看它能不能改了一些牌气。我再看办此。因为它久地寄了一包向干得我。

⑫ 你何需要货额。此种很多。我要略为知道。又没有一样品种必需向公司说明你空翠碧名山上、师孙画译人细画等等。（种类多）

⑬ 对于我们用去招多钱你或可能为我冷续通来借陆宽语时当然我欢迎的。绝对必勉力向行。阳唐年阁必会能。陆唐年阁都已切剔。

⑭ 你们的挂念我或电报及贺春电报都已切剔。我甚同心说明你所张寿地。

⑮ 你选了一支钢笔信张陌佯。花当至。因对花黄又多而空。必又太吾销积压资金满身大。

⑯ 你说最近词公司寄了一少鱼叙。花当至。那末都是为要定我合约。因此我就要勿了。

⑰ 你说有信件来芳。杭州住客已辨约。现住杭州请春内外。决不错。而是作日又同卖。郎八幢、九室。你抄下来搬花写字格的坡羽下印。便当些。三彩三度，350毛。都是合约的问题。（变价钱方面）

⑱ 你要珠画译人细画等坪。大价很少报给你。都是合约问题的（品种方面）三彩三度竟要的了。那帽一层用市将没有可用市将。化仍要争取国此万发五万元。

（看後頁）

接（十）他們將翻砂貨。山東貨。作為仿舊品報價。一。大大離譜價格。二。貨次。三。說得如何

的好。既然吃虧浩大。以後絕對不辦。（任何好亦不辦。為要。）（有我介紹例外）

（十一）如你母親欲返申。你預寫信給我。我要關照你與她談談家常。現在你看她或可能改了一些脾

氣。我亦看如此。因為不久她寄了一包肉乾給我。

（十二）你所要之貨類。品種很多。我亦略為知道。不過有一（部）份品種必需向公司說明。（像靈

碧石山子。洋磁畫洋人煙壺等等之類）

（十三）對於我用去很多錢。你或可能為我絡續匯來。倘在寬裕時。當然我歡迎的。絕對不必勉力而

行。陽曆年關不可能。陰曆年關亦不妨。真正拮据。不匯亦可。

（十四）你們的挂念我之電報及賀壽電報。都已收到。

（十五）你送了一支鋼筆給阿妹。我甚開心。說明你亦很歡喜她。

（十六）你說最近我公司定了不少魚缸。花盆。因對莊貨不多而定。如不太易銷而沒有法子而定。那

末都是為了要完成合約。因此積壓資金。滿身大汗的借債。既然吃了苦。不妨（少）簽為妙。

你聽我勸。決不錯。而且價目不同。貴。

（十七）你如有信給永芳。現住杭州清泰門外。商郊新村八幢209至210室。你

抄下來擺在寫字檯的玻璃下面。便當此。

（十八）你說三彩三星竟要1700元。二彩三官350元都是合約問題。（這是價錢方面）你要洋磁畫

洋人煙壺等件。大約很少報給你。都是合約問題的（品種方面）因此可簽五萬元。那怕一厘回佣亦

好。沒有回佣亦好。他們要爭取

這筆一筆業務，反而又好又便宜，必須你移或品種，我只要善一可能，只知你看如何，只我看，推給你都這一般的硬貨，而你高那尺，希望你本信。

的客氣的笑臉的，晶和氣的態度與德行，行夏責回行，你回望。試辦三个月，或寄之五萬了，我完全無合的。

你然你這種的方式以後貨物不拆單，我想以後理信必寫了一年，就捆很久。我有一行報貨單，約中有多少合，你也以欠貨命的週佣吧，你作必離譜。

就我有無此理，你放心。我勸你述，你說多挑一些。

貨類都已看過。夜裡睡眼必見，一方面貨物種，你算我得我很少，一方面要分，醫为失的所，你都無風作，將氣者要。

壓桂。另別是要足足，晶近冬全都又來了，未知我俩你佛，圈猛神進仰。

主要是

一你多时啟去泰國銷貨。我有的主顧愿，可以叫你必去。回不了的西方三里佛。

二我雖對做生意必好多人，你再拍給你。決定的下，回我纸再如果你同过的奉事。回奉的三个心規基她多人，我要留意，回你協助老先必紫，少髮成不寄。回孫勝狐二对它少愛，略大人才的，子退绝对必好。回我用去的鉤，有便通必行。

稀我基用心，回銅神。子退绝对必好。回我用去的前。有信台寄新佳彦。回三场三

九保送你邊銅筆不信心，田那芳杭州已搬家，有信台寄新佳彦。

（九）保送你邊銅筆太貴，只我見有二六八多件的主彩画海的約大紅，是彩振作。

你然你要大群紅，我見有二六八多件的主彩画海的約大紅，是彩振作。

儘質量，画意象。彩色那件

父仲美子
1963年十武月六二

【第四頁】

這筆小業務。反而又好又便宜。不論價格或品種。或有改善可能。不知你看如何。照我看。報給你都是一般的硬貨。而價高非凡。希望你善言的。客氣的。笑臉的。最和氣的態度與德信行負責同志談談。總而言之。絕對丟掉回佣希望。試辦三個月。（或簽了五萬元。或完全無合約。）倘然你這樣的方式。以後貨物不報單。我想決無此理。你放心。我勸你就少得了這一些些賣命的回佣吧。倘價不離譜。仍舊一批一批的辦裝。仍不下面子的。

（十九）十二月十三號我有一份報貨單寄出。照我介紹情況。可以多挑一些。貨類都已看過。內中有不少合銷品種。寫到此了。再談吧。

（二十）這封信寫了一半就擱（了）很久。一方面發節氣。胃中不舒。一方面雜務略忙。加之睡眠不足。夜裏困不著。總算吃了關節炎藥片。將氣管炎壓柱。否則還要不興。最近冬至節又來了。未知如何身體。大約無關係。因精神還好。

主要者

（一）你當時欲去泰國銷貨。我有四點顧慮。所以叫你不必去。（二）木刁的西方三聖佛三隻已報其他客戶。倘再報給你。決定辦下。（三）絨線再加半磅（或寄石門路亦可）同色的寄來。（四）合約少簽或不簽。（五）磁蠟燭二對已辦妥。略大尺寸的。我再留意。（六）你協助老虎的業務。我甚開心。（七）銅件。字畫。絕對不辦。我用去的錢。有便匯些。沒有就不匯不妨。（九）你送阿妹鋼筆（一支）。我開心。（十）永芳杭州已搬家。有信可寄新住房。（十一）三彩三星的面相太次。而且1700元太貴。我見有一隻八百件的五彩畫海水狩的大缸。是否報價。來信提一筆。質量。畫意。彩色。都好。

父仲英言
1963年十二月十八號

張宗憲的收藏江湖

嘉德藝術中心　編著　　　李昶偉　執筆

策　　劃　寇　勤　李　昕
責任編輯　俞　笛
特約編輯　楊　涓　李　倩
特約審校　趙　暉　張雪梅
裝幀設計　鄭喆儀
排　　版　黎　浪
印　　務　劉漢舉

出版　　中華書局　集古齋
　　　　香港北角英皇道 499 號北角工業大廈一樓 B
　　　　電話：(852) 2137 2338　傳真：(852) 2713 8202
　　　　電子郵件：info@chunghwabook.com.hk
　　　　網址：http://www.chunghwabook.com.hk

發行　　香港聯合書刊物流有限公司
　　　　香港新界荃灣德士古道 220-248 號
　　　　荃灣工業中心 16 樓
　　　　電話：(852) 2150 2100　傳真：(852) 2407 3062
　　　　電子郵件：info@suplogistics.com.hk

版次　　2024 年 7 月初版
　　　　© 2024 中華書局

規格　　32 開（210mm×142mm）

ISBN　　978-988-8862-66-5